KB004883

표현력을 극대화하는
눈 일러스트 테크닉

Hyougen wo kiwameru! Me no kakikata
© 2022 Masanao Suedomi, AKIAKANE, Chon*, Konpeitou, SPIdeR., Mizuki Mau
Originally published in Japan in 2022 by BNN, Inc.
Korean translation rights arranged through Botong Agency.

이 책의 한국어판 저작권은 Botong Agency를 통한 저작권자와의 독점 계약으로 삼호미디어가 소유합니다.
신 저작권법에 의하여 한국 내에서 보호를 받는 저작물이므로 무단전재와 무단복제를 금합니다.

시작하며 ——————————————————————

일러스트에서 가장 주목하는 부분은 어디인가요?

《눈 일러스트 테크닉》은 캐릭터 일러스트에서 '눈'을 가장 주목하는 분들을 위한 책입니다.
'눈'은 캐릭터의 감정을 표현하며, 개성에 커다란 영향을 미치고, 나아가 일러스트 자체의 특징이 되기도 하는 아주 중요한 요소입니다. 수많은 캐릭터 일러스트 중에서 유독 매력적이고 눈길을 사로잡는 것은 역시 강렬한 '눈빛'을 지닌 캐릭터가 그려진 일러스트이지요.

《눈 일러스트 테크닉》은 눈을 그리기 위해 필요한 기초 지식부터 표현의 폭을 넓히는 아이디어와 독특한 표현 방법으로 눈을 그리는 일러스트레이터들의 캐릭터 일러스트 제작 과정까지, 눈을 보다 매력적으로 표현할 수 있는 정보를 가득 담았습니다.

첫 페이지부터 시작하며 기초 지식을 쌓아도 좋고, 좀처럼 마음대로 그려지지 않아서 고민이었던 부분을 찾아서 읽어도 좋습니다. 물론 일러스트레이터들의 제작 과정부터 확인해도 문제없습니다.

여러분이 그리고 싶은 눈을 그릴 수 있도록 이 책이 도움이 되기를 바랍니다.

CONTENTS

PART 2

매력적인 눈을 가진 캐릭터 제작 과정 *P070*

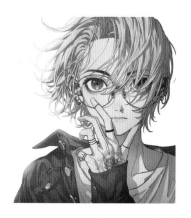

아키아카네

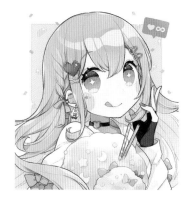

쵸*

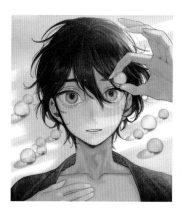

콘페이토

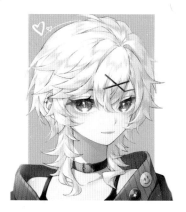

SPIdeR.

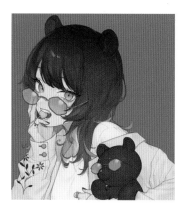

미즈키 마우

PART **1**

눈 그리기의 기초

PART 1에서는 눈의 구조와 얼굴의 구성 요소를 배치하는 방법, 데포르메 표현의 포인트를 배워 보겠습니다. 또한 눈의 유형별 특징과 눈으로 캐릭터의 감정을 연출하는 방법까지, 표현의 범위를 한층 넓혀주는 노하우도 살펴보겠습니다. 눈을 자연스럽게 그리기 위한 기초 지식을 확실하게 익히고, 이를 바탕으로 독창적인 눈을 그려보세요.

얼굴을 구성하는 요소와 균형을 이해하자

데포르메한 캐릭터의 얼굴을 자연스럽게 그리기 위해서는 우선 실제 얼굴이 어떤 형태로 이루어졌는지 이해하는 것이 중요합니다. 실제 얼굴의 형태와 구조를 바탕으로 데포르메해야 모순되거나 위화감이 들지 않고 독창적인 그림을 그릴 수 있습니다.

정면에서 본 얼굴

성인 여성의 얼굴을 예로 얼굴의 구성 요소를 살펴보겠습니다. 데포르메 표현에서는 작가의 취향과 성향에 따라 생략되기도 하지만 실제 얼굴은 눈썹, 눈, 코, 입, 귀로 구성되어 있습니다. 각각의 요소가 한데 어우러지며 얼굴을 구성하기 때문에 이를 자연스러운 균형으로 배치하는 것은 무엇보다 중요합니다.

먼저 얼굴을 자연스러운 형태로 그리기 위한 기본 균형을 살펴보겠습니다. 나이에 따라 약간씩 차이가 있지만 이에 관해서는 <05 균형에 따른 인상 차이를 이해하자> (20p)에서 다시 설명하겠습니다.

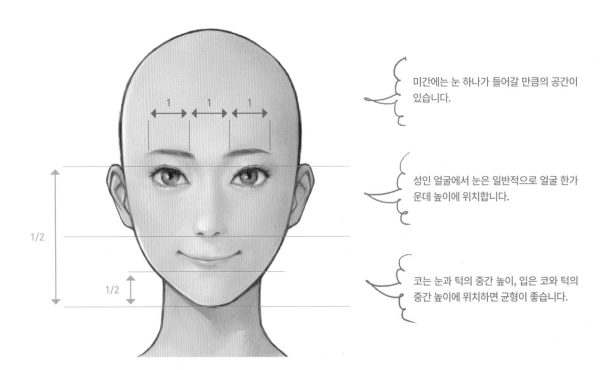

미간에는 눈 하나가 들어갈 만큼의 공간이 있습니다.

성인 얼굴에서 눈은 일반적으로 얼굴 한가운데 높이에 위치합니다.

코는 눈과 턱의 중간 높이, 입은 코와 턱의 중간 높이에 위치하면 균형이 좋습니다.

측면에서 본 얼굴

측면에서 보았을 때의 얼굴 균형을 살펴보겠습니다. 옆얼굴을 그릴 때, 두상에 부피감이 없어 보이거나 눈과 코의 위치를 잡기 어렵다면 아래의 포인트를 참고해 보세요. 한결 자연스러운 형태로 그릴 수 있습니다.

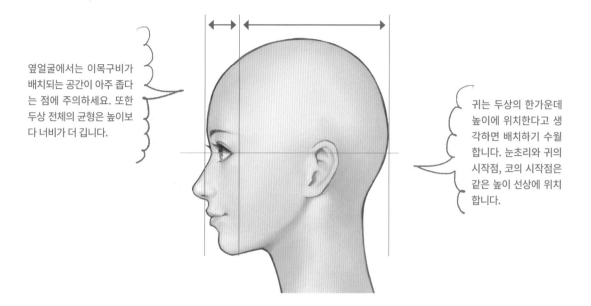

옆얼굴에서는 이목구비가 배치되는 공간이 아주 좁다는 점에 주의하세요. 또한 두상 전체의 균형은 높이보다 너비가 더 깁니다.

귀는 두상의 한가운데 높이에 위치한다고 생각하면 배치하기 수월합니다. 눈초리와 귀의 시작점, 코의 시작점은 같은 높이 선상에 위치합니다.

반측면에서 본 얼굴

캐릭터를 비스듬한 위치에서 바라보는 반측면 구도는 얼굴을 입체적으로 표현하기 좋아 즐겨 그리는 사람이 많습니다. 다만 정면 구도와 달리 양쪽 눈의 형태에 약간 차이가 생깁니다. 정면 구도와의 차이점을 나타내는 포인트를 잘 파악하면 자연스럽고 매력적인 반측면 구도의 얼굴을 그릴 수 있습니다.

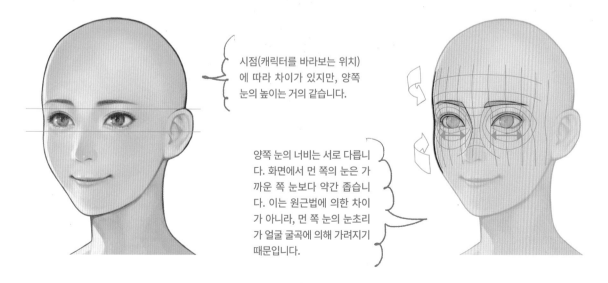

시점(캐릭터를 바라보는 위치)에 따라 차이가 있지만, 양쪽 눈의 높이는 거의 같습니다.

양쪽 눈의 너비는 서로 다릅니다. 화면에서 먼 쪽의 눈은 가까운 쪽 눈보다 약간 좁습니다. 이는 원근법에 의한 차이가 아니라, 먼 쪽 눈의 눈초리가 얼굴 굴곡에 의해 가려지기 때문입니다.

02 눈과 눈꺼풀의 구조를 이해하자

이번에는 눈의 구조를 살펴보겠습니다. 눈은 '안구'라고 불리는 구체와 이를 덮는 눈꺼풀로 구성되어 있습니다. 눈동자에 있는 홍채와 동공은 캐릭터를 독창적으로 표현하는데 있어 아주 중요한 역할을 하는 요소입니다.

눈의 구성 요소

공처럼 둥근 형태인 안구는 흰자, 홍채, 동공(검은자), 각막 등 여러 요소로 구성되어 있습니다. 데포르메 표현에 서는 눈동자나 동공의 크기가 인상에 커다란 영향을 미칩니다.

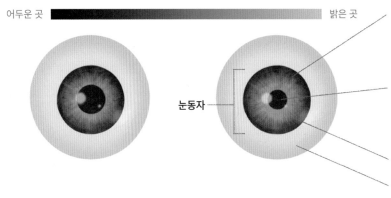

어두운 곳　　　　　　　　　　밝은 곳

눈동자

홍채 : 각막과 수정체 사이에 있는 얇은 막입니다. 눈동자 색깔에 영향을 미치며, 가까이 들여다보면 동공을 둘러싼 부챗살 모양의 주름이 보입니다.

동공 : '검은자'라고도 합니다. 눈동자로 들어온 빛의 양을 조절하기 위해 주변 밝기에 따라 크기를 조절합니다. 밝은 곳에서는 작아지고 어두운 곳에서는 커집니다.

각막 : 안구 가장 바깥쪽에 있는 투명한 막입니다.

흰자 : 안구의 하얀 부분입니다.

POINT

눈동자의 크기는 캐릭터의 인상에 커다란 영향을 미치는 요소입니다. 커다란 눈동자는 어려보이거나, 귀여운 인상 또는 생기 넘치는 인상을 주기 쉽습니다. 반면 작은 눈동자는 나이가 들어 보이거나, 냉정한 인상 혹은 차분한 인상이 됩니다.

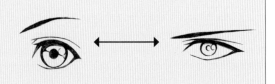

눈동자의 형태 변화

눈과 눈동자를 그릴 때는 안구의 둥근 형태를 의식하면서 그립니다. 겉으로 드러난 부분 외에도 눈꺼풀에 가려진 부분까지, 전체 형태를 고려하면 그리기가 한층 수월해 집니다.

정면

반측면

측면

눈동자는 정면 구도에서는 원형, 반측면 구도에서는 타원형, 측면 구도에서는 약간 기울어진 것처럼 보입니다. 또한 눈동자의 위아래는 눈꺼풀에 의해 가려진다는 점도 주의하세요. 눈의 움직임에 따라 차이가 있지만, 일반적으로 눈을 그릴 때 눈동자의 윗부분은 눈꺼풀에 가려지는 부분을 넓게 잡고, 아랫부분은 전부 드러내거나 약간만 가려주면 자연스러워 보입니다.

눈꺼풀의 형태

눈을 입체적으로 그릴 때는 특히 눈과 눈꺼풀의 관계를 이해하는 것이 중요합니다.

[안구와 눈꺼풀의 관계]

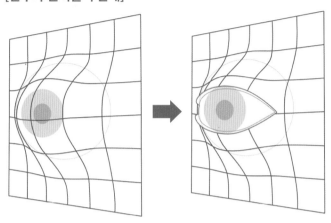

안구에 피부를 덮어줍니다. 그다음 피부의 일부를 절개한 형태를 상상하며 그립니다.

옆에서 보면 윗눈꺼풀과 아랫눈꺼풀이 둥근 안구를 덮고 있는 형태입니다.

[입체적으로 그리기]

● 하이 앵글 구도

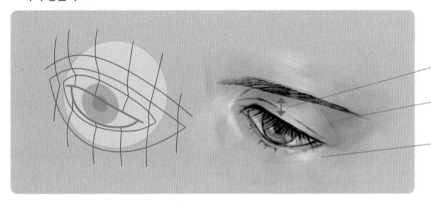

눈썹과 눈 사이가 좁습니다.

윗눈꺼풀의 윤곽은 완만한 곡선입니다.

아랫눈꺼풀의 윤곽은 가파른 곡선입니다.

● 로우 앵글 구도

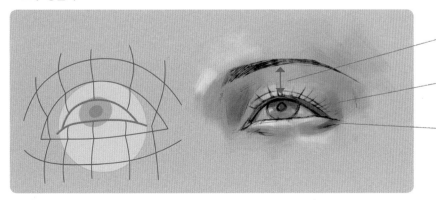

눈썹과 눈 사이가 넓습니다.

윗눈꺼풀의 윤곽은 가파른 곡선입니다.

아랫눈꺼풀의 윤곽은 굴곡이 거의 없습니다.

눈을 감은 모습

눈썹과 눈꺼풀의 형태 묘사에 따라 눈을 가볍게 감거나 질끈 감은 모습을 연출할 수 있습니다. 이는 표정 연출과 관련된 포인트이므로 반드시 익혀두세요.

[눈을 가볍게 감았을 때, 잠이 들었을 때]

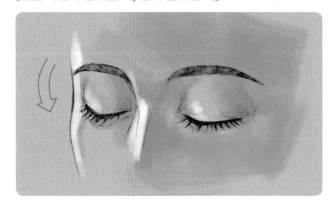

 힘을 들이지 않고 눈을 가볍게 감았을 때, 윗눈꺼풀은 안구를 따라 움직이며 살며시 덮습니다. 눈썹과 아랫눈꺼풀의 위치는 거의 변동이 없습니다.

 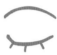

[눈을 질끈 감았을 때]

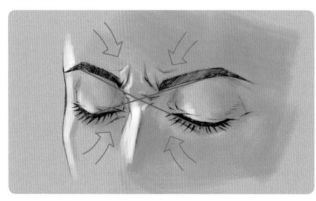

 힘을 주어 눈을 감았을 때는 아랫눈꺼풀에 힘이 실리면서 눈구석 쪽으로 끌어당겨지듯 올라갑니다. 또한 미간에도 주름이 생기는데, 이 주름 묘사를 통해 힘을 주는 정도를 표현할 수 있습니다. 눈과 눈썹이 한가운데를 향해서 ×자를 그리듯 움직이는 형태를 상상하며 그려보세요.

[윙크할 때]

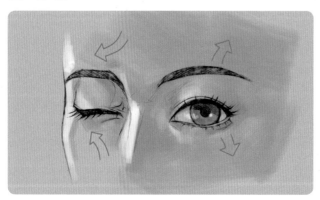

 윙크할 때는 뜨고 있는 눈에도 가볍게 힘을 주게 되어 눈썹이 올라갑니다. 눈을 감은 쪽은 질끈 감았을 때처럼, 아랫눈꺼풀에 힘이 실리면서 눈구석을 향한 주름이 생깁니다. 또한 눈을 감은 쪽은 눈썹머리가 처집니다.

03 속눈썹은 여성스러운 인상을 강조하는 요소

속눈썹은 남녀노소 누구에게나 있지만, 일러스트에서는 여성스러운 인상을 강조하는 요소로 즐겨 활용됩니다. 속눈썹의 구조를 이해하면, 데포르메 표현은 물론이고 어떤 구도에서도 얼굴을 자연스러운 형태로 그릴 수 있습니다.

속눈썹의 구조

실제로 속눈썹이 어떻게 자라는지 살펴보겠습니다. 정면에서 보면 속눈썹은 눈 한가운데에서 부챗살 모양으로 퍼지듯 자랍니다. 다만 눈꺼풀 가장자리에서 곧추서듯 자라는 것이 아니라, 눈꺼풀 안쪽에 위치한 눈시울에서 굽어진 형태로 자란다는 점에 주의하세요.

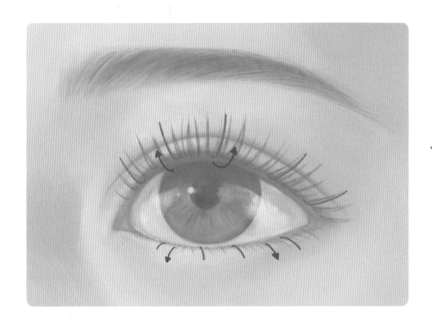

윗눈썹은 뿌리가 크게 굽어진 형태이며, 눈시울에서 바깥쪽을 향해 자랍니다. 윗눈썹의 곡선을 강조해서 그리면 눈맵시가 또렷하게 보이며, 눈을 더욱 인상적으로 표현할 수 있습니다. 또한 눈이 크게 보이는 효과도 있어 귀여운 인상을 주기 쉽습니다. 아랫눈썹은 짧고 드문드문 자라지만, 존재감이 확실해서 눈맵시를 두드러지게 하는 요소입니다.

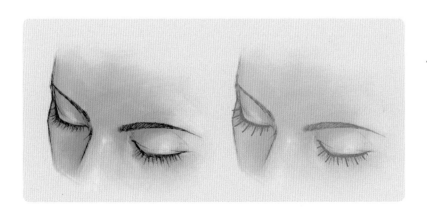

하이 앵글 구도에서 보아도 속눈썹은 눈 한가운데에서 부챗살 모양으로 퍼지듯 자란다는 점을 알 수 있습니다. 몇 가닥을 겹쳐서 그리면 눈썹의 다발감을 표현할 수 있습니다.

얼굴 구도와 속눈썹의 형태 차이

속눈썹은 구도에 따라 굽어진 형태나 여러 가닥이 겹쳐 짙어지는 부분이 다르게 보입니다. 또한 얼굴이 정면을 향하지 않은 구도에서는 양쪽 눈의 형태에도 차이가 생 깁니다. 아래 그림에서 구도에 따른 형태 차이를 확인해 보세요.

[측면 구도]

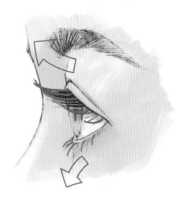

 속눈썹이 가장 눈에 띄는 구도입니다. 옆에서 보았을 때, 속눈썹의 굽어진 형태가 강조되기 때문이지요. 눈 구석 쪽은 여러 가닥이 겹쳐지며 짙어 보이는 반면 눈 초리 쪽은 드문드문 보입니다.

[반측면 구도]

아랫면(빨강)

윗면(파랑)

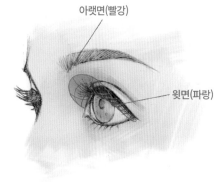

 반측면 구도에서는 속눈썹의 아랫면(그림에서 빨간 부 분)이 드러납니다. 화면에서 먼 쪽의 눈은 거의 드러나 지 않고 속눈썹만 보입니다.

[반측면 20도 구도]

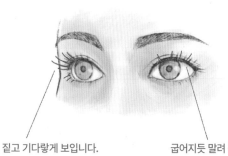

얼굴을 옆으로 약간만 돌려도 양쪽 눈과 속눈썹 형태에 차이가 생깁니다.
화면에서 가까운 쪽은 속눈썹이 아래로 쳐졌다가 위로 솟아오른 듯하며, 부챗살 모양으로 배열되어 있습니다.
화면에서 먼 쪽은 눈초리 부근에 속눈썹이 밀집되어, 짙 고 기다랗게 보입니다.

짙고 기다랗게 보입니다. 굽어지듯 말려 올라갑니다.

속눈썹 숱과 인상의 관계성

속눈썹의 형태만으로도 성별은 물론이고 연령까지 구분 할 수 있습니다. 그만큼 속눈썹은 인상에 커다란 영향을 미치는 요소입니다. 캐릭터의 성격에 어울리는 속눈썹을 그려보세요.

[속눈썹 숱에 따른 인상 차이]

● 숱이 적은 속눈썹

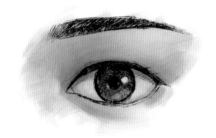

남성적, 시원시원함, 이지적, 엘리트, 꼼꼼한 성격 등

● 숱이 많은 속눈썹

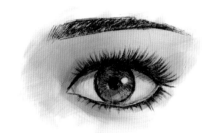

여성적, 다정함, 섹시함, 여유로운 성격 등

속눈썹의 데포르메 표현

속눈썹을 촘촘하게 그려서 사실적으로 묘사해도 좋고, 두꺼운 선이나 다양한 모양으로 속눈썹의 형태를 과장하여 특징 적으로 표현해도 좋습니다.

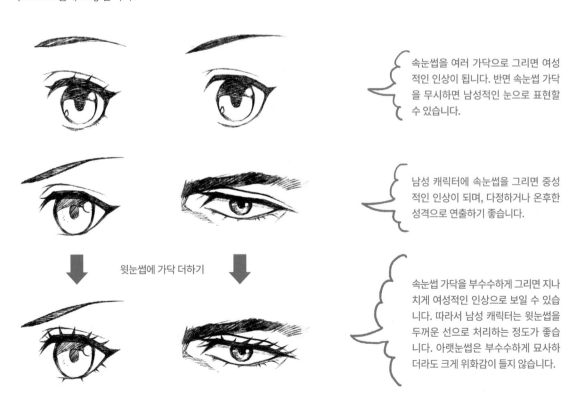

속눈썹을 여러 가닥으로 그리면 여성 적인 인상이 됩니다. 반면 속눈썹 가닥 을 무시하면 남성적인 눈으로 표현할 수 있습니다.

남성 캐릭터에 속눈썹을 그리면 중성 적인 인상이 되며, 다정하거나 온후한 성격으로 연출하기 좋습니다.

윗눈썹에 가닥 더하기

속눈썹 가닥을 부수수하게 그리면 지나 치게 여성적인 인상으로 보일 수 있습 니다. 따라서 남성 캐릭터는 윗눈썹을 두꺼운 선으로 처리하는 정도가 좋습 니다. 아랫눈썹은 부수수하게 묘사하 더라도 크게 위화감이 들지 않습니다.

04 눈썹은 표정 연출에 중요한 요소

눈썹은 다양한 형태와 움직임을 지녀 캐릭터의 감정이나 개성을 표현할 때 중요한 역할을 합니다. 눈썹은 독립된 요소가 아니라 눈과 짝지어서 고려하면 형태를 잡기 수월합니다. 이번 항목에서는 눈썹의 형태와 특징에 대해 살펴보겠습니다.

눈썹의 기본 형태

눈썹은 전체적으로 아래에서 위를 향해 자랍니다. 다만 눈썹산에서 눈썹꼬리까지, 위에서 아래로 자라는 부분이 있습니다. 눈썹머리와 눈썹꼬리(양쪽 끝부분)에는 눈썹이 드문드문 자라서 피부가 살짝 엿보입니다. 눈썹의 윤곽선을 위아래로 나누어보면, 위쪽은 가파른 곡선 형태이며 아래쪽은 완만한 형태입니다. 또한 일반적으로 눈보다 눈썹의 너비가 더 넓습니다.

눈썹결은 주로 화살표 방향으로 자랍니다.

부분적으로 아래를 향해 자라는 곳도 있습니다.

눈썹 위쪽 윤곽선은 가파른 곡선 형태입니다.
이 곡선의 경사를 조절하면 투박한 눈썹 혹은 부드러운 눈썹으로 표현하여 인상을 연출할 수 있습니다.

눈보다 눈썹의 너비가 더 넓습니다.

눈썹 위쪽 윤곽선과 눈 아랫부분 윤곽선이 완만하게 이어지는 타원형 실루엣을 그려보세요.
눈썹과 눈의 위치와 형태를 잡기 수월해 집니다.

POINT

인간은 눈이나 입뿐만 아니라 얼굴 전체의 근육(표정근)을 사용해서 표정을 짓고 감정을 표출합니다. '낯빛이 달라진다'는 말이 있듯, 아주 미묘한 심경 변화는 이 표정근 덕분에 드러낼 수 있는 것입니다. 다만 데포르메로 표현한 일러스트에서는 표정근까지 묘사할 수는 없으므로, 캐릭터의 감정을 눈이나 입 혹은 눈썹 등 제한된 요소로 나타내야 합니다. 따라서 실제 인간이 눈과 입을 움직이는 것보다 훨씬 과장해서 표현해야 하지요.

특히 일러스트에서 눈썹은 머리카락에 가려져 눈에 띄지 않는 요소가 되어버리기도 하지만, 표정과 감정을 표현하기 위한 아주 중요한 요소입니다. 다른 작품을 관찰할 때도 눈썹의 높이나 형태 등을 통해 어떤 감정을 표현하고 있는지 확인해 보세요.

눈썹의 높낮이에 차이를 주는 것만으로도 인상이 달라집니다.

성별에 따른 눈썹의 특징

눈썹이 자라는 방향은 남성이든 여성이든 기본적으로 같습니다. 성별에 따라 차이가 있다고 하기보다, 개인차가 있다고 하는 것이 정확할지도 모르겠습니다. 다만 여성은 눈썹을 정리하는 사람이 많지요. 데포르메 표현에서도 여성의 눈썹은 매끄러운 형태가 되도록 주의하면서 그리면 더욱 자연스러워 보입니다.

[여성]

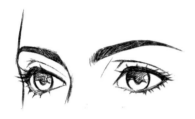

윤곽선 : 얇고 매끄러운 선
곡선 : 전체적으로 완만한 곡선

눈썹머리에는 눈썹을 드문드문 표현하고, 다른 부분은 말끔하고 샤프한 형태로 그려보세요.

[남성]

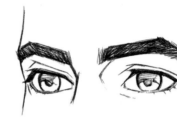

윤곽선 : 두껍고 거친 선
곡선 : 눈썹산에 두드러짐

눈썹머리와 눈썹꼬리(양쪽 끝부분)에 드문드문 자란 눈썹을 표현하면 야생적인 인상이 됩니다.

눈썹 방향에 따른 인상 차이

위에서 설명한 눈썹을 기본 형태로 하여 올라간 눈썹과 처진 눈썹을 그려보세요. 눈썹의 방향도 인상에 커다란 영향을 미칩니다. 두 방향의 차이점을 비교하며 살펴보겠습니다.

[올라간 눈썹]

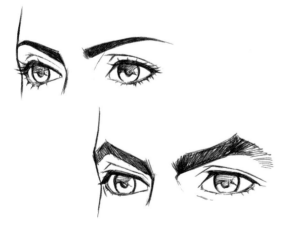

인상 : 용감함 / 강한 의지 / 정의감 / 진지함
　　　 남자다움 / 무서움 / 과격함 등

눈과 눈썹 사이를 좁히면 위의 특징이 강조된 인상이 됩니다.

[처진 눈썹]

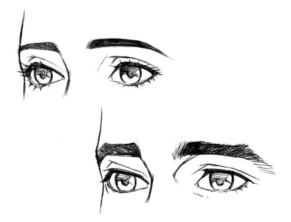

인상 : 다정함 / 성숙함 / 온화함
　　　 여성적 / 주인공을 보조하는 캐릭터 등

눈과 눈썹 사이를 넓히면 위의 특징이 강조된 인상이 됩니다.

데포르메한 여성의 눈썹

앞에서 살펴본 것처럼, 여성의 눈썹을 얇고 매끄러운 선으로 그리면 여성적인 인상이 한층 강조됩니다. 눈썹의 표현 방법은 다양하지만 크게 나누면 선으로만 묘사하는 방법과 약간 두꺼운 실루엣으로 사실적인 눈썹에 가깝게 표현하는 방법이 있습니다. 여러 가지 표현을 시도하면서 캐릭터에게 가장 어울리는 눈썹을 찾아보세요.

[선으로만 표현]

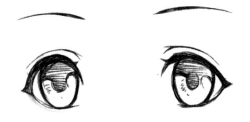

눈썹을 두드러지게 표현하고 싶지 않을 때 사용하는 표현 방법입니다. 선으로만 표현한다고 하더라도, 곡선의 형태나 눈과 눈썹 사이의 간격을 조절하면 인상 차이를 연출할 수 있습니다.

[두꺼운 실루엣으로 표현]

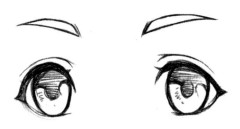

여성의 눈썹이 반드시 얇아야 하는 것은 아닙니다. 다만 눈썹의 실루엣을 두껍게 잡아 그리더라도, 매끄러운 형태가 되도록 표현해야 여성적이고 부드러운 표정으로 연출할 수 있습니다.

데포르메한 남성의 눈썹

굳이 따지자면 눈썹으로 개성을 표현하기 수월한 것은 여성보다 남성 캐릭터일지도 모르겠습니다. 캐릭터의 성격에 어울리는 눈썹이 되도록 여러 가지 형태로 그려보세요.

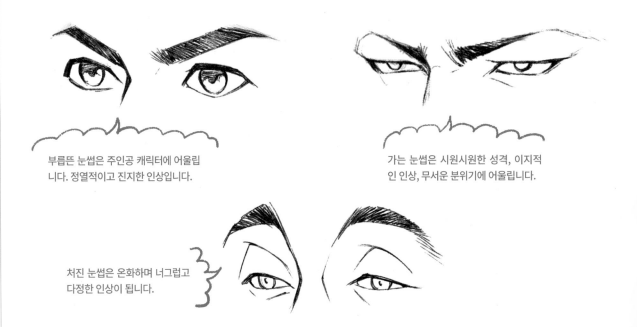

부릅뜬 눈썹은 주인공 캐릭터에 어울립니다. 정열적이고 진지한 인상입니다.

가는 눈썹은 시원시원한 성격, 이지적인 인상, 무서운 분위기에 어울립니다.

처진 눈썹은 온화하며 너그럽고 다정한 인상이 됩니다.

시점에 따른 눈썹의 형태 차이

눈썹의 형태는 얼굴을 바라보는 시점에 따라 달라집니다. 실제 얼굴에 존재하는 얼굴 굴곡과 눈썹산의 위치를 파악하면, 어떤 구도에서도 눈썹을 자연스러운 형태로 그릴 수 있습니다.

[기본적인 위치 파악하기]

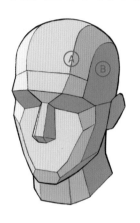
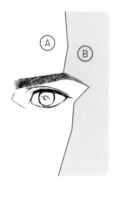
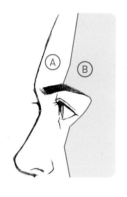

눈썹의 꼭짓점에 해당하는 눈썹산을 경계로 얼굴을 정면 Ⓐ과 측면 Ⓑ으로 나눕니다. 이를 기본적인 위치로 두고, 얼굴을 바라보는 시점에 따라서 눈썹의 형태가 어떻게 달라지는지 살펴보겠습니다.

[하이 앵글 정면]

얼굴 굴곡을 따라 배치합니다

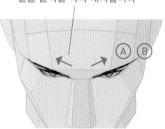

위에서 내려다보는 구도에서는 눈썹산에서 눈썹꼬리로 이어지는 부분 Ⓑ이 평평하며, 눈이 움푹 들어가 보입니다.

[하이 앵글 반측면]

화면에서 가까운 쪽의 눈썹산은 경사가 완만합니다.

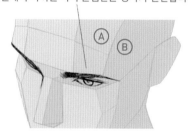

화면에서 먼 쪽 눈의 눈썹꼬리는 얼굴 반대편으로 돌아가므로 보이지 않습니다. 따라서 눈썹이 직선에 가까운 형태가 됩니다.

[로우 앵글 정면]

눈과 눈썹의 간격이 넓습니다.

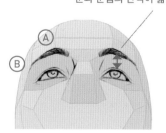

얼굴 굴곡에 의해 눈썹꼬리가 처지듯 보입니다. 아래에서 올려다보는 구도에서는 눈과 눈썹의 간격이 넓어집니다.

[로우 앵글 반측면]

얼굴 굴곡을 따라 돌아나갑니다.

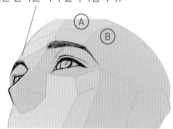

화면에서 가까운 쪽의 눈썹산은 경사가 가파른 형태입니다. 먼 쪽의 눈썹은 얼굴 굴곡을 따라 돌아나가며 눈썹꼬리가 보이지 않습니다. 다만 코와 눈썹머리가 이어지듯 보이므로, 직선이 아닌 곡선 형태가 됩니다.

05 균형에 따른 인상 차이를 이해하자

<01 얼굴을 구성하는 요소와 균형을 이해하자>(8p)에서 살펴본 것처럼, 얼굴을 그릴 때 기본 균형을 맞추면 자연스러운 형태로 그릴 수 있습니다. 이 균형은 사실적 표현에서나 데포르메 표현에서나 다르지 않습니다. 기본 균형을 조절하여 캐릭터에 어울리는 인상으로 연출해 보세요.

얼굴의 기본 균형

앞에서 설명한 기본 균형을 따라 여성의 얼굴을 그려보겠습니다. 눈, 코, 입은 얼굴의 '절반 높이'에 기준을 잡고 배치합니다. 얼굴의 윤곽선과 눈의 위치는 인상에 큰 영향을 미치는 요소이므로 주의하세요. 여성과 어린이는 원형으로, 남성은 타원형으로 틀을 잡아 얼굴의 윤곽선을 그리면 자연스러운 형태가 됩니다.

[일반적인 눈의 균형]

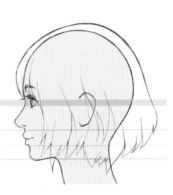

어린 인상은 눈을 절반 높이보다 약간 아래에 배치.

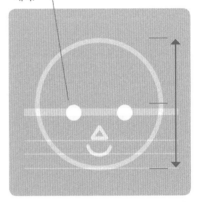

성숙한 인상은 눈을 절반 높이보다 약간 위에 배치.

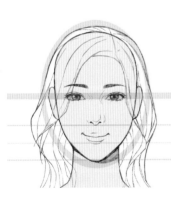
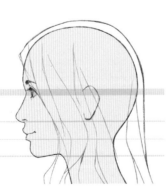
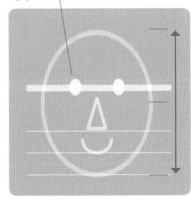

눈의 위치는 정수리와 턱 가장자리 사이의 절반 높이를 기준으로 삼습니다. 어린이와 여성은 절반 높이 혹은 약간 아래에 배치합니다. 만약 성숙한 인상으로 연출하고 싶거나, 남성일 경우에는 절반 높이보다 약간 위에 배치하면 적당한 균형이 됩니다.

균형에 따른 인상 차이

앞에서 설명했듯, 눈의 위치는 인상에 커다란 영향을 미칩니다. 눈을 얼굴의 절반 높이보다 아래에 배치하면 어리고 활발한 인상이 됩니다. 반면 절반 높이보다 위에 배치하면 성숙하고 침착한 인상으로 연출하기 좋습니다.

또한 눈의 크기에 따라서도 인상이 달라집니다. 어리고 활발한 인상에는 커다란 눈, 성숙하고 침착한 인상에는 작은 눈이 어울립니다. 이처럼 눈의 위치와 크기를 조절하면서 캐릭터의 성격에 맞게 그려보세요.

[위치에 따른 인상 차이]

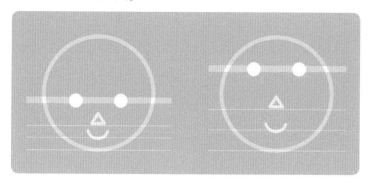

눈을 얼굴의 절반 높이보다 아래에 두면 어려보입니다. 반면 절반 높이보다 위에 두면 성숙한 인상이 됩니다.
절반 높이의 법칙은 코와 입에도 적용됩니다. 따라서 눈의 위치가 높아지면 코와 입의 위치도 올라갑니다.

[크기에 따른 인상 차이]

눈을 크게 그리면 어리고 귀여운 인상이 됩니다.
눈의 높이가 같더라도, 크기에 차이를 두면 이처럼 분위기가 크게 달라집니다!

[균형에 따른 인상 차이 : 정리]

기본적으로 눈과 눈 사이에는 눈이 하나 들어갈 공간이 있습니다. 다만 어린이나 귀여운 인상을 강조하고 싶다면, 눈과 눈 사이의 너비를 조금 넓혀도 좋습니다.
왼쪽 그림처럼 양쪽 눈과 입을 잇는 역삼각형을 사용해서 이목구비의 위치를 정하면 인상을 연출하기 수월해 집니다. 윗변이 넓고 높이가 낮을수록 귀여운 얼굴의 균형이 되며, 윗변이 좁고 높이가 높아질수록 성숙한 얼굴의 균형이 됩니다.

실제 요소를 데포르메 표현에 적용하는 포인트

지금까지 얼굴의 균형과 눈의 구성 요소에 대해 살펴보았습니다. 이제부터는 앞서 살펴본 지식을 데포르메 표현에 적용하고, 독창성을 부여하는 방법에 대해 알아보겠습니다.

데포르메 표현의 포인트

그림 그리기를 이제 막 시작한 사람 중에는 좋아하는 작가의 작품이나 애니메이션 또는 게임 캐릭터를 따라 그리는 것부터 시작하는 경우가 많지요. 이는 그리기의 첫걸음으로서 아주 바람직한 과정이라고 생각합니다. 다만 어느 정도 그림에 익숙해지면, 실제 인물을 관찰하거나 참고하며 그리기를 추천합니다. 또한 데포르메로 표현한 그림을 실제 인물과 비교하면서 살펴보세요. 여러 가지 아이디어를 얻을 수 있습니다.

● 사실적 표현 ● 데포르메 표현

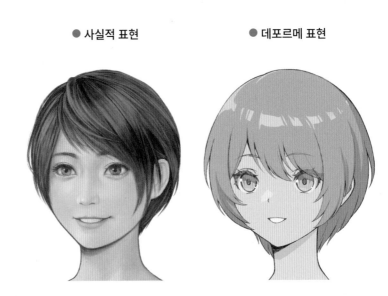

어느 부분을 과장하고 생략해야 할까?

데포르메한 그림을 관찰해 보면 실제로는 존재하는 요소가 생략되어 있다는 점을 발견하게 됩니다. 예를 들어 눈 구석에는 눈물언덕이라는 분홍빛이 나는 부분이 있는데, 데포르메 표현에서는 이를 '생략'하는 경우가 많습니다. 그런데 이처럼 흔히 생략하는 요소를 그려보면 어떨까요. 어쩌면 다른 사람과는 다른 독창적인 표현의 힌트를 얻을 수 있을지도 모릅니다. 예를 들어 눈동자를 상당히 크게 '과장'해서 그리는 것도 하나의 방법이겠지요. 무엇을 남기고 무엇을 버릴 것인지, 과장하고 생략하면서 나만의 표현 방법을 찾아보세요.

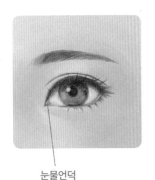

눈물언덕

흔히 생략하는 부분이지만 그려보았습니다.

실제 요소를 이해하고 있기에 가능한 표현!

데포르메 표현에 어울리는 형태로 그려보세요

지금까지 이목구비를 실제 형태와 구조를 바탕으로 설명한 이유는 모순이 없는 그림을 그리기 위해서였습니다. 하지만 데포르메 표현을 할 때는 반드시 실제 형태를 그대로 그려야 하는 것은 아닙니다. 오히려 지나치게 실제 형태에 가깝게 그리면 위화감이 들기도 합니다. 실제 형태를 바탕으로 자연스럽게 과장하고 생략하는 것이 어렵기는 하지만, 데포르메 표현이기에 허용되는 해석이 있습니다.

[눈동자 형태]

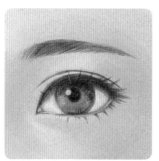 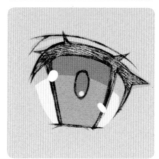

실제 눈동자는 원형입니다.

데포르메 표현에서는 이처럼 눈동자를 타원형으로 그리는 사람이 많지요. 이는 균형 잡기가 수월하기 때문입니다.

나아가 세로로 늘려서 직선적으로 표현하기도 합니다. 이처럼 눈동자는 표현의 허용 범위가 넓은 부위입니다.

[눈의 입체감]

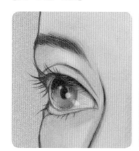 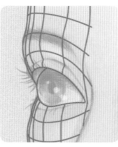

이 각도에서 실제 얼굴의 윤곽은 눈동자에 가려서 보이지 않습니다.

데포르메 표현에서는 입체감을 약간 억제하면서, 마치 피규어처럼 평면적으로 그리는 것이 오히려 자연스러워 보입니다.

> **POINT**
> 데포르메 표현에서 안구는 지나치게 둥글게 그리지 않는 편이 좋습니다. 일반적으로 눈동자를 실물보다 크게 그리기에, 지나치게 입체감을 과장하면 마치 튀어나올 듯해서 무서워 보일 수도 있습니다.

07 데포르메할 때 독창성을 발휘하기 좋은 세 가지 요소

사실적인 형태를 바탕으로 데포르메할 때, 독창성(오리지널리티)을 발휘하기 좋은 세 가지 요소가 있습니다. 바로 '홍채'와 '속눈썹' 그리고 '하이라이트'입니다. 이 세 가지 요소의 데포르메 표현에 대해 살펴보겠습니다.

데포르메 요소 1 : 눈동자(홍채)

눈동자(특히 홍채)는 데포르메 표현의 폭이 넓어서 자유로운 발상으로 독창성을 발휘할 수 있는 요소입니다.

예시를 참고하며 눈동자(홍채)의 표현에 대해 살펴보겠습니다.

[눈동자(홍채) 표현]

● 사실적 표현 ● 데포르메 표현

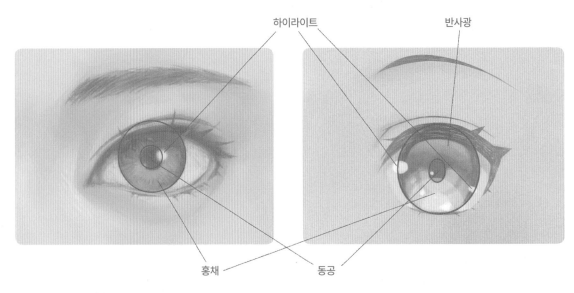

홍채는 자유롭게 표현하기 좋은 요소입니다. 구체적으로 묘사해서 존재감을 강조해도 좋고, 단순하게 생략해도 좋습니다. 오른쪽 그림은 동공을 둘러싼 홍채 주름을 실제 형태에 가깝게 표현했습니다. 또한 홍채 안쪽에 동공, 하이라이트, 반사광을 그렸습니다. 이처럼 눈을 구성하는 여러 요소들을 자유롭게 조합하며 독창성을 발휘해 보세요.

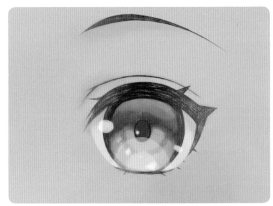

홍채의 표현 방법

눈동자(홍채) 표현 방법을 몇 가지 소개하겠습니다.

[흐릿한 윤곽]

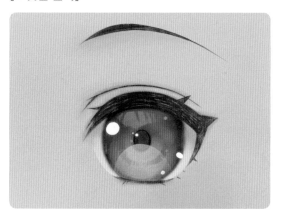

눈동자(홍채)의 윤곽을 흐릿하게 표현하는 방법입니다. 최근에는 이처럼 눈동자의 윤곽을 흐릿하게 그리는 표현이 자주 보입니다. 캐릭터의 개성을 지나치게 드러내지 않으면서도 신비한 분위기를 연출하기에 좋습니다.

[하이라이트 흩뿌리기]

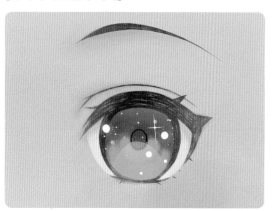

하이라이트를 마치 별빛처럼 흩뿌려서 반짝이는 눈동자로 연출했습니다. 합성 모드를 [오버레이] 또는 [발광]으로 설정한 레이어에서 콘트라스트를 높이면 보다 선명하게 표현할 수 있습니다. 또한 홍채의 위아래 부분을 밝게 표현하면 투명감이 생깁니다.

[다이아몬드 절단면 모양]

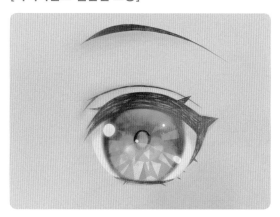

보석의 반짝임과 다이아몬드 절단면 모양의 직선적 요소를 조합한 예입니다. 사실적이지 않은 표현인 만큼 캐릭터의 성격과 개성이 두드러지는 동시에 시선을 잡아 끄는 효과가 있습니다.

POINT

독특한 형태의 동공을 그려보세요

동공을 독특한 형태로 그리는 것도 재미있습니다. 실제 동공은 주변 밝기에 따라 크기가 커지거나 작아지긴 하지만 형태에는 변함이 없지요. 데포르메 표현에서는 동공의 형태에 변화를 주어, 사실적이지 않은 모양으로 캐릭터의 감정이나 개성을 '과장'해서 표현하기도 합니다.

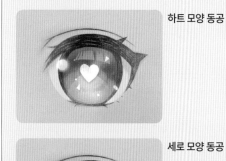

하트 모양 동공

세로 모양 동공

데포르메 요소 2 : 속눈썹

속눈썹은 여러 가닥이 촘촘히 모였기에 정면에서 바라보면 눈초리 부근이 특히 짙어 보입니다. 이처럼 촘촘한 속눈썹을 하나의 집합체로 여기고, 실루엣처럼 그리면 눈이 더욱 인상적으로 보입니다. 아이라인을 그려서 눈을 더욱 크게 연출하는 것과 같은 이치입니다. 속눈썹 실루엣은 빼곡하게 채운 유형과 약간 빈틈이 드러나도록 묘사한 유형으로 나누어집니다.

[속눈썹 묘사 포인트]

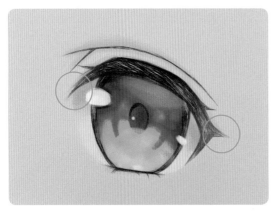

윗눈썹 양쪽 끝부분의 색을 밝게 표현하면(피부색을 입힙니다) 산뜻한 인상이 됩니다.

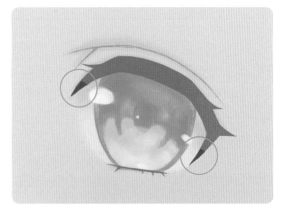

양쪽 끝부분을 거칠게 처리하면(속눈썹 가닥을 표현) 더욱 자연스러운 느낌이 들면서 눈과 얼굴이 어우러집니다. 아랫눈썹은 취향에 따라 생략하기도 합니다.

[여러 가지 표현 방법]

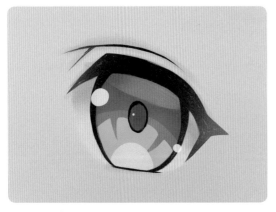

속눈썹 가닥을 생략하고 실루엣을 그리듯 빼곡한 형태로 표현하여 샤프한 인상으로 연출한 유형입니다. 삐죽 솟은 속눈썹 가닥을 생략할수록 남성적인 눈으로 보입니다.

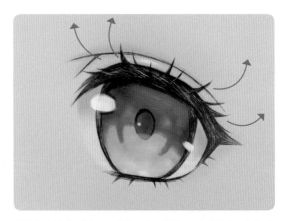

실루엣은 약간 빈틈이 드러나도록 표현하고, 여러 갈래로 솟은 속눈썹 가닥을 그린 유형입니다. 속눈썹 가닥은 부챗살 모양으로 배치하되 불규칙적으로 배열하면 더욱 자연스러워 보입니다.

속눈썹(아이라인) 그리기

눈맵시에 큰 영향을 미치는 윗눈썹은 완만한 곡선 형태로 그립니다. 다만 완만한 곡선은 균형 좋게 그리기가 어렵지요. 자연스러운 형태로 그리기가 어렵다면 아래 그림을 참고해 보세요. 선 하나를 단숨에 긋는 것보다, 아래의 예시처럼 세 부분으로 나누어 곡선의 균형을 잡아가며 그리는 방법을 추천합니다.

[둥근 눈(기본 형태)]

 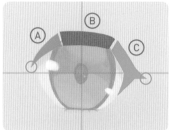

속눈썹을 Ⓐ눈구석, Ⓑ눈구석과 눈초리를 잇는 선, Ⓒ눈초리 세 부분으로 나누어서 그립니다.

> 양쪽 끝부분의 위치가 중요하기에 우선 기준점부터 정합니다. 눈초리 부분은 (취향에 따라 차이가 있겠지만) 가운데 기준선보다 약간 아래에 두는 것이 일반적입니다.

[폭이 넓은 눈]

 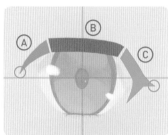

폭이 약간 넓은 눈의 Ⓐ와 Ⓒ는 둥근 눈과 같습니다. 다만 Ⓑ의 길이를 늘여서 그립니다.

> Ⓑ 부분을 곡선으로 그릴 것인지, 직선으로 그릴 것인지에 따라 표정이 달라집니다. 이에 관해서는 <11 눈으로 말하기>(52p)에서 설명하겠습니다.

[처진 눈]

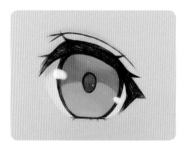 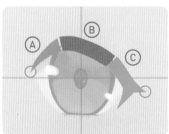

Ⓐ는 기본 형태인 둥근 눈과 같습니다. 다만 눈초리의 기준점 Ⓒ를 가운데 기준선보다 한참 낮은 곳에 잡습니다.
Ⓑ는 Ⓐ와 Ⓒ를 잇는 선으로 그립니다.

[치켜 올라간 눈]

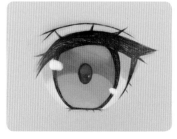 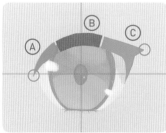

처진 눈과 달리 눈구석의 기준점 Ⓐ를 내리고, 눈초리의 기준점 Ⓒ를 가운데 기준선보다 한참 올라간 곳에 잡습니다.
Ⓑ는 Ⓐ와 Ⓒ를 잇는 선으로 그립니다.

데포르메 요소 3 : 하이라이트

눈맵시에 커다란 영향을 미치는 세 번째 요소는 하이라이트입니다. 하이라이트란 빛이 반사되면서 밝아지는 부분을 뜻합니다. 주로 눈이나 머리카락처럼 표면이 매끄러운 부분에 나타납니다. 하이라이트와 반사광 표현에 관한 지식을 잘 익혀두면 그림을 각색해서 그릴 때도 모순되지 않게 그릴 수 있습니다.

[하이라이트가 있는 눈과 없는 눈]

● 하이라이트가 없는 눈

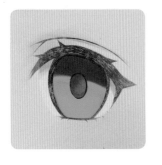

● 하이라이트가 있는 눈

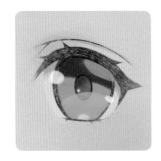

반사광을 비롯해 여러 방향에서 반사된 빛이 눈에 비쳐 보입니다.
특히 안구는 촉촉하게 물기를 머금은 상태이기도 하므로 반사율이 높습니다. 빛에 반사된 부분을 그리면 눈을 더욱 생생하게 표현할 수 있습니다.

[하이라이트 그리기]

빛이 반사되는 부분에 하이라이트가 나타납니다. 눈의 하이라이트는 유리구슬과 같은 구체에 빛이 반사되는 것을 참고하여 그려보세요. 하이라이트의 위치는 빛의 방향과 빛을 반사하는 물체(캐릭터의 눈), 물체를 바라보는 시점(그림을 그리는 사람)의 위치 관계에 영향을 받습니다.

● 유일한 광원

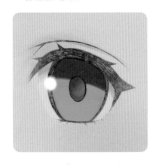

● 여러 방향의 광원

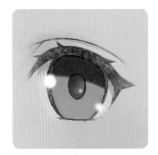

● 정면 광원

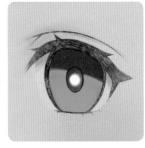

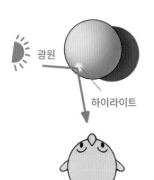

광원

하이라이트

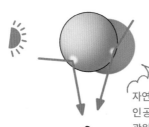

자연광 외에도 인공 광원 등 광원이 복수인 경우

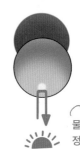

물체(캐릭터)가 광원을 정면에서 바라보는 경우에는 한가운데에 하이라이트가 나타납니다.

POINT

하이라이트는 필수불가결한 요소가 아닙니다. 하이라이트 없이도 얼마든지 눈을 매력적으로 표현할 수 있습니다. 또한 하이라이트는 한 곳에만 그리거나, 별 조각처럼 흩뿌리거나, 여러 가지 색을 사용하는 등 개성적인 표현 방법이 많습니다. PART 2에서 소개할 작가들의 작품에서도 하이라이트의 표현 방법이 서로 다릅니다. 여러분도 시행착오를 거치며 독창적인 표현 방법을 찾아보세요.

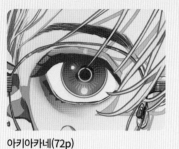

아키아카네(72p)

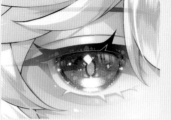

SPIdeR. (130p)

미즈키 마우(150p)

반사광 표현

하이라이트 뿐만 아니라 반사광까지 그리면 눈을 더욱 밝게 표현할 수 있습니다. 마치 눈이 반짝이는 듯한 표현에도 도움이 되는 표현 방법입니다.

구체 윗부분에는 위에서 비치는 빛이 반사됩니다. 예를 들어 구체가 야외에 있다면 푸른 하늘이 반사되어 보이겠지요. 아랫부분에는 아래에서 비치는 빛이 반사됩니다(바닥 또는 테이블이 반사되어 보입니다). 배경에 배치한 사물이나 배경색에 가까운 색으로 반사광을 그리면 통일감을 표현할 수 있습니다.

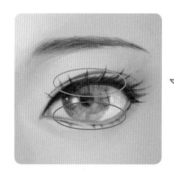

속눈썹 그림자와 창틀이 반사되어 보입니다. 창문 너머로 보이는 푸른 하늘까지 그리면 더욱 사실적인 분위기로 연출할 수 있습니다.

위에서 비치는 빛이 반사되는 부분

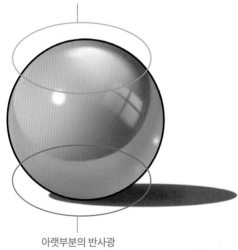

데포르메 표현에서도 마찬가지입니다. 단순하게 그릴 경우에는 창틀의 형태는 생략하고 색만 입혀서 표현합니다.

아랫부분의 반사광

POINT

반사광은 눈동자뿐만 아니라 흰자에도 그립니다. 사실적으로 표현하거나, 투명감을 강조하고 싶다면 흰자까지 범위를 넓혀서 그려보세요.

08 여러 가지 눈의 유형

눈의 형태에는 '치켜 올라간 눈'이나 '처진 눈' 등 여러 가지 유형이 있는데, 저마다 연상되는 성격과 분위기가 다릅니다. 여기에서는 대표적인 여섯 가지 유형의 특징을 살펴보겠습니다. 마음에 드는 유형을 찾아서 자신의 캐릭터에 그려보세요.

일반적인 눈

일반적인 눈은 특별한 특징이 없습니다. 그렇기에 '조화'를 이루기 수월하며, '감정이입'하기에 좋습니다. 따라서 친근한 인상의 주인공 캐릭터에 알맞습니다. 또한 헤어스타일이나 의상도 어떠한 세계관의 것이든 잘 어울립니다.

[눈의 형태]

앞서 <속눈썹(아이라인) 그리기>(27p)에서 설명한 방식으로 눈의 형태가 지닌 특징과 균형 좋게 그리는 방법을 살펴보겠습니다. 정해진 법칙이 있는 것은 아니지만 기본적인 균형은 다음과 같습니다.

가운데 기준선보다 높은 곳에 배치합니다.

바탕을 이루는 부분입니다. 직선이나 곡선으로 그려보고, 가장 좋은 균형의 선을 적용시켜 주세요(아래 예시는 곡선).

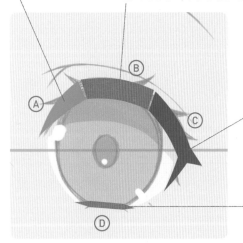

눈초리는 가운데 기준선과 같은 높이거나 조금 낮습니다.

아랫눈썹은 쉽게 눈에 띄는 부분은 아니지만, 형태는 눈의 표정에 커다란 영향을 미칩니다.

> **POINT**
>
> **일반적인 눈 그리기 포인트**
>
> 일반적인 눈을 그리는 포인트는 아래의 두 가지입니다!
>
> - 바탕을 이루는 선 Ⓑ를 지나치게 가파른 곡선으로 그리지 않도록 주의하세요.
> - 눈초리 Ⓒ는 가운데 기준선보다 약간 아래까지 내려옵니다.
>
> Ⓑ 부분의 길이에 차이를 두는 것만으로도 눈의 인상이 달라집니다. 여러 가지 길이를 시도해 보세요!

여러 구도에서 본 일반적인 눈

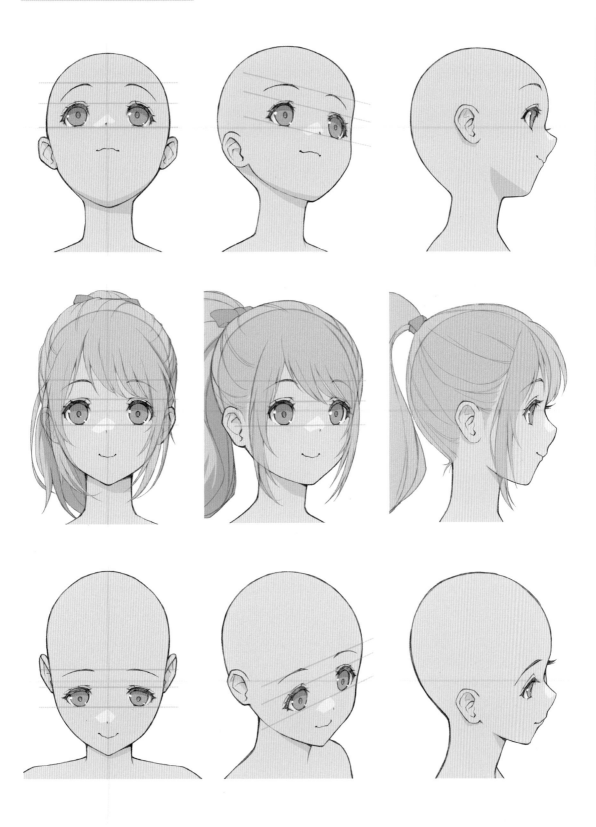

처진 눈

눈초리가 처진 눈은 다정하고 온화한 연상의 여성 캐릭터에 알맞습니다. 어른스러운 분위기를 연출하기에 좋기 때문입니다. 눈과 눈썹은 거리를 두고 배치하면 온화한 인상이 한층 두드러집니다. 또한 하얀 피부, 긴 머리, 차분한 디자인의 의상과 잘 어울립니다.

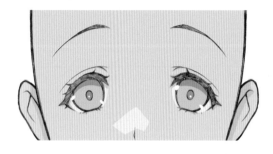 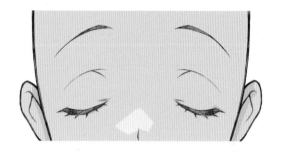

[눈의 형태]

가운데 기준선보다 높이 올라간 Ⓐ와 기준선보다 한참 내려간 Ⓒ를 이어주는 역할입니다. 완만한 곡선 형태입니다.

일반적인 눈과 마찬가지로 가운데 기준선보다 높은 곳에 기준점을 둡니다.

눈초리는 가운데 기준선보다 한참 낮은 곳까지 내려갑니다.

아랫눈썹은 눈초리 쪽으로 기울이는 것이 포인트입니다.

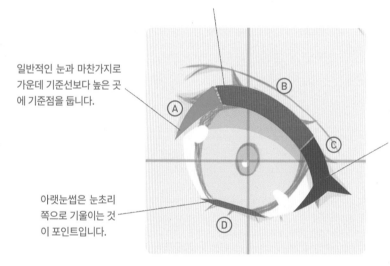

POINT

더욱 처진 눈을 그리려면...

눈을 더욱 처진 형태로 그리려면 어떻게 해야 할까요? 단순히 눈초리를 더 내려서 그리면 될 것이라고 생각하기 쉽지만, 그렇게 그리면 균형이 무너지게 됩니다. 더욱 처진 형태로 그리고자 한다면, 눈초리가 아니라 눈꺼풀(Ⓑ 부분의 선)을 크게 기울여서 그리는 것이 좋습니다.

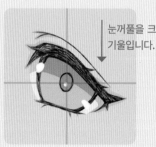

눈꺼풀을 크게 기울입니다.

물결 모양을 상상하면서 그려보세요.

여러 구도에서 본 처진 눈

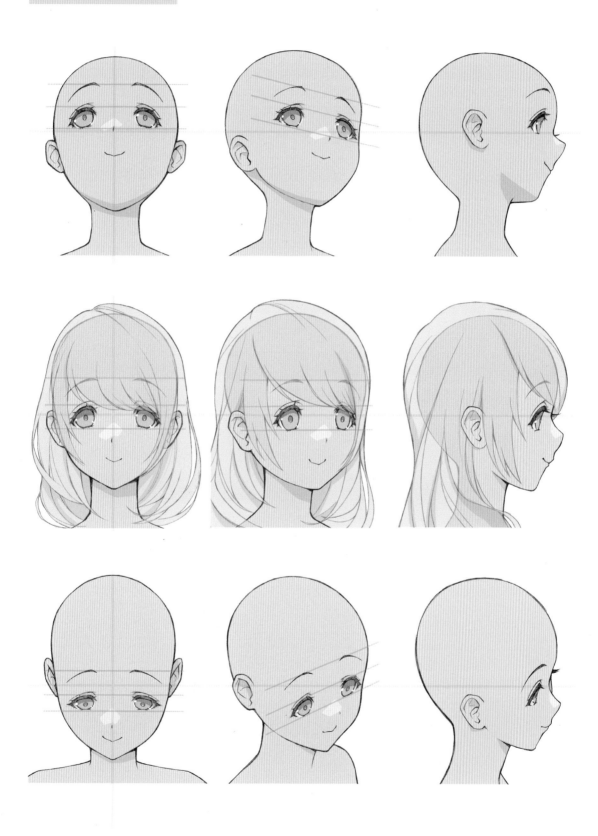

눈초리가 올라간 둥근 눈

전체적으로 둥글고 눈초리가 치켜 올라간 눈은 '생기' 있고 '행동력'이 좋은 인상이 됩니다. 따라서 스포츠나 격투기 장르에서 액션감이 뛰어난 캐릭터에 알맞습니다. 또한 햇볕에 그을린 피부, 짧은 머리, 스포티한 디자인의 의상과 잘 어울립니다.

[눈의 형태]

가운데 기준선보다 올라간 Ⓐ와 Ⓒ를 이어주는 역할입니다. 둥글둥글한 눈의 형태와 윤곽을 염두에 두고 곡선으로 그립니다.

일반적인 눈과 마찬가지로 가운데 기준선보다 높은 곳에 기준점을 둡니다.

가운데 기준선보다 한참 높은 곳에 기준점을 둡니다. 눈초리도 둥글둥글한 윤곽에 주의하며 그립니다.

아랫눈썹도 기본적인 유형과 같습니다.

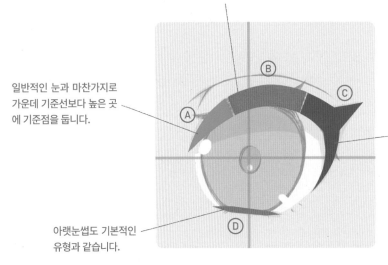

POINT

캐릭터의 인상에 어울리는 눈썹을 그려보자
눈초리가 올라간 둥근 눈은 생기 넘치는 캐릭터에 어울리는 유형입니다. 눈썹을 두꺼운 실루엣으로 그려서 천진난만함과 발랄함을 강조하는 것도 추천합니다!

여러 구도에서 본 눈초리가 올라간 둥근 눈

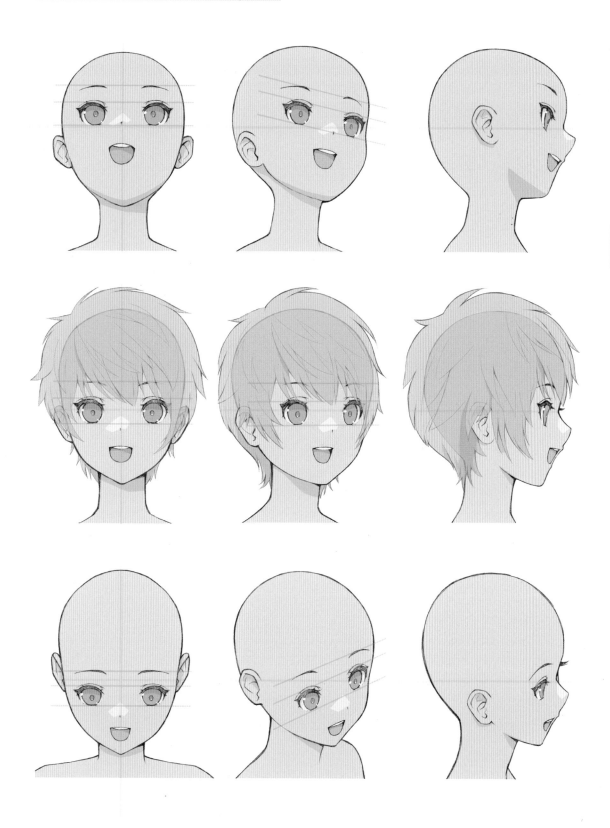

치켜 올라간 눈

눈 전체가 불쑥 치켜 올라간 유형입니다. '성숙'하고 '기가 세'며 '냉정'한 인상이 됩니다. 표정에 변화가 없고 어떠한 상황에서도 침착하게 행동하는 캐릭터에 알맞습니다. 눈맵시가 인상적인 유형이기에, 한쪽 눈을 가리는 헤어스타일도 잘 어울립니다.

[눈의 형태]

ⒶⒷⒸ는 매끄럽게 이어지는 직선 형태이며, Ⓑ는 눈초리를 향해서 올라가는 Ⓐ와 Ⓒ를 이어주는 역할입니다. Ⓑ가 직선에 가까울수록 인상이 날카로워 보입니다.

일반적인 눈과 비슷한 높이 혹은 가운데 기준선과 같은 높이에 기준점을 둡니다.

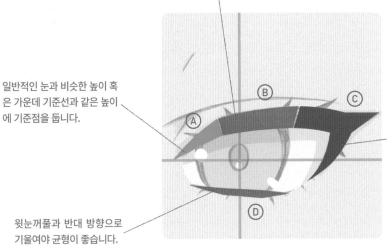

가운데 기준선보다 높은 곳에 기준점을 잡습니다.

윗눈꺼풀과 반대 방향으로 기울여야 균형이 좋습니다.

POINT

눈동자 크기로 인상 연출하기

치켜 올라간 유형의 눈은 작은 눈동자와 잘 어울립니다. 이를 적용하면 보통 크기의 눈동자보다 더욱 성숙한 인상이 됩니다. 다만 눈동자를 너무 작게 그리면 무서운 인상이 되어버리니 주의하세요!

여러 구도에서 본 치켜 올라간 눈

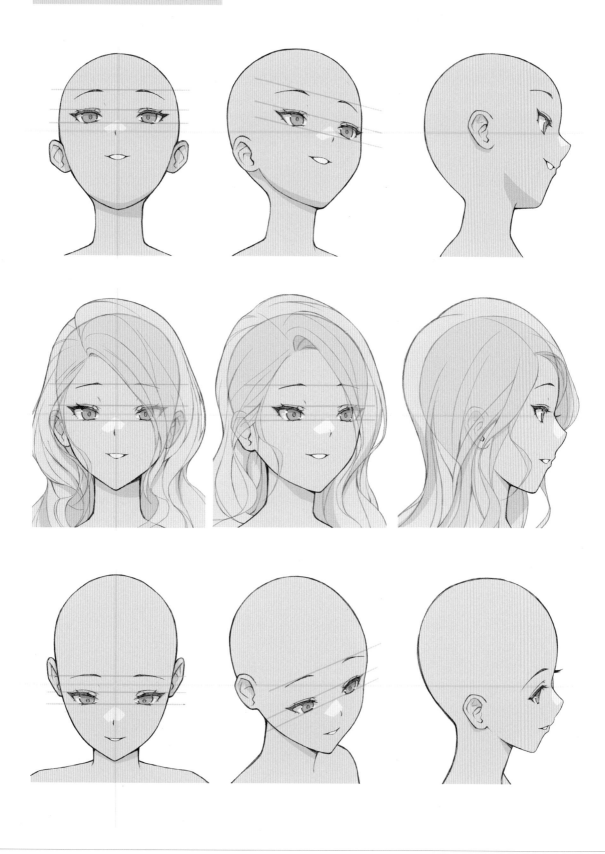

둥근 눈

눈 전체가 둥근 유형입니다. '어려'보이고 '명랑'하며 '밝은' 인상이 됩니다. 표정에 변화가 많고 감정이 쉽게 드러나는 캐릭터에 알맞습니다. 헤어스타일이나 의상 디자인에 화려한 색을 사용해도 잘 어울립니다.

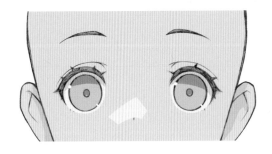 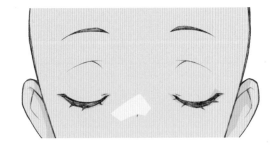

[눈의 형태]

일반적인 눈과 같지만 전체적인 윤곽이 둥그스름하도록 주의하며 그립니다.

일반적인 눈과 비슷한 높이 혹은 가운데 기준선보다 약간 높은 곳에 기준점을 잡습니다.

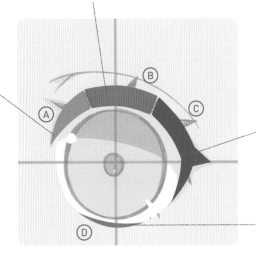

눈 한가운데 높이에서 균형을 잡습니다. 눈초리도 둥그스름한 윤곽에 주의합니다.

아랫눈썹도 부드러운 곡선으로 그립니다.

POINT

둥근 눈 그리기 포인트

둥근 유형의 눈은 눈동자를 크게 그리기에, 캐릭터의 시선을 파악하기가 어렵습니다. 이러한 경우 감정이 없는 표정이 되어버리기 쉬운데, 특히 정면을 바라보는 구도에서는 더욱 그렇습니다.

이처럼 무감정한 표정이 되는 것을 피하려면 눈동자와 동공을 눈의 한가운데에 배치하는 것이 아니라, 위치를 옮겨서 시선의 방향을 암시하는 것이 좋습니다. 예시에서는 콧등 쪽으로 약간 옮겼습니다.

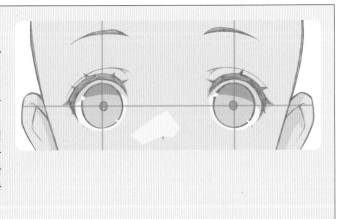

여러 구도에서 본 둥근 눈

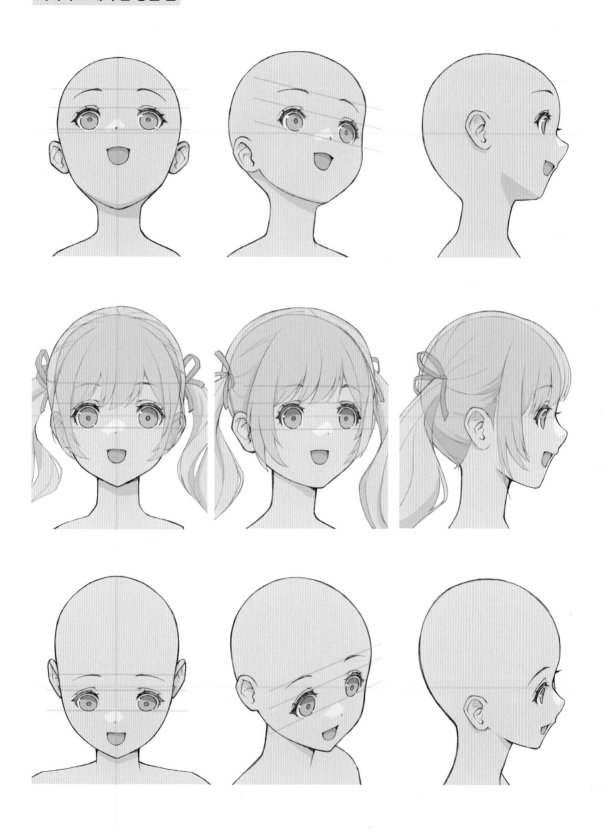

거슴츠레한 눈

반쯤 감은 유형의 눈은 주변 분위기에 휘둘리지 않거나 무언가에 깊이 열중하는 성격의 캐릭터에 어울립니다. 졸린 표정이어서 무슨 생각을 하고 있는지 파악하기 어려우며, 신비로운 느낌도 듭니다. 독특한 형태의 눈이며,

앞머리가 눈을 덮는 헤어스타일을 적용하면 무겁고 어두운 인상이 됩니다. 밝은 성격의 캐릭터라면 앞머리를 짧게 그려서 이마를 드러내는 스타일이 잘 어울립니다.

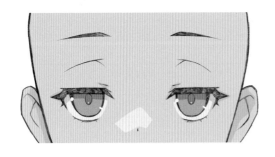 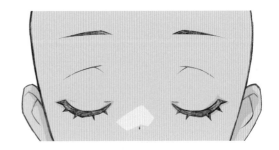

[눈의 형태]

다른 유형보다 가운데 기준선에 가깝게 내려옵니다.
윗눈썹은 직선에 가까운 형태로 그립니다.

Ⓑ에 맞춰서 높이를 잡습니다.

가운데 기준선 높이에서 균형을 잡습니다.

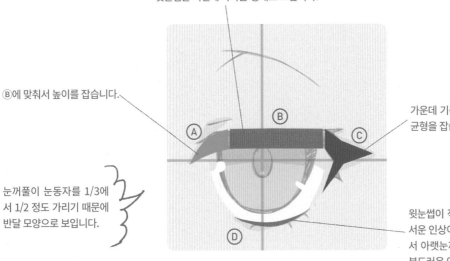

눈꺼풀이 눈동자를 1/3에서 1/2 정도 가리기 때문에 반달 모양으로 보입니다.

윗눈썹이 직선에 가까운 탓에 무서운 인상이 되기 쉽습니다. 따라서 아랫눈꺼풀은 곡선으로 그려 부드러운 인상을 더합니다.

POINT

거슴츠레한 눈과 어울리는 눈동자 그리기

거슴츠레한 유형의 눈은 데포르메가 강하게 들어간 표현입니다. 따라서 눈동자도 데포르메를 강하게 표현해도 잘 어울립니다. 예를 들어 치켜 올라간 유형의 눈을 그릴 때와 마찬가지로 작고 가느다란 눈동자를 그려도 좋습니다. 이 경우엔 신비로운 분위기가 한층 두드러집니다.

여러 구도에서 본 거슴츠레한 눈

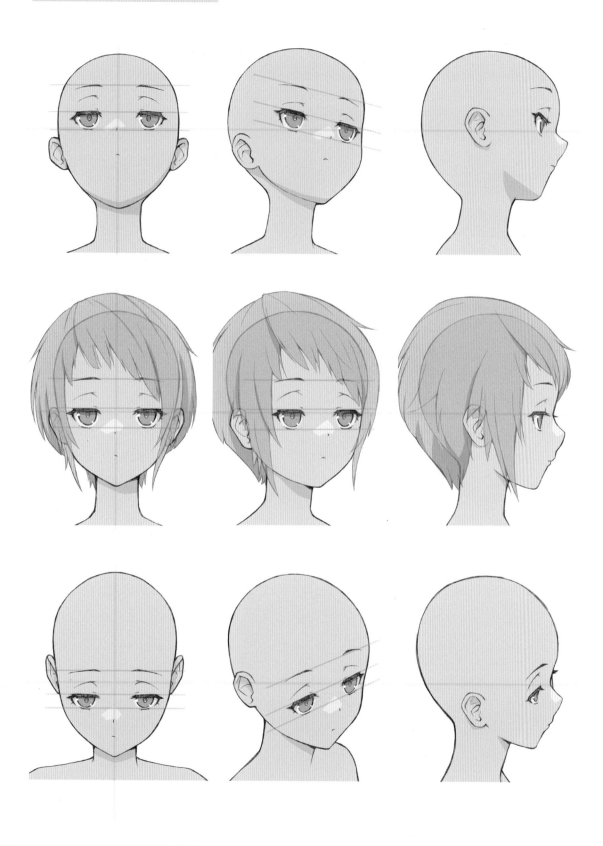

09 직접 눈을 그려보자 (정면)

이제 앞서 배운 지식을 바탕으로 눈을 그려보겠습니다. 먼저 이번 항목에서는 눈 그리기의 기본적인 과정을 소개합니다. 다만 반드시 아래의 과정을 따라 그려야 하는 것은 아닙니다. 어디까지나 수월하게 눈을 그리는 방법을 소개한 것이니, 아직 눈 그리기가 익숙하지 않은 분들은 아래 과정을 참고하며 그려보세요.

1 완성형

기초부터 과정을 거치면서 오른쪽 그림과 같은 여성 캐릭터를 완성해 보겠습니다. 요령을 하나 소개하자면 전체 형태를 단숨에 그리는 것이 아니라, 여러 부분으로 나누어서 다듬어가며 그리는 것입니다.

그림을 그리는 순서는 각양각색이지만, 일반적으로 ①틀 잡기(전체 크기와 형태 잡기) ②밑그림(세부 형태 정돈하기) ③펜 선(선화가 되는 선을 다듬기) ④채색(밑칠과 채색) 순으로 그리는 경우가 많습니다. 여기에서는 틀 잡기부터 펜 선을 넣는 과정까지는 얼굴 전체를 대상으로 설명하고, 채색 과정부터는 눈을 집중적으로 다루겠습니다.

2 틀 잡기

전체 균형과 형태를 파악하기 위해 얼굴의 형태를 대략적으로 그리는 것을 '틀 잡기'라고 합니다. 지금은 얼굴의 틀을 잡는 과정이므로, 자세하게 그리지 않아도 좋습니다. 여러 요소의 위치, 크기, 방향을 확인할 수 있는 정도면 충분합니다. 앞서 설명한 미간 사이의 너비 및 코와 턱 절반 높이의 법칙에 주의하며 그려보세요.

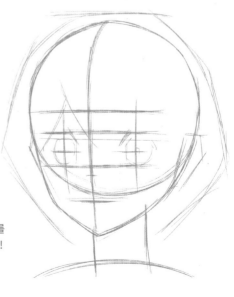

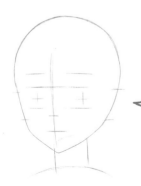

전체 형태에서 여러 요소의 위치를 확인할 수 있는 정도면 충분합니다!

3 밑그림

얼굴 전체의 균형을 파악하기 위한 틀 잡기 과정을 마쳤
으면, 이어서 각 요소를 보다 자세하게 그리는 밑그림 과
정을 시작합니다. 앞선 과정에서 그린 기준선을 따라 얼
굴을 구성하는 여러 요소를 그려보세요.

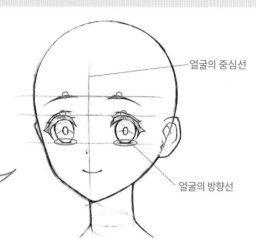

얼굴의 중심선

각 요소를 따로 그리기보다, 손을 수평
적으로 움직이면서 짝을 이루는 부분
(양쪽 눈썹 또는 양쪽 눈)을 비교하고 맞
춰가며 그리는 것이 포인트입니다.

얼굴의 방향선

4 펜 선 넣기 (선화 그리기)

'펜 선 넣기'는 밑그림 과정에서 그린 선을 깔끔하게 정돈
하며 선화를 완성하는 과정입니다. 디지털 작업 환경에서
는 밑그림을 검은색 이외의 색으로 그리고 불투명도를 낮
추면 펜 선을 넣기 수월해 집니다. 거칠게 그린 선 중에서
가장 좋은 선을 찾아 선화를 완성하세요.

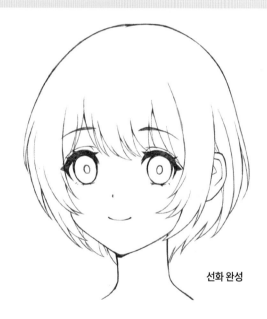

선화 완성

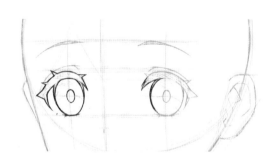

POINT

선화는 하나의 레이어에서 모든 부분을 그리더라도
문제 없습니다. 다만 이목구비, 머리카락, 얼굴 윤곽
선을 각각의 레이어로 나누어서 그리면 수정할 때
수월하게 작업할 수 있습니다.

몇 장의 레이어로 나
누어 그렸는 지 알기
쉽도록 레이어마다
다른 색을 사용했습
니다.

5 밑칠하기

여러 부분으로 레이어를 나누어서 바탕색을 칠하는 밑칠 과정입니다. 선화를 그릴 때처럼 부분별로 레이어를 나누어서 바탕색을 칠하면 이후 과정에서 수정하기가 수월해 집니다(아래 왼쪽 그림).

흰자의 눈구석 부분 가장자리에 주선이 없어서 밑칠하기

어려운 경우에는 바탕색과 같은 색으로 가장자리에 선을 그리고 페인트 도구로 채우면 빠르게 밑칠을 할 수 있습니다. 또한 흰자의 눈구석 부분 가장자리를 약간 흐리면 피부와 자연스럽게 어우러집니다.

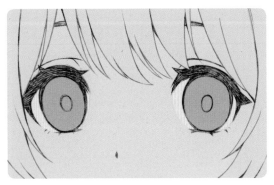

여러 부분으로 레이어를 나누어 밑칠하기

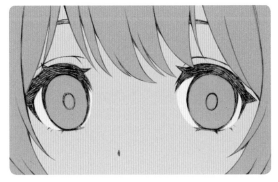

밑칠을 마친 상태

6 그림자 그리기

밑칠 레이어 위에 새로운 레이어를 만들고 [클리핑 마스크]합니다. 이 레이어에 그림자를 그립니다. 레이어를 나누지 않고 직접 바탕색에 그림자를 그리는 경우에는 [투명 픽셀 잠그기]와 같은 기능을 사용하면 색이 삐져나오지 않아 편리합니다.

예시에서는 눈동자 바탕색보다 한 단계 어두운 톤의 색을 사용해서 그림자를 그렸습니다. 이처럼 눈동자의 윗부분을 어두운 색으로 그리면 투명감을 표현할 수 있습니다.

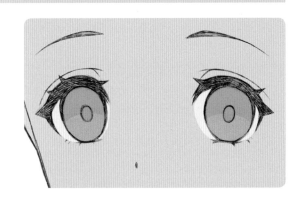

7 어두운 그림자 그리기

동공은 한 단계 어두운 톤의 색으로 그립니다. 동공을 또렷하게 표현하면 캐릭터의 시선이 확실해 집니다.

이어서 같은 색을 사용해서 동공에 테두리를 그리고, 홍채에 디테일을 더했습니다.

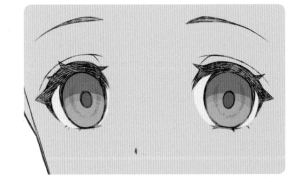

8 눈동자 아랫부분 밝게 그리기

눈동자를 더욱 투명하게 표현하기 위해 눈동자 아랫부분에 밝은 색을 더합니다. 새로운 레이어를 만들고 합성 모드를 [스크린]으로 설정합니다. 이어서 눈동자 아랫부분에 밝고 선명한 색(예시에서는 밝은 노란색을 사용)을 채색합니다. 지나치게 밝아졌다면 레이어의 불투명도를 조절해 주세요.

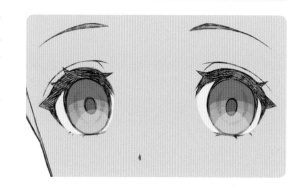

POINT

덧붙여 색을 더욱 밝게 나타내주는 합성 모드는 흔히 [스크린] 외에도 [오버레이]와 [더하기(발광)]를 사용합니다. 여러 가지 레이어 효과를 시험해 보고 결과물을 직접 확인해 보세요. 다만 이러한 레이어 효과는 화면 전체에 동일하게 적용하기보다 부분적으로 활용해야 그림에 리듬감이 더해집니다.

9 흰자에도 그림자 그리기

속눈썹과 눈꺼풀 그림자는 눈동자뿐 아니라 흰자에도 드리워집니다. 따라서 눈동자 윗부분의 어두운 부분과 이어지는 듯한 형태로 흰자 윗부분에 그림자를 그려보세요. 예시에서는 머리카락의 그림자까지 더했습니다.

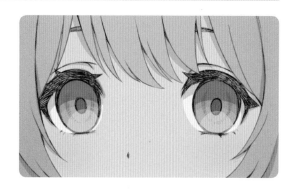

10 하이라이트와 반사광 그리기

선화 레이어 위에 하이라이트와 반사광을 그릴 레이어를 만듭니다. 합성 모드 [스크린] 혹은 [더하기(발광)]로 설정해도 좋습니다.

선화 위에 가볍게 걸치듯 채색하면(그리면) 눈동자를 더욱 투명하게 표현할 수 있습니다.

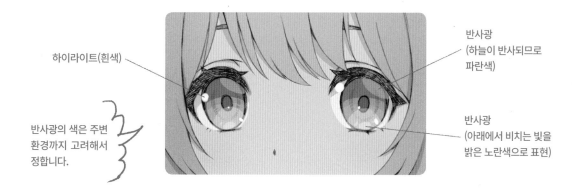

하이라이트(흰색)

반사광의 색은 주변 환경까지 고려해서 정합니다.

반사광
(하늘이 반사되므로 파란색)

반사광
(아래에서 비치는 빛을 밝은 노란색으로 표현)

11 마무리와 조정

10번 과정까지 마쳤다면 완성되었다고 해도 좋습니다. 다만 마지막으로 완성도를 조금 더 높이기 위한 두 가지 팁을 소개하겠습니다.

첫 번째는 선화의 색에 변화를 주는 것입니다. 선화의 색이 전부 검은색이라면 무거운 인상이 됩니다. 따라서 속눈썹 양쪽 끝부분이나 아랫눈썹의 선화를 갈색과 같은 밝은색으로 바꾸면 피부와 잘 어우러지면서 동시에 인상도 산뜻해 집니다.

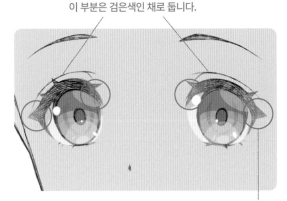

이 부분은 검은색인 채로 둡니다.

속눈썹 양쪽 끝부분에 밝은 갈색을 사용하면 인상이 산뜻해 집니다.

두 번째는 머리카락과 겹치는 눈썹과 속눈썹에 '입체감'을 표현하는 것입니다. 우선 눈과 눈썹의 선화를 선택해 신규 레이어로 복제합니다. 이 레이어를 머리카락을 채색한 레이어보다 위에 두고 클리핑 마스크합니다. 이어서 눈과 눈썹의 선화를 복제한 레이어의 불투명도를 적당한 명암 표현이 되도록 조절하면 완성입니다. 이외에도 단순하게 머리카락이 겹치는 부분의 색감을 조정하는 방법도 있습니다.

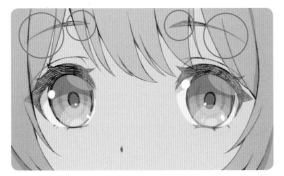

머리카락을 채색한 레이어보다 위에 두고, 불투명도를 조절하면서 입체감을 표현합니다.

흔히 하는 실수와 해결 방법

[눈의 크기와 위치를 찾기 어려워요!]

양쪽 눈의 균형이 이상하다면...

양쪽 눈의 크기와 위치 균형을 잡기 어려우신가요? 그렇다면 틀 잡기 과정에서 기준선을 사용해 그려보세요. 손쉽게 자연스러운 균형을 잡을 수 있습니다. 왼쪽 그림처럼 기준선을 사용하지 않으면 양쪽 눈의 높낮이가 어긋나기 쉽습니다. 기준선을 바탕으로 동일한 높이에서 기준점을 잡고 그려보세요.

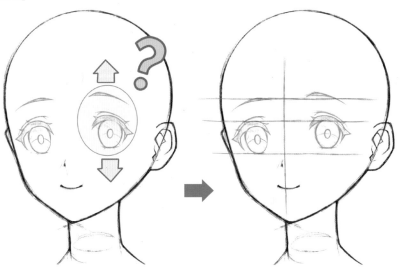

[양쪽 눈의 형태가 서로 달라요!]

**한 쪽은 치켜 올라가고
한 쪽은 처진 눈이 되어버렸어요...**

양쪽 눈의 형태가 제각각이 된다면, 양쪽 눈을 동시에 조금씩 그려 나가는 방법을 추천합니다.

우선 오른쪽 눈의 ①(녹색) 부분을 그립니다. 이어서 왼쪽 눈으로 손을 옮겨서 같은 ①(녹색) 부분을 그립니다. 계속해서 오른쪽 눈의 ②(빨강) 부분을 그리고, 왼쪽 눈의 ②(빨강) 부분을 그립니다. 이처럼 손을 수평으로 움직이면서 양쪽 눈을 동시에 그려 나가는 것입니다. 오른쪽과 왼쪽을 모두 시야에 두고 그리기에 균형을 파악하면서 그림을 완성할 수 있습니다. 그리는 순서는 ①→②→③→눈동자→아랫눈썹 순을 추천합니다.

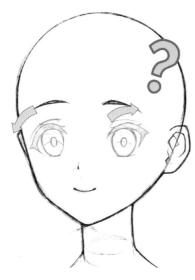

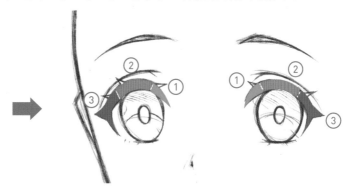

[시선이 제각각입니다!]

도대체 어디를 보는 것인지...

얼굴을 움직였을 때, 양쪽 눈이 서로 다른 방향으로 향하는 것은 흔히 있는 실수입니다. 특히 화면에서 먼 쪽 눈의 시선이 의도하지 않은 곳으로 향하는 경우가 잦습니다. 양쪽 눈의 시선을 맞출 때도 기준선을 사용해서 동공의 위치를 검토하는 방법을 추천합니다. 먼 쪽 눈의 동공을 눈동자 한 가운데에 두는 것이 아니라, 코 쪽으로 약간 옮겨서 그려보세요.

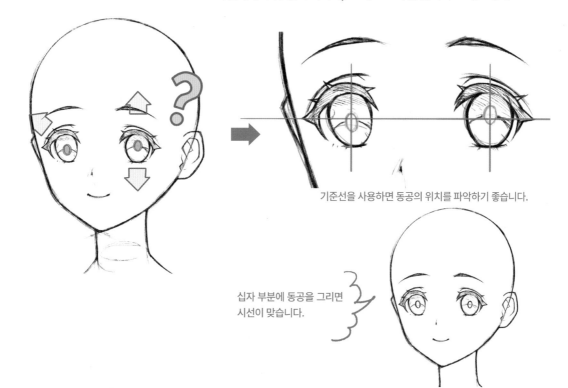

기준선을 사용하면 동공의 위치를 파악하기 좋습니다.

십자 부분에 동공을 그리면
시선이 맞습니다.

눈동자와 흰자의 적당한 균형 찾기

눈동자는 흰자와 균형을 이루도록 적당한 크기로 그리는 것이 중요합니다. 실제 눈을 관찰해 보면 눈동자의 윗부분은 눈꺼풀에 약간 가려지지만, 아랫부분은 거의 가려지지 않습니다.

눈을 데포르메할 때 실제 눈과 같은 균형으로 그리면 안정감이 생깁니다. 다만 데포르메 표현에서는 다소 과장하거나 생략하더라도 괜찮습니다. 마음껏 눈동자를 과장하고 생략하며 가장 적당한 균형을 찾아보세요.

● **사실적 표현의 균형**

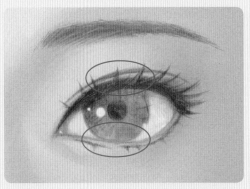

사실적 표현에서의 눈동자 윗부분은 눈꺼풀에 가려지는 부분이 넓고, 아랫부분은 가장자리가 거의 다 드러납니다.

● **데포르메 표현의 균형**

안정적인 균형입니다. 커다란 눈동자는 이 정도 균형이 좋습니다.

눈동자 아랫부분과 눈꺼풀 사이에 약간 공간을 두었습니다. 실제 눈에 가까운 균형이며 성숙한 인상이 됩니다.

눈동자를 실제보다 한참 축소하여 흰자를 넓게 잡았습니다. 멍한 표정을 연출하기에 좋습니다.

상당히 강하게 데포르메한 눈입니다. 실제 인물이라면 눈을 아주 크게 떠야만 이와 같은 눈이 되겠지만, 데포르메 표현에서는 평상시의 눈으로도 성립됩니다.

10 구도에 따른 눈 그리기 포인트

이번 항목에서는 정면 이외의 구도에서 눈을 그릴 때 기본적으로 고려할 점과 주요 포인트를 살펴보겠습니다. 채색 방법은 정면에서 그릴 때와 크게 차이가 없으므로 생략하고, 주로 형태 잡기에서 주의할 점을 살펴보겠습니다.

측면 구도의 눈

측면 구도의 균형은 얼굴의 공간이 좁고, 후두부가 상당히 넓습니다. 아래 그림처럼 얼굴을 두 공간으로 나누어 보면 좁은 얼굴에 이목구비가 집중적으로 배치되어 있다는 점을 알 수 있습니다. 이목구비의 높이 균형은 정면 구도일 때와 같습니다. 측면 구도의 얼굴을 그릴 때 화면에 드러나지 않는 반대쪽 눈의 속눈썹을 그려주면 얼굴에 입체감이 더해집니다.

[기본적인 눈의 위치]

얼굴의 공간

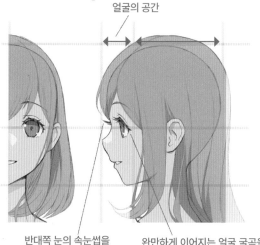

반대쪽 눈의 속눈썹을
그려도 좋습니다.

완만하게 이어지는 얼굴 굴곡을
따라 이목구비가 배치됩니다.

● 흔한 실수 사례

정면 구도의 눈처럼 되어버리는 실수가 흔합니다. 아래의 포인트를 참고하며 측면 구도에 어울리는 눈을 그려보세요.

안구를 지나치게 둥글게 그리면 튀어나올 듯합니다. 약간 비스듬하게 기울어진 형태가 좋습니다.

눈을 감았을 때도 눈꺼풀은 안구를 덮고 있는 상태이므로 둥그스름한 형태입니다.

로우 앵글 구도의 눈

캐릭터를 아래에서 올려다보는 구도를 '로우 앵글'이라고 합니다. 의지력과 강인함 혹은 희망찬 분위기를 연출하기 좋은 구도입니다. 다만 표정을 지나치게 사실적으로 묘사하면 섬뜩해 보일 우려가 있습니다. 로우 앵글 구도에서 눈을 자연스럽게 그리기 위해 주의할 점을 살펴보겠습니다.

[얼굴 방향에 어울리도록 이목구비를 배치하자]

정면 구도와 마찬가지로 기준선을 사용하면 이목구비의 위치 균형을 손쉽게 파악할 수 있습니다. 실제 얼굴은 굴곡이 있는 곡면이지만 처음부터 곡면에 위치를 잡는 것은 어려우므로, 원근감이 있는 기준선을 사용합니다.

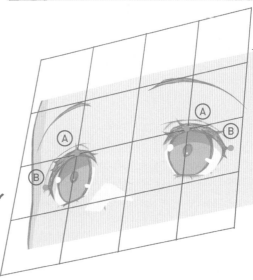

윗눈썹 최고점Ⓐ와 눈초리Ⓑ는 양쪽이 동일한 수평선상에 위치하도록 기준점을 잡고, 이를 이어주듯 눈의 형태를 그립니다. 눈썹도 마찬가지입니다. 양쪽의 눈썹머리와 눈썹꼬리가 수평선상에서 같은 높이가 되도록 기준점을 잡습니다.

[시점에 따른 형태 변화]

캐릭터를 아래에서 올려다보는 구도이기에, 시점과 수직을 이루는 부분은 그대로 보이지만 비스듬하게 기울어진 부분은 형태가 다르게 보입니다. 예를 들어 오른쪽 그림처럼 눈과 눈썹 사이는 넓지만 눈은 약간 작아집니다.

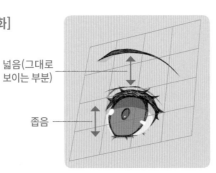

넓음(그대로 보이는 부분)

좁음

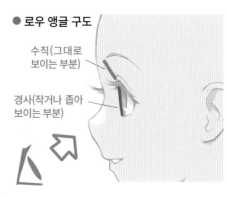

● 로우 앵글 구도

수직(그대로 보이는 부분)

경사(작거나 좁아 보이는 부분)

POINT

이 포인트는 사실적인 표현을 바탕에 둔 팁이므로 화풍에 따라 지키지 않아도 좋습니다. 로우 앵글 구도에서 윗눈꺼풀의 윤곽은 정면 구도에서보다 더욱 가파른 곡선으로 이어지며 눈썹도 길어집니다. 반대로 아랫눈꺼풀의 윤곽은 더욱 완만해져서 직선에 가까운 형태가 됩니다.

● 정면 구도

경사(작거나 좁아 보이는 부분)

수직(그대로 보이는 부분)

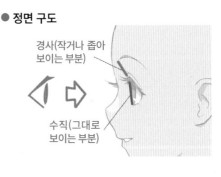

하이 앵글 구도의 눈

로우 앵글 구도와는 반대로 위에서 내려다보는 구도를 '하이 앵글'이라고 합니다. 속눈썹이 두드러지며, 고민하거나 생각에 잠긴 장면 또는 쓸쓸한 분위기를 연출하기 좋은 구도입니다. 로우 앵글 구도와 같은 접근법으로 주의할 점을 살펴보겠습니다.

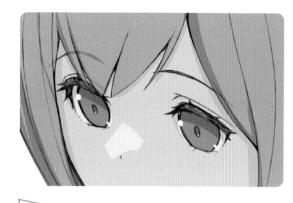

[얼굴 방향에 어울리도록 이목구비를 배치하자]

로우 앵글 구도와 같은 방법으로, 원근감이 있는 기준선을 사용해서 이목구비의 위치 균형을 파악합니다. 윗눈썹 최고점Ⓐ와 눈초리Ⓑ는 좌우가 같은 수평선상에 위치하도록 기준점을 잡고, 이를 이어주듯 눈의 형태를 그립니다.

[시점에 따른 형태 변화]

하이 앵글은 위에서 내려다보는 구도이므로, 시점과 비슷하게 기울어진 부분인 Ⓐ는 상당히 좁아 보입니다. 또한 눈도 기울어진 형태가 되면서 작아 보이는 것이 하이 앵글 구도의 특징입니다.

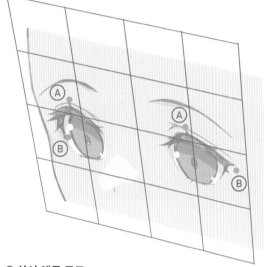

● 하이 앵글 구도

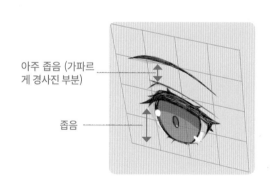

아주 좁음 (가파르게 경사진 부분)

좁음

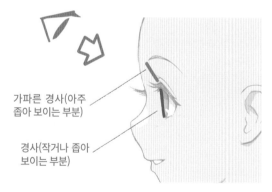

가파른 경사(아주 좁아 보이는 부분)

경사(작거나 좁아 보이는 부분)

POINT

하이 앵글 구도는 로우 앵글 구도와 달리 윗눈꺼풀의 윤곽이 직선에 가까우며, 아랫눈꺼풀의 윤곽은 가파른 곡선 형태가 됩니다. 사실적인 표현에서는 이 앵글에서 속눈썹이 아주 두드러지는데, 예시는 데포르메를 적용하여 눈구석 쪽에 속눈썹 가닥을 더하는 정도로 마무리했습니다. 사실적인 표현과 데포르메 표현 사이에서 균형을 잡으면서 캐릭터에 어울리는 표현 방법을 찾아보세요.

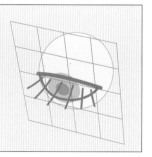

눈으로 말하기

감정을 표현하는 눈짓과 표정을 그리는 포인트를 소개합니다. 앞서 설명했던 것처럼, 데포르메 일러스트의 캐릭터는 감정을 '조금 지나치다 싶을 정도'로 과장해서 그립니다.

웃는 표정

웃는 표정을 지을 때 눈썹과 윗눈꺼풀은 완만한 곡선 형태가 됩니다. 또한 윗눈꺼풀은 아주 약간 처지고 아랫눈꺼풀은 올라가서, 눈이 가늘어지고 초승달 모양처럼 됩니다.

[웃는 얼굴의 움직임]

윗눈꺼풀은 처지고 아랫눈꺼풀은 올라갑니다.

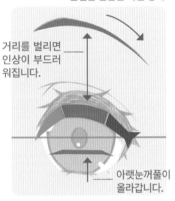

눈썹은 완만한 곡선 형태

거리를 벌리면 인상이 부드러워집니다.

아랫눈꺼풀이 올라갑니다.

[데포르메 표현]

기본적으로 눈과 눈썹은 힘을 들이지 않고 움직입니다.

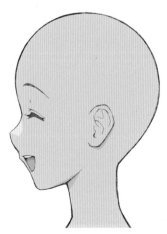

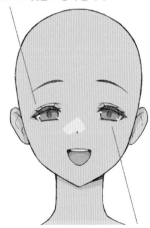

위아래 눈꺼풀의 간격을 좁힙니다. 웃는 표정은 아랫눈꺼풀의 움직임이 중요합니다. 아랫눈꺼풀의 움직임을 표현하는 것만으로도 웃는 표정이 됩니다.

가볍게 미소 짓는 표정에서는 눈이 아주 가늘어지지 않습니다

[다양한 웃는 표정]

뺨에 홍조를 더하는
것만으로도 인상이
크게 달라집니다.

눈을 감았더라도 눈꺼풀의 형태
묘사에 따라 처진 눈이나 치켜
올라간 눈으로 표현할 수 있습
니다. 캐릭터에 어울리는 유형
으로 그려보세요.

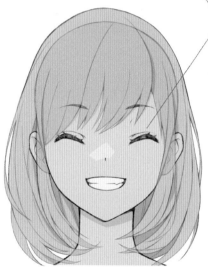

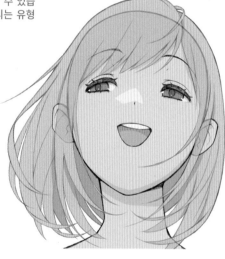

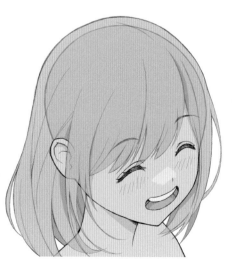

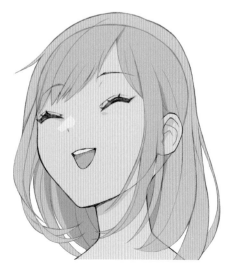

화난 표정

화난 표정을 지을 때는 미간에 힘이 실리면서 주름이 잡히고 눈을 찌푸리게 됩니다. 눈썹도 눈썹머리가 힘껏 눌리듯 처지면서 직선에 가까운 형태가 되는 것이 특징입니다.

[화난 얼굴의 움직임]

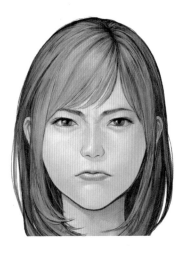

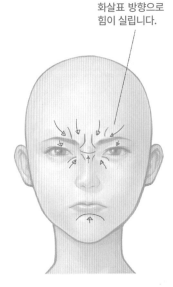

화살표 방향으로 힘이 실립니다.

눈썹은 직선에 가까운 형태이며 눈썹머리가 처집니다.

윗눈꺼풀은 치켜 올라간 눈처럼 직선에 가까워집니다.

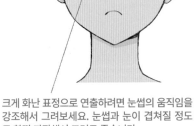

아랫눈꺼풀은 눈구석 쪽으로 힘껏 올라갑니다.

[데포르메 표현]

양쪽 눈썹이 V자를 그리듯 합니다.

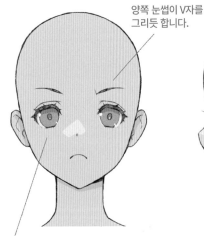

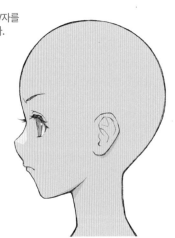

윗눈꺼풀은 굴곡 없이 직선에 가깝습니다.

크게 화난 표정으로 연출하려면 눈썹의 움직임을 강조해서 그려보세요. 눈썹과 눈이 겹쳐질 정도로 한껏 과장해서 그려도 좋습니다.

POINT 화난 표정의 눈썹은 활처럼 굽은 형태(왼쪽)와 젖혀진 형태(오른쪽)가 있습니다. 직선에 가깝게 V자를 그린 눈썹은 더욱 화난 인상을 줍니다.

[다양한 화난 표정]

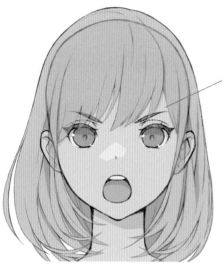

두꺼운 눈썹은 화난 표정을
연출하기에 좋습니다.

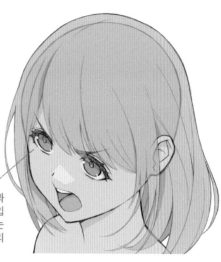

위에서 내려다보면 눈과
눈썹 사이가 좁아 보입
니다. 하이 앵글 구도는
화난 얼굴에 잘 어울리
는 구도입니다.

눈동자를 작게 그리면
무섭고 차가운 인상이
됩니다.

처진 눈은 흔히 온화한
인상이 되지만, 아랫눈
꺼풀을 약간 위로 젖힌
형태로 그리면 눈에 힘
이 실리며 화난 눈이 됩
니다.

슬픈 표정

슬퍼하거나 우는 표정은 미간에 힘이 실리는 것이 특징입니다. 눈썹은 눈썹머리가 힘껏 올라가며, 화난 표정일 때와 반대로 여덟 팔 자 모양이 됩니다. 슬픈 표정의 눈썹은 곤란한 표정이나 깊이 생각에 잠긴 표정으로도 응용할 수 있습니다.

[슬픈 얼굴의 움직임]

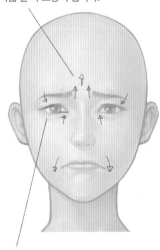

양쪽 눈썹머리가 힘껏 올라가며 여덟 팔 자 모양이 됩니다.

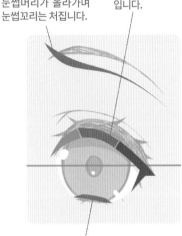

윗눈꺼풀의 윤곽은 직선에 가까운 형태입니다.

눈썹머리가 올라가며 눈썹꼬리는 처집니다.

눈은 변화가 없는 것처럼 보이지만, 윗눈꺼풀은 눈초리 쪽으로 처지고 아랫눈꺼풀은 올라갑니다. 위아래 눈꺼풀이 움직이면서 약간 처진 눈처럼 보입니다.

아랫눈꺼풀은 완만한 곡선 형태입니다.

[데포르메 표현]

윗눈꺼풀 윤곽은 직선 형태입니다.

눈썹은 부드럽게 휘어지는 곡선 형태로 그려서 움직임을 표현합니다. 눈과 눈썹 사이 간격에 따라 인상이 다르게 보이니 참고하세요.

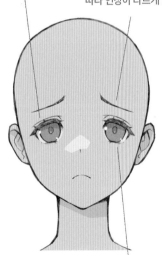

아랫눈꺼풀의 윤곽은 가볍게 위로 젖혀진 형태입니다. 지나치게 젖혀지면 능글맞은 표정이 되어버리니 주의하세요!

눈물을 더해서 우는 얼굴을 그려보았습니다.

[다양한 슬픈 표정]

시선을 돌리면 불안하거나 자신감이 없는 모습을 연출할 수 있습니다.

아랫눈꺼풀의 높이를 올리고 윤곽을 젖혀진 형태로 그리면 울음을 참는 표정이 됩니다.

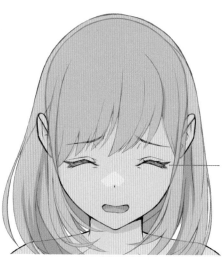

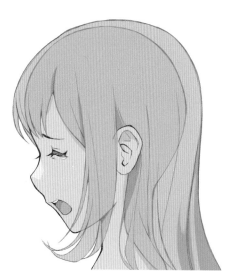

눈을 꼭 감았을 때 쌍커풀 선을 경직된 선으로 그리면 힘이 실린 움직임을 표현할 수 있습니다.

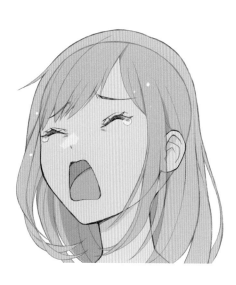

눈을 감은 정도에 따라 슬픈 감정을 다양한 표정으로 연출할 수 있습니다.

눈물 그리기

슬픈 표정을 더욱 고조시키는 요소인 눈물의 묘사 포인트를 알아보겠습니다. 눈물은 투명한 물방울이므로, 하이라이트를 활용해서 투명감을 표현합니다. 이는 땀방울을 그릴 때도 응용할 수 있습니다.

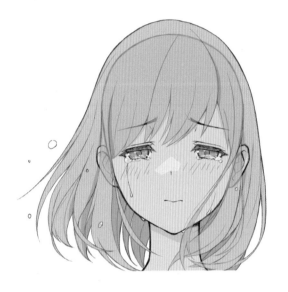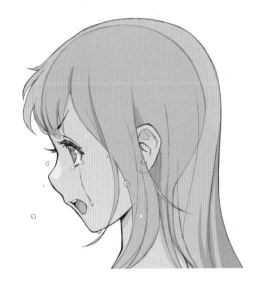

[기본적인 눈물 그리기]

① 피부보다 어두운 색을 사용해서 대략적으로 윤곽을 그립니다.

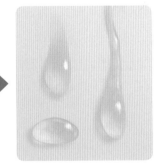

② 앞서 그린 윤곽 위에 하이라이트, 그림자, 눈물을 투과하는 빛을 그려서 투명감과 눈물방울이 맺힌 이미지를 표현합니다. 이로써 일단 눈물의 형태는 완성되었지만, 데포르메한 캐릭터와 어울리도록 이제부터 눈물을 데포르메합니다.

③ 윤곽선을 얇은 선화로 그립니다. 이때 윤곽 전체를 다 두르지 않는 것이 포인트입니다. 윤곽 전체를 선으로 두르면 눈물방울이라는 느낌이 들지 않습니다.
선은 검은색이나 흰색, 푸른색, 회색을 사용해도 좋습니다. 취향에 따라 캐릭터에 어울리는 색으로 그려보세요.

④ 흰색으로 하이라이트를 그리면 완성입니다. 크기가 작은 눈물방울에는 하이라이트를 그리지 않고 전체를 흰색으로 채우는 방법도 좋습니다. 상단의 예시에서는 눈에 맺힌 눈물방울에 하이라이트를 그리고, 뺨을 타고 흐르는 눈물은 하얀색으로 채웠습니다.

[눈가에 맺힌 눈물을 그리는 포인트]

① 촉촉하게 젖은 눈동자를 표현하기 위해 하이라이트를 다소 많이 그렸습니다. 가장자리를 흐릿하게 표현하는 것도 좋은 방법입니다.

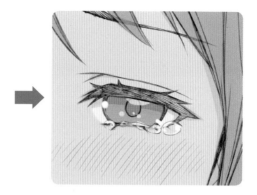

② 눈물을 글썽이는 상태입니다. 눈물의 선화와 채색은 별도의 레이어에서 작업합니다. 눈물의 레이어를 눈의 레이어보다 위에 두면, 눈이 비쳐 보이면서 투명감이 생깁니다.

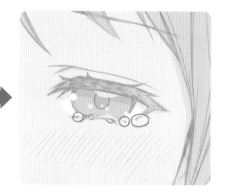

③ 눈물방울끼리 이어지는 형태로 그려도 예쁩니다. 눈물을 살짝 머금은 상태로 표현하고 싶다면, 눈초리 쪽에 한 방울 정도 그리는 것으로 충분합니다.

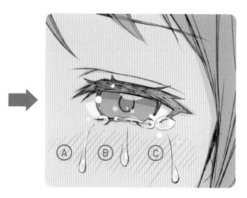

④ 뺨을 타고 흐르는 눈물은 예시처럼 세 가지 유형으로 나누어집니다. 눈물은 여러 줄기를 그리기보다 가장 좋은 위치를 선택해서 한 줄기만 그리는 것이 좋습니다.

[흐르는 눈물 연출]

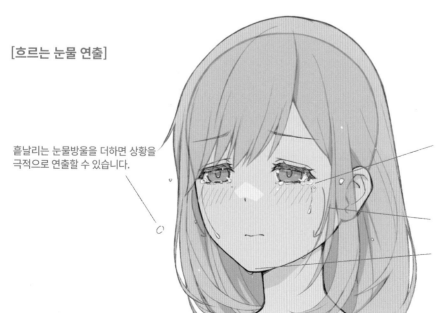

흩날리는 눈물방울을 더하면 상황을 극적으로 연출할 수 있습니다.

이 눈물은 ④번 과정의 ⓒ위치에서 흘러내리는 것입니다.

눈물 줄기의 궤적은 뺨의 굴곡을 고려하면서 그립니다. 또한 뺨을 타고 흐르는 눈물은 턱에 고입니다.

놀란 표정

놀란 표정은 크게 벌린 눈과 입이 특징이지요. 눈꺼풀 위쪽의 근육이 움직이면서 눈썹까지 끌고 올라갑니다. 눈초리와 눈구석의 위치는 평상시의 표정과 비교해서 크게 다르지 않습니다.

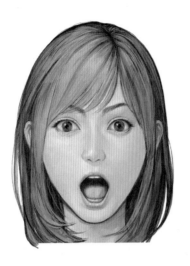

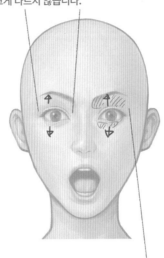

눈구석과 눈초리의 위치는 평상시와
크게 다르지 않습니다.

눈이 위아래로 조금 커집니다.

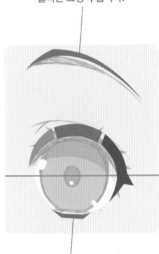

눈썹이 올라갈수록 크게
놀라는 표정이 됩니다.

눈꺼풀이 위아래로 넓어지면서 윤곽도
둥글둥글한 형태가 됩니다.

[데포르메 표현]

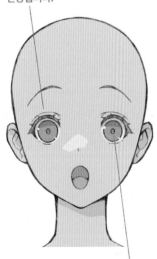

눈, 눈썹, 입 전체가 넓어지는
인상입니다.

작은 동공은 놀란 표정을
연출하기에 좋습니다.

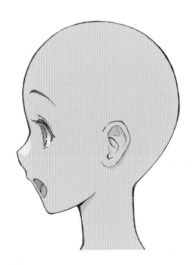

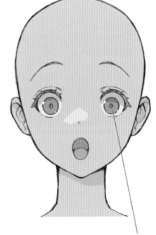

눈을 크게 뜬 얼굴을 그릴 때, 눈을 비롯한
얼굴의 모든 요소가 지나치게 커지면서 균
형이 무너지기도 합니다. 눈을 크게 뜬 만큼
입을 작게 그리는 것도 좋은 방법입니다.

[다양한 놀란 표정]

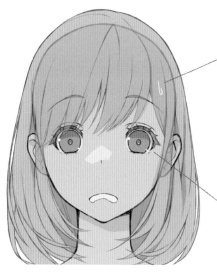

땀을 더하는 것도
좋습니다.

눈을 꼭 둥그렇게 그릴
필요는 없습니다. 윗눈
꺼풀과 아랫눈꺼풀의
간격이 충분히 벌어지
기만 해도 놀란 얼굴이
됩니다.

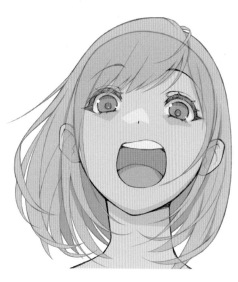

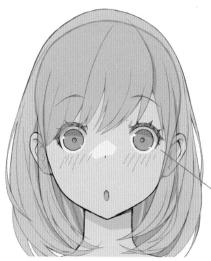

속눈썹을 수직적으로 세워
그리면 눈이 번쩍 뜨인 표
정을 강조할 수 있습니다.

눈동자를 아주 작게 그
리면 말 그대로 눈이
휘둥그레지도록 놀란
표정이 됩니다.

복잡한 감정 표현

눈, 눈썹, 입 세 요소를 각각 다른 감정을 나타내는 형태로 그려보세요. 캐릭터의 얼굴을 여러 가지 감정이 뒤섞인 심오한 표정으로 연출할 수 있습니다. 아래에서 자세히 살펴보겠습니다.

[여러 감정을 조합해서 복잡한 감정 표현하기]

아래의 두 그림은 '웃는 얼굴'을 바탕으로 '웃는 표정'과 '화난 표정'의 눈썹 형태로 그려보았습니다. 그저 웃고 있는 표정으로 보이는 왼쪽 그림에 비해, 오른쪽 그림은 마치 쓴웃음을 짓고 있는 것처럼 보이지요. 이처럼 다른 감정을 나타내는 형태를 조합하면 복잡한 감정을 표현할 수 있습니다.

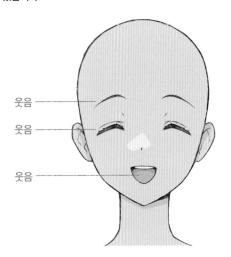

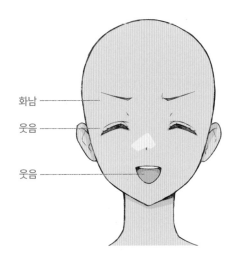

[수줍어하는 표정]

특히 '수줍어하는 표정'은 속내를 감추려는 복잡한 감정이 깃든 표정이기에, 직접적인 표현보다 여러 감정이 조합된 표현이 더욱 매력적으로 보입니다. 얼굴의 어느 요소를 어떤 감정으로 그릴 것인지에 따라 수줍어하는 표정도 여러 가지 표현이 가능합니다. 또한 뺨을 붉게 물들이는 홍조도 수줍어하는 표정에서 빠질 수 없는 요소입니다. 다만 홍조는 너무 구체적으로 그리기보다, 간략하게 붉은 이미지를 표현하는 정도가 좋습니다.

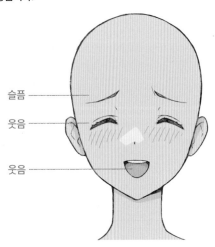

시선을 피하는 것도 감정을 표현하는 방법 중 하나입니다.

[여러 감정이 조합된 다양한 표정]

수줍어하는 표정 외에도 복잡한 감정이 깃든 표정이 있지요. 여러 감정이 조합된 표정을 몇 가지 소개합니다.

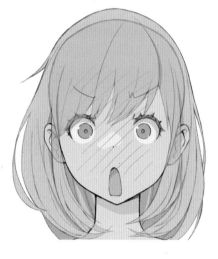

수줍음과 놀라움이 뒤섞인 감정입니다. 화난 눈썹과 더불어 놀란 눈과 입으로 복잡한 감정을 표현합니다.

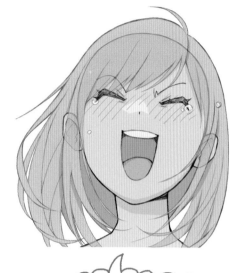

크게 웃는 표정. 눈물은 슬플 때만 아니라 크게 웃을 때도 나지요.

짓궂은 눈. 거슴츠레한 눈과 비슷하지만 윗눈썹 윤곽을 약간 완만하게 그리면 짓궂은 표정을 표현할 수 있습니다.

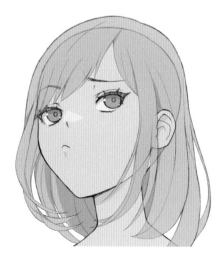

미심쩍은 눈. 양쪽 눈썹을 다른 형태로 그려보세요. 표현의 범위가 더욱 넓어집니다.

POINT

표정을 과장해서 그릴 때는 형태뿐 아니라 크기까지 대담하게 과장하면 더욱 재미있습니다. 얼굴의 여러 요소를 서로 다른 크기로 그려서 리듬감을 표현해 보세요.

눈을 가리는 머리카락 그리기

지금까지 눈의 기본적인 구조를 이해하고, 포인트를 살펴보았습니다. 이번 항목에서는 눈의 주변 요소인 '앞머리'와 '안경'을 그리는 요령을 소개하겠습니다. 약간의 수고를 더하면 캐릭터를 더욱 매력적으로 표현할 수 있습니다.

앞머리의 톤을 조정해서 완성도 높이기

앞머리가 눈을 가리는 헤어스타일을 한 캐릭터는 흔하게 볼 수 있습니다. 앞머리가 길어서 문제될 것은 없습니다. 다만 앞머리에 가려서 표정이 드러나지 않는다거나, 어두운 머리색에 영향을 받아 표정까지 어두워지는 경우도 있습니다. 마무리 과정에서 앞머리와 피부가 어우러지도록 톤을 조정하면 표정을 더욱 환하게 표현할 수 있습니다. 예시를 보면서 조정하는 과정을 살펴보겠습니다.

● 조정 전

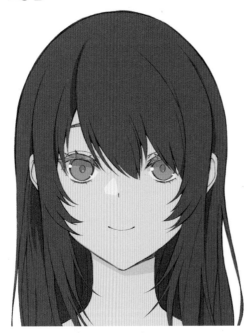

인상이 약간 어두워 보입니다.

● 조정 후

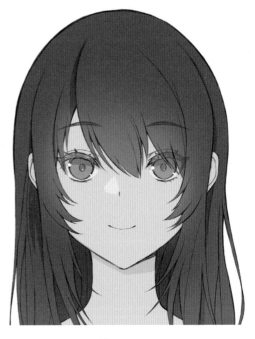

피부와 머리카락이 어우러지도록 톤을 조정하니, 표정이 환하게 드러나며 분위기가 달라졌습니다.

1 머리카락 채색 레이어를 클리핑하기

아래의 왼쪽 그림은 레이어의 역할을 나타낸 것입니다. 얼굴과 머리카락은 이후 과정에서 수월하게 조정할 수 있도록 선화와 채색을 별도의 레이어에서 작업합니다.

우선 오른쪽 그림처럼 머리카락을 채색한 레이어 위에 신규 레이어를 만들고 클리핑합니다.

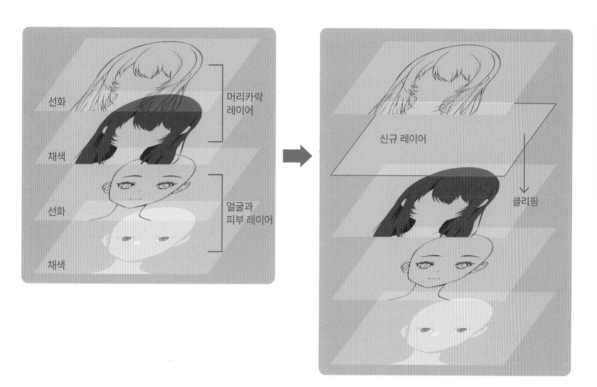

2 머리카락과 피부가 어우러지도록 톤 조정하기

머리카락 레이어를 클리핑한 신규 레이어에서 앞머리를 채색합니다. 색은 피부에서 어두운 부분을 스포이트 도구로 추출한 것을 사용합니다. 얼굴 가운데에서 바깥쪽으로 퍼져나가듯 브러시를 움직이면서 채색하면 좋습니

다. 이 과정을 거치면 앞머리의 머리끝 부분이 밝아지고, 머리카락과 피부가 어우러지면서 인상이 환해집니다. 이어서 불투명도를 조절하면서 가장 적당한 색 농도를 찾습니다.

가운데에서 바깥쪽을 향해 피부색으로 가볍게 채색합니다.

머리카락이 피부와 어우러지면서 인상이 환해졌습니다.

3 눈과 눈썹의 선화 레이어 복제하기

피부와 머리카락이 어우러지도록 조정했다면, 이어서 앞머리에 가려진 눈이 비쳐 보이도록 조정합니다. 이는 <09 직접 눈을 그려보자>(42p)에서 소개한 방법과 같습니다. 우선 눈과 눈썹의 선화 레이어만 선택해서 신규 레이어로 복제합니다. 이 레이어를 머리카락을 채색한 레이어 위로 옮기고 클리핑합니다. 이로써 눈과 눈썹의 선화 레이어는 머리카락을 채색한 레이어에 종속됩니다.

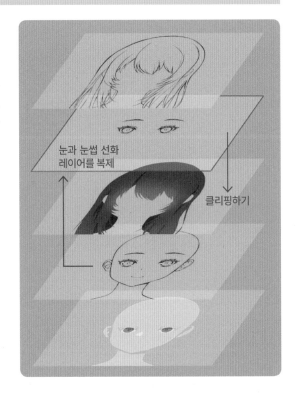

눈과 눈썹 선화 레이어를 복제

클리핑하기

4 불투명도 조정하기

앞서 복제한 눈과 눈썹 레이어의 불투명도를 조절합니다. 가장 적당한 농도가 될 때까지 낮춰보세요. 머리카락 아래로 눈이 비쳐 보이면서 표정도 더욱 환해집니다.

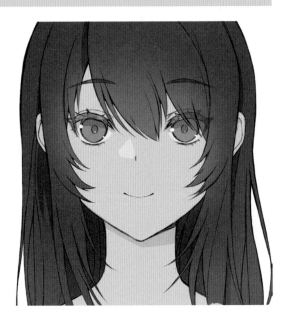

POINT

여담이지만 예시에서는 앞머리와 피부가 어우러지도록 조정한 것과 같은 방법으로 머리카락 아래쪽에 하늘색을 입힌 레이어를 클리핑했습니다. 이를 통해 머리카락이 산뜻해지고, 투명감이 더해졌습니다. 주변 환경이나 옷의 색을 스포이트 도구로 추출해서 색감을 조정하면 주변 분위기와 자연스럽게 어우러집니다. 한 번 시도해 보세요.

13 안경 그리기

마지막으로 눈의 주변 요소인 '안경'과 '선글라스'의 형태와 포인트를 살펴보겠습니다. 얼굴의 입체감 표현을 비롯해서 지금까지 배운 지식을 응용하면 어렵지 않게 이해할 수 있습니다.

안경의 기본적인 형태 이해하기

안경은 성숙한 인상 혹은 이지적인 인상의 캐릭터에게 잘 어울리는 아이템이지요. 다만 안경은 렌즈와 안경테를 비롯해 여러 부속품이 입체적으로 조합된 구조인 탓에 균형 잡기가 조금 어렵습니다. 또한 얼굴이 정면을 향한 구도에서는 괜찮지만, 얼굴을 움직인 구도에서는 자연스러운 형태로 그리기 어려워하는 경우가 많습니다. 아래에서 안경을 자연스러운 형태로 그리기 위한 포인트를 살펴보겠습니다.

[기본적인 형태]

● 반측면

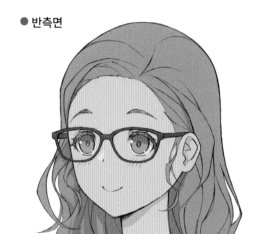

● 측면

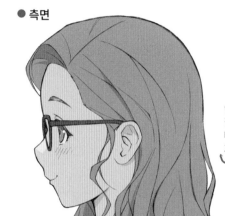

안경 렌즈는 평면에 가깝습니다. 얼굴 굴곡을 따라 휘어지는 렌즈는 거의 없습니다.

● 흔한 실수 사례

측면 구도에서 흔히 있는 실수 사례입니다. 눈을 둘러싸듯 안경테를 그리면 마치 스포츠 고글을 쓴 것처럼 얼굴에 착 달라붙은 형태로 보입니다.

얼굴을 위에서 보면, 렌즈는 얼굴과 거의 평행을 이룹니다. 따라서 측면에서는 안경의 측면만 보이게 됩니다.

안경과 얼굴의 위치 관계 이해하기

안경을 자연스러운 형태로 그리려면 우선 눈과 귀를 정확한 위치에 배치해야 합니다. 평소 얼굴을 그리면서 눈과 귀의 위치에 주의를 기울이지 않았다면, 눈과 귀의 위치 균형이 맞지 않아 안경다리를 제대로 그리지 못하는

실수를 하기 쉽습니다. 반대로 항상 안경을 놓을 공간을 염두에 두면, 가령 안경을 착용하지 않는 얼굴이라도 눈과 귀를 정확한 위치에 그릴 수 있습니다.

빨간 선은 안경 위치의 기준선을 나타냅니다.

얼굴과 안경테 사이에 간격을 주어 입체감 표현

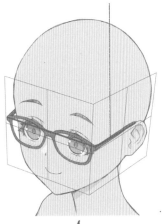

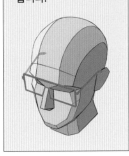

POINT 앞에서 살펴보았던 '얼굴을 정면과 측면으로 나누는 방법'(19p)을 기억하고 계신가요? 눈썹의 꼭짓점을 경계로 '측면'에 안경다리가 위치합니다.

밑그림 과정에서부터 안경을 염두에 두면, 이목구비의 위치를 파악하기 수월합니다.

안경은 얼굴보다 앞에 있으므로, 시점에 따라서는 렌즈와 눈의 위치가 어긋나기도 합니다.

캐릭터의 매력을 살리는 안경 디자인

안경을 그리면, 안경이 눈의 일부를 가리는 경우가 흔히 있습니다. 안경을 착용하는 위치나 안경테의 크기에 따라 차이는 있겠지만, 대개 윗눈썹 부분이 안경테에 가려지지요. 이는 안경을 쓴 캐릭터가 지닌 고유의 매력 포인트가 되기도 합니다. 다만 눈이 커다란 캐릭터를 그릴 때, 눈을 렌즈 크기에 알맞게 그리기 어렵거나 자칫 안경을

너무 크게 그리는 실수를 합니다. 이 경우 한 가지 팁을 드리자면, 안경테의 일부를 생략하는 방법이 있습니다. 실제로 안경테는 존재하지만, 연출의 한 방법으로서 생략하는 것입니다. 또는 안경을 무테나 반테로 디자인하는 것도 좋은 방법입니다.

안경을 쓰면 윗눈썹 등 눈의 일부가 가려짐으로써 나오는 매력이 있습니다.

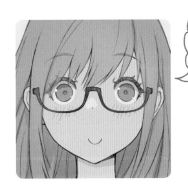

눈을 확실하게 보여주고 싶다면 안경테를 생략해서 그려보세요.

선글라스의 특징

선글라스는 안경과 비슷한 구조로 이루어졌지만 '빛으로부터 눈을 보호'하는 목적성이 뚜렷한 아이템입니다. 따라서 안경과 다른 특징이 몇 가지 있습니다. 아래에서 선글라스의 특징을 살펴보겠습니다.

[선글라스와 안경의 차이]

● 얼굴을 따라 휘어진 형태

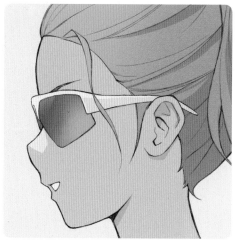

스포츠 고글을 착용하면 측면에서도 눈이 드러나지 않습니다. 눈을 확실하게 보호하기 위해서입니다.

● 색이 짙은 렌즈

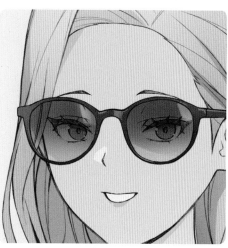

선글라스의 렌즈는 착색된 것이 많습니다. 개중에는 눈이 보이지 않을 정도로 색이 짙은 렌즈도 있습니다.

위에서 보면 렌즈가
얼굴 굴곡을 덮고
있는 형태입니다.

● 커다란 렌즈

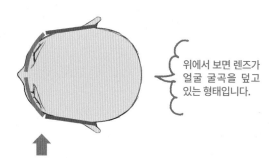

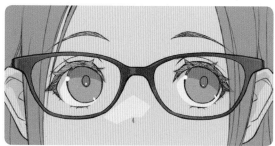

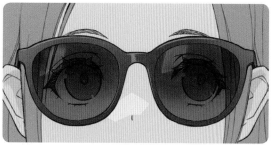

제품에 따라 차이가 있지만, 선글라스는 넓은 범위를 커버할 수 있도록 렌즈가 커다란 것이 많습니다. 일반적인 안경은 안경테가 눈과 눈썹 사이에 위치하지만(왼쪽 그림), 선글라스의 안경테는 눈썹이 약간 보이거나 완전히 가릴 정도입니다(오른쪽 그림).

2

매력적인 눈을 가진 캐릭터 제작 과정

PART 2에서는 독특하면서도 개성적인 눈 표현 방법을 갖춘 일러스트레이터 다섯 분의 '캐릭터 일러스트 제작 과정'을 소개합니다. 러프 스케치부터 시작하여 밑그림과 채색을 거쳐 완성에 이르기까지, 작업 순서에 따라 차근차근 설명합니다. 특히 눈을 그리는 과정은 자세하게 다루었습니다. 이토록 매력적이고 인상적인 눈은 어떻게 그리는지, 일러스트레이터의 제작 과정을 살펴보고 참고해 주세요.

아키아카네

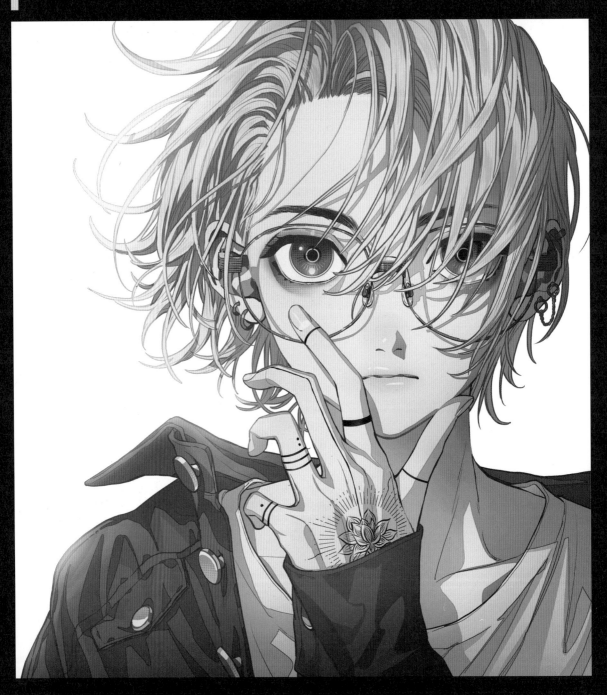

캐릭터를 주제로 삼은 일러스트에서는 언제나 캐릭터의 눈동자에서 굳은 의지를 느낄 수 있도록 의식적으로 그립니다. 또한 눈을 인
상적으로 표현하기 위해 애교 살과 눈꺼풀의 입체감 표현에도 주의합니다. 이번 예시는 아쿠타가와 류노스케의 소설 <거미줄>에서
영감을 받아 디자인했습니다.

01 선화 그리기와 밑칠하기

첫 번째 과정은 러프 스케치와 바탕색 밑칠하기입니다. 또한 선화를 그리기에 앞서, 러프 스케치를 정돈하는 '밑그림' 과정이 있습니다. 밑그림을 그대로 선화로 사용해도 좋을 만큼 꼼꼼하게 선을 정돈하는 것이 포인트입니다.

1 러프 스케치 그리기

[브러시: 진한 연필]을 선택하고 [브러시 농도]를 약간 낮춘 상태에서 대략적으로 러프 스케치를 그립니다. 저는 기본적으로 러프 컬러(대략적으로 채색하는 작업)는 하지 않기에, 러프 스케치할 때 검은색만 사용합니다. 또한 지금 과정에서 그림자는 임시로 그려보거나 아예 그리지 않습니다. 본격적으로 채색하는 과정에서 광원의 위치를 바꾸는 경우가 많기 때문입니다.

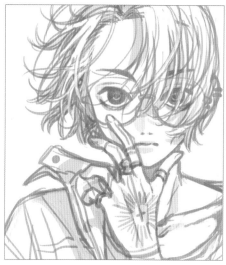

2 러프 스케치를 바탕으로 밑그림 그리기

신규 레이어를 만들고, 러프 스케치에서 사용한 것과 동일하게 설정한 브러시로 밑그림을 그립니다. 선화 과정에서 고민하지 않도록 옷의 주름이나 디자인은 물론 머리카락의 흐름까지 꼼꼼하게 그립니다. 이번 예시에서는 밑그림을 마치고 나서, 직접 촬영한 사진 자료를 참고하여 대략적으로 그림자를 그렸습니다.

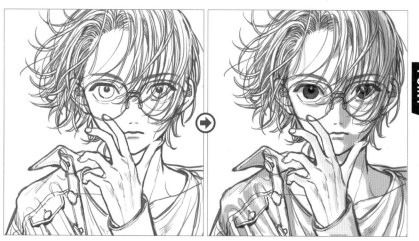

POINT

옷에 생기는 주름이나 손가락의 움직임은 실제로 옷을 입거나 포즈를 취하면서 촬영한 사진을 참고하는 경우가 많습니다. 안경과 같은 액세서리도 마찬가지입니다. 자신의 물건을 직접 관찰하고 그려보세요.

3 **밑그림을 바탕으로 선화 그리기**

선화 브러시는 [G펜]을 사용합니다. 그리기에 앞서 [필압]과 [기울기] 등 브러시의 세부 설정을 사용하기 편한 수치로 조절합니다(CLIP STUDIO에서는 [도구 속성] 메뉴에서 [브러시 크기] 항목 옆에 표시되는 토글을 클릭하면 나타나는 [브러시 크기 영향 기준의 설정]에서 설정할 수 있습니다). 밑그림 과정에서 그린 선을 정돈하면서 위화감이 드는 부분은 바로 수정할 수 있도록 머리카락, 이목구비, 안경, 몸, 손을 별도의 레이어로 나누어 작업합니다.

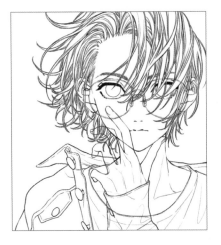

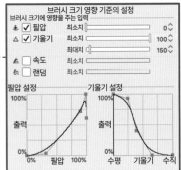

4 **채색할 부분을 채우고 밑칠하기**

부분별로 바탕색을 밑칠하는 과정에서 미처 빠트리고 칠하지 않은 부분을 빠르게 확인할 수 있도록 채우기 도구를 사용해 전체를 단색으로 채웁니다. 특별한 이유가 있는 것은 아니지만 저는 짙은 핑크색을 사용합니다. 이후 부분별로 나누어 바탕색을 밑칠합니다. 안경은 본격적으로 채색하는 과정에서 꼼꼼하게 작업할 예정이기에, 레이어를 비표시하고 가려둔 상태입니다.

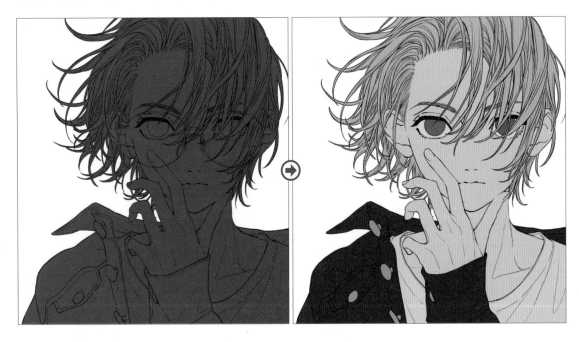

02 피부 채색하기

바탕색 밑칠을 마치고 채색을 진행합니다. 우선 피부에 혈색과 윤기를 표현하여 인간다운 따스함이 느껴지도록 하고, 그림자로 입체감을 더합니다. 귀 내부와 손톱은 선화를 그리지 않고 채색으로 내부 구조를 표현했습니다.

1 피부에 혈색 표현하기

부분별로 나눈 피부 레이어 위에 신규 레이어를 만들고 [아래 레이어에서 클리핑]으로 클리핑합니다. 이어서 [브러시: 에어브러시(부드러움)]를 사용하여 눈 주변, 콧등, 입술, 손가락 마디에 얇은 오렌지색을 입힙니다. 피부색과 어우러지도록 가장 짙은 부분을 중심으로 농담을 더해가면서 색을 입힙니다. 눈 가장자리에는 약간 탁한 빨간색을 입혔습니다. 또한 지금 단계에서 눈썹을 대략적으로 채색합니다.

2 그림자로 입체감 표현하기

밑그림 과정에서 그린 그림자를 참고하면서 [브러시: 둥근 펜]으로 다시 한 번 그림자를 대략적으로 그립니다. 그림자의 색은 탁한 핑크색을 선택했습니다. 그다음 [브러시: 에어브러시(부드러움)]를 사용해서 그림자가 보라색에서 핑크색으로 변하는 듯한 그러데이션 효과를 냅니다. 가장 어두운 부분인 귀 내부는 어두운 보라색을 덧칠하면서 귀의 구조를 표현했습니다. 마지막으로 입술, 콧등, 손톱에 가볍게 하이라이트를 그립니다. 마무리 과정에서 색감을 조정하기 수월하도록 그림자, 그러데이션, 하이라이트는 별도의 레이어에서 작업했습니다.

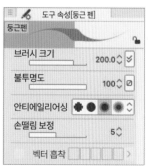

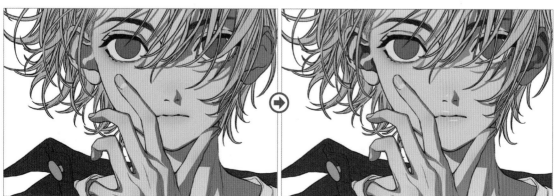

03 옷과 머리카락에 그림자 그리기

피부에 그림자를 그린 것과 같은 요령으로 옷과 머리카락에 그림자를 그려서 입체감을 더합니다. 그러데이션 기법으로 채색하면 마치 빛을 받아 변화하는 듯한 복잡한 색감은 물론이고 공간감까지 연출할 수 있습니다.

1 옷 바탕색에 그러데이션 만들기

[브러시: 에어브러시(부드러움)]로 재킷 윗부분에 밝은 파란색을 부드럽게 입혀서 그러데이션을 만듭니다. 만약 두 색의 경계가 어색하다면 [흐리기] 도구로 자연스럽게 어우러지도록 풀어줍니다. 이어서 레이어의 불투명도를 낮춰서 색감을 조정합니다.

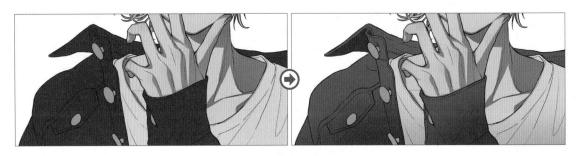

2 옷 그림자 그리기

옷 주름의 형태에 주의하면서, 밑그림 과정에서 그린 그림자를 참고하며 짙은 색으로 그림자를 그립니다. 피부의 그림자와 마찬가지로 [브러시: 둥근 펜]을 사용하여 보라색이 섞인 남색과 초록색이 섞인 남색, 두 가지 색으로 그림자에 농담 차이를 표현합니다. 두 그림자 레이어의 불투명도를 조절하면 색이 겹쳐지면서 더욱 깊은 색감이 됩니다.

3 머리카락 그림자 그리기

머리카락 그림자는 러프 스케치 과정에서 그린 그림자를 참고하면서 두 단계로 나누어 그립니다. 우선 가르마 부분의 뿌리와 머리카락 끝부분에 오렌지색으로 바탕이 되는 그림자를 그립니다. 예시에서는 [브러시: 에어브러시]를 사용해서 가볍고 부드러운 느낌으로 색을 입히면서 그러데이션 효과를 냈습니다. 이어서 신규 레이어를 추가하고, 파란색과 보라색으로 어두운 그림자를 그립니다. 기본적으로 보라색을 사용해서 그리되, 앞머리 안쪽과 목덜미 주변에는 파란색을 사용해서 머리카락이 바람에 나부끼는 듯한 분위기를 연출했습니다. 마무리로 앞서 그린 바탕 그림자와 어우러지도록 레이어의 불투명도를 조절합니다.

 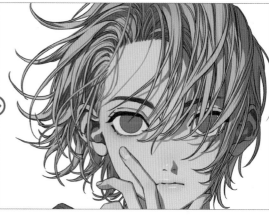

4 큐티클로 머리카락 질감 더하기

가볍게 찰랑이는 머리카락의 질감을 표현하는 디테일로서 큐티클을 그려 넣습니다. 큐티클의 색은 빛을 받는 부분에 따라 보라색, 오렌지색, 밝은 노란색을 나누어 사용했습니다. 또한 머리카락의 흐름을 따라 여러 개의 선을 겹쳐 그리면서 매끄러운 머릿결을 표현했습니다.

여러 개의 선을 겹쳐 머릿결을 표현

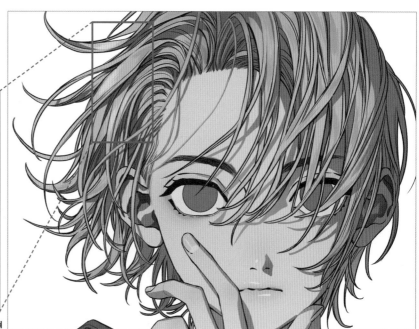

04 굳은 의지를 지닌 눈 그리기

눈동자 채색을 시작합니다. 정면을 응시하는 시선으로 캐릭터가 지닌 굳은 의지를 표현합니다.
또한 눈가에 스크린 톤을 붙이거나, 애교 살로 입체감을 더하거나, 눈 주변을 섬세하게 살피는
등 눈에 시선이 모이도록 효과를 주어 강렬한 인상으로 표현합니다.

1 애교 살 그리기

[브러시: 유채 평붓]으로 아랫눈꺼풀 밑에 애교 살을 그립니다. 이어서 **[흐리기]** 도구를 사용해서 피부와 어우러지도록 풀
어줍니다.

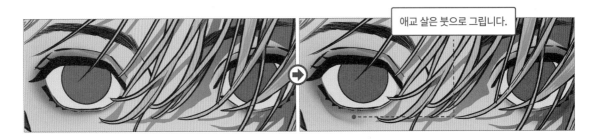

애교 살은 붓으로 그립니다.

2 눈가에 스크린 톤 붙이기

눈꼬리 주변에 스크린 톤을 붙여서 입체감을 더합니다.
우선 적당한 크기의 스크린 톤을 대략적으로 붙입니다.
이어서 **[레이어 마스크]** 기능으로 불필요한 부분을 잘라

냅니다. 마지막으로 **[그라데이션]** 도구를 사용해서 원하
는 색감으로 바꾸고 피부와 어우러지도록 조정합니다.

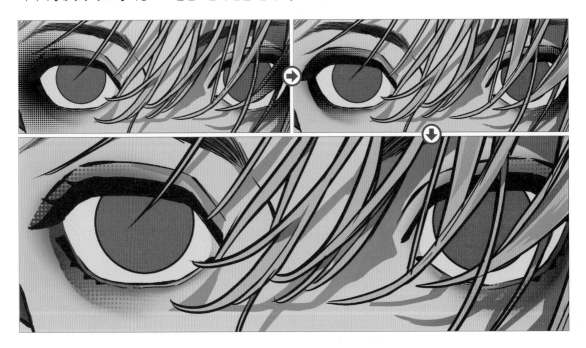

3 눈동자에 그림자와 하이라이트 그리기

바탕색을 밑칠한 눈동자에 어두운 그림자를 그립니다. 부드러운 터치로 눈동자 윗부분은 어둡고 아랫부분으로 내려갈
수록 밝아지게 해서 그러데이션 효과를 냅니다. 또한 눈동자 아랫부분에 엷은 하늘색으로 하이라이트를 그립니다.

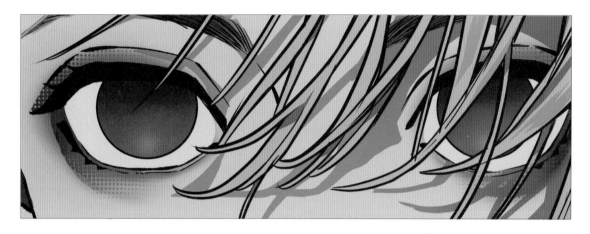

4 눈동자에 스크린 톤 붙이기

눈동자에도 스크린 톤을 붙여서 질감을 더해줍니
다. 도트 모양의 스크린 톤을 대략적으로 붙이고,
클리핑 마스크로 불필요한 부분을 감춘 다음 형태
를 잡습니다. 스크린 톤은 눈동자 윗부분에는 도트
가 촘촘하고, 아래로 내려갈수록 드문드문 나열된
유형을 사용했습니다. 그다음 앞서 엷게 그린 하늘
색 하이라이트 위에 형태가 또렷한 하이라이트를
그려 넣었습니다.

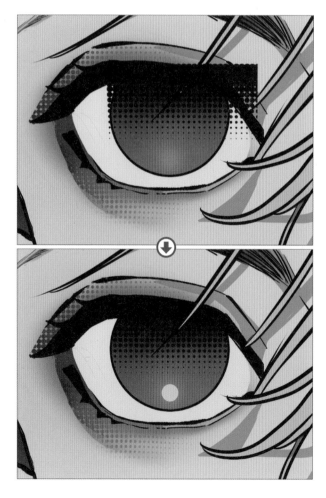

POINT

눈동자 하이라이트는 표준 레이어에서 그렸
습니다. 엷고 희미한 원형 위에 또렷한 원형
을 덧칠하면 마치 발광하는 듯한 효과를 낼
수 있습니다.

5 동공 그리기

동공을 모티프로 디자인한 자작 소재를 눈동자 한가운데에 배치합니다. 눈동자를 주제로 삼은 일러스트에서는 의식적으로 꼭 사용하는 소재입니다. 소재를 배치하고,

소재 레이어 위에 신규 레이어를 만들고 클리핑합니다. 이어서 눈동자와 어우러지도록 빨간색과 하늘색으로 그러데이션을 만들어 입힙니다.

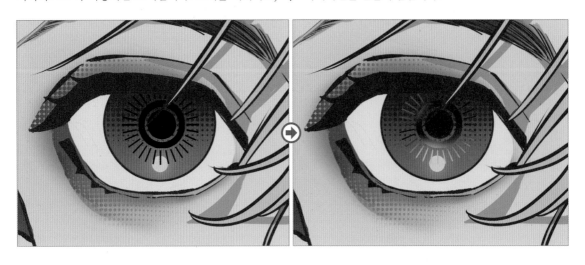

6 눈을 더욱 인상적으로 표현하기

동공 안쪽에 위치한 둥근 고리에 강조색으로 하늘색을 입힙니다. 또한 눈동자 가장자리에는 하늘색과 녹색으로 그러데이션을 만들어 테두리를 둘렀습니다. 이로써 눈동자가 더욱 인상적으로 보이는 독특한 디자인이 되었습니다.

동공 안쪽엔 하늘색 테두리

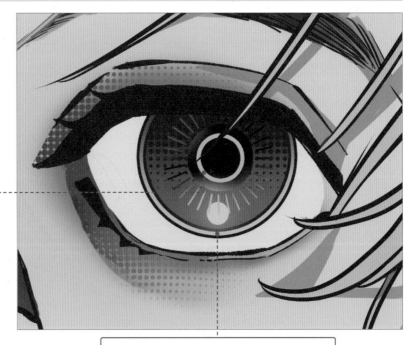

눈동자 바깥쪽엔 하늘색과 녹색으로 그러데이션 테두리

7 하이라이트 추가하기

눈동자 윗부분에 작은 하이라이트를 하나 더해서 발광 효과를 추가합니다. 이 하이라이트도 앞서 그렸던 것처럼 엷고 희미한 원형 위에 또렷한 원형을 덧칠했습니다.

눈동자 외에도 윗눈꺼풀과 눈의 점막 부분에 하얀색과 피부색으로 하이라이트를 그려 투명감을 더했습니다.

하이라이트를 그린 부분

8 눈동자에 어두운 그림자 그리기

마지막으로 머리카락에 가려진 눈에 어두운 그림자를 그립니다. 신규 레이어를 **[합성 모드: 곱하기]**로 설정하고 머리카락에 가려서 생긴 그림자가 눈에서 피부까지 이어지는 형태로 그립니다. 이로써 눈동자 그리기를 마칩니다.

눈에 머리카락 그림자를 그립니다.

9 안경 채색하기

눈 그리기를 마치고, 비표시로 가려두었던 안경 레이어를 표시로 전환하고 채색합니다. 안경의 바탕색도 피부를 밑칠할 때와 마찬가지로 전체를 단색으로 채웁니다. 예시에서는 안경이 지나치게 튀어 보이지 않도록 빨간색이 섞인 금색으로 바탕색을 밑칠했습니다.

다음으로 질감을 더합니다. 금속 안경테와 투명한 코 받침의 특성을 염두에 두고 그림자와 하이라이트를 그립니다. 또한 브리지(양쪽 렌즈를 잇는 부분)와 안경다리에 얇은 선을 그려서 소재감을 부각시킵니다.

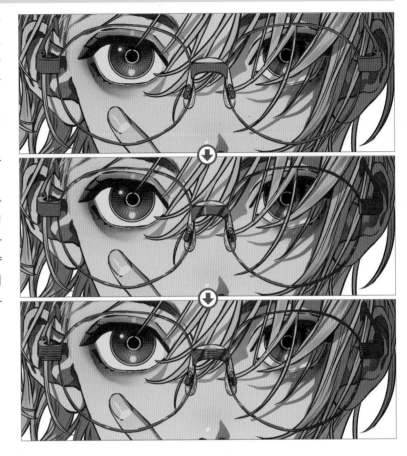

10 레이어 마스크로 지우기, 그림자 그리기

안경을 채색할 때 형태를 수월하게 파악하기 위해 안경 레이어의 위치를 가장 위에 두고 작업했습니다. 이제 레이어 마스크 기능을 사용해서, 안경테가 손가락이나 머리카락과 겹치는 부분을 감춥니다. 마지막으로 피부 레이어 위에 안경에 가려서 생기는 어두운 그림자를 그립니다. 이로써 얼굴 주변 채색을 마칩니다.

손가락과 머리카락이 앞서 보이도록 마스크로 감춥니다.

안경의 그림자를 그립니다.

05 세부 조정하고 마무리하기

이제 채색 작업은 거의 다 마쳤습니다. 마지막으로 선화를 조정하고 전체 균형을 살피면서 액세서리를 더해 일러스트를 마무리합니다. 마지막 과정에서 이루어지는 세부적인 조정이 완성도를 한층 높여줍니다.

1 그림자에 테두리 두르기

그림자에 테두리를 둘러서 손으로 그린 그림과 같은 독특한 질감을 더합니다. 그림자 레이어를 [선택 범위]로 선택하고, [편집] 메뉴에서 [선택 범위에 테두리 넣기]를 클릭합니다❶. 이어서 신규 레이어에서 오렌지색으로 테두리를 만들었으면 레이어 속성을 [합성 모드: 선형 번]으로 바꾸고, 그림자와 테두리가 어우러지도록 불투명도를 조절합니다❷. 머리카락, 손, 옷에도 같은 방법으로 그림자에 테두리를 둘렀습니다(❸~❺).

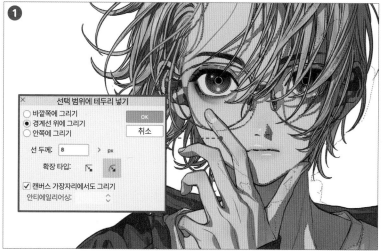

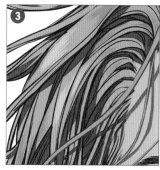

2 손등에 타투 그리기

캐릭터의 특징인 타투를 손등과 손가락에 그립니다. 우선 신규 레이어를 만들고 <거미줄>에서 모티프를 얻어 디자인한 타투 패턴을 검은색에 가까운 색을 사용해서

그립니다. 이어서 같은 레이어에서 하이라이트까지 그리고, 레이어 속성을 [합성 모드: 색상 번]으로 바꾸었습니다.

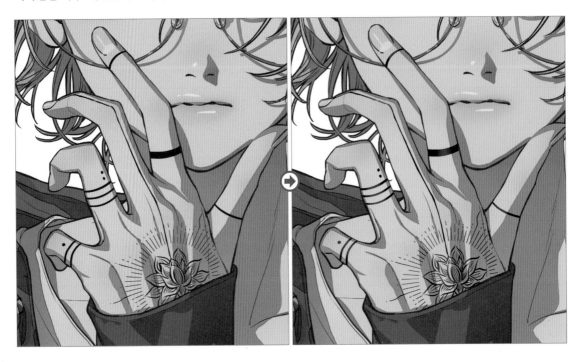

3 액세서리 추가하기

귀 주변이 허전하게 느껴져서 액세서리를 추가했습니다. 액세서리는 안경과 유사한 색으로 채색해서 통일감을 주었습니다.

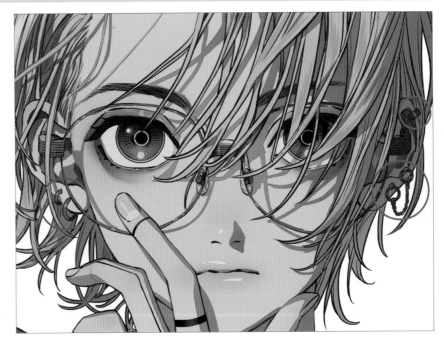

4 선화의 색 조정하기

선화의 색이 채색한 색과 어우러지도록 '컬러 트레이스' 기법으로 선화의 색을 조정합니다. 머리카락 선화의 색은 그림자에 사용했던 보라색에 가까운 색을 선택했습니다. 또한 눈동자가 더욱 두드러지도록, 눈동자의 테두리를 검은색에서 빨간색으로 바꾸었습니다.

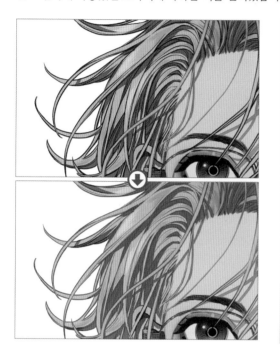

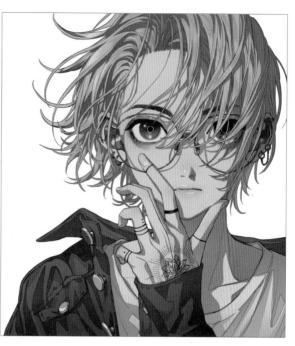

5 공간감 연출하기

화면에 공간감을 더해서 캐릭터가 하늘에 떠 있는 것처럼 연출했습니다. 우선 **[브러시: 에어브러시]**로 캐릭터를 향해 오른쪽에서 아래쪽으로 가볍게 파란색을 입혀서 그림자를 그립니다. 이어서 **[합성 모드: 곱하기]**로 설정하고 불투명도를 조절하면서 균형을 잡습니다. 다음으로 신규 레이어를 만들고 캐릭터를 향해 왼쪽에 **[브러시: 에어브러시]**로 하얀색을 입힙니다. 머리카락과 어깨 주변에 어슴푸레하게 빛이 비추듯 하얀색을 입히면 공간감이 느껴집니다.

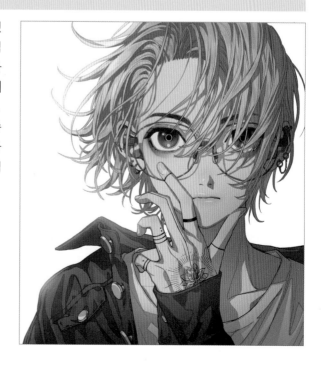

06 마음에 드는 색감으로 조정하기

[그라데이션 맵]을 적용하거나, 채도와 명도를 조정하면서 마음에 드는 색조로 만드는 과정입니다. 이는 감각적인 부분이기에 글로 설명하기 어렵지만, 일러스트의 주제를 뚜렷하게 나타내는 색감을 찾으며 완성에 다가가는 과정이라고 할 수 있습니다

1 그라데이션 맵 적용하기

컬러 밸런스, 색상, 채도를 조절하고 **[그라데이션 맵]**을 수차례 적용하면서 가장 마음에 드는 색조로 조정합니다. CLIP STUDIO에서는 **[레이어]** 메뉴에서 **[신규 색조 보정 레이어]** 항목 아래에 있는 **[그라데이션 맵]**에서 추가하거나 조정할 수 있습니다. 여기에서는 그라데이션 맵을 적용하는 과정을 순서대로 소개하겠습니다(❶~❼).

컬러 밸런스 조정

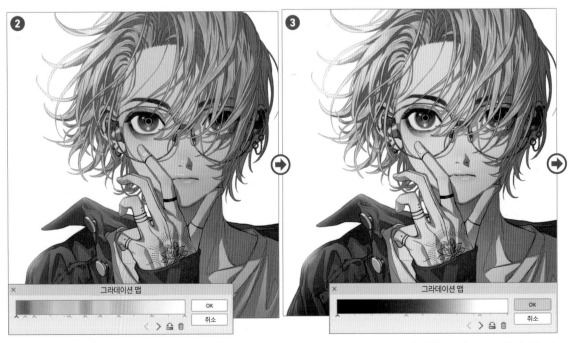

홀로그램 그라데이션 맵을 적용합니다. (**[제외]** 레이어)

모노톤 그라데이션 맵을 적용해서, 강한 콘트라스트로 전체 색감을 정돈합니다. (**[휘도]** 레이어)

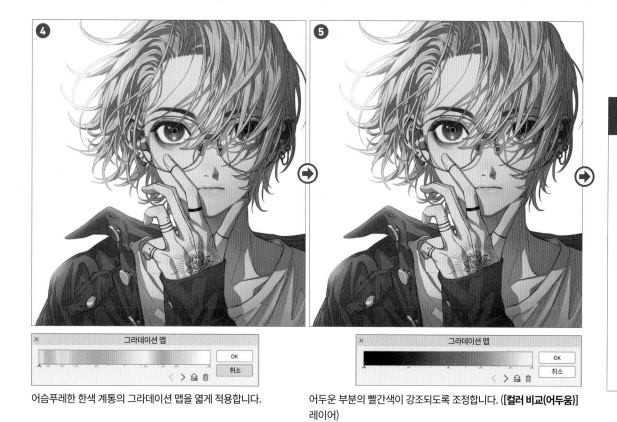

4

어슴푸레한 한색 계통의 그라데이션 맵을 엷게 적용합니다.

그라데이션 맵

OK
취소

5

어두운 부분의 빨간색이 강조되도록 조정합니다. (**[컬러 비교(어두움)]** 레이어)

그라데이션 맵

OK
취소

6

색조/채도/명도

색조	-4	OK
채도	5	취소
명도	0	

색상을 조정하고 채도를 올립니다.

7

그라데이션 맵

OK
취소

피부, 머리카락, 하얀 부분의 빨간색을 약간 낮춥니다. (**[컬러 비교(어 두움)]** 레이어)

2 더욱 선명하게 강조하기

색의 '계조'를 조절해서 선명한 부분을 더욱 두드러지게 표현합니다. [레이어] 메뉴에서 [신규 색조 보정 레이어] 항목 아래에 있는 [계조화]를 클릭하고 수치를 '2'로 설정해서 색 수치를 낮춥니다. 이어서 레이어 속성을 [채도]로 설정하고 불투명도를 낮추면서 적당한 색감으로 조정합니다. 캐릭터의 눈동자로 시선을 모으고 싶었기에, 화면 전체에 모노크롬 그라데이션 맵을 적용하고 마스크로 조정하면서 눈동자를 더욱 선명하게 표현했습니다.

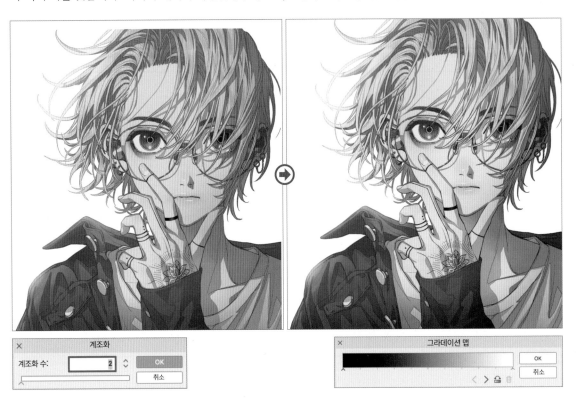

3 눈동자의 색감을 조정하고 완성하기

눈동자의 빨간 부분을 더욱 선명하게 표현하기 위해 색감을 조정합니다. 신규 레이어를 만들고 [브러시: 에어브러시]로 눈동자의 아랫부분을 빨간색으로 채색합니다. 이어서 [합성 모드: 더하기(발광)]로 설정하면, 빨간색이 강조되면서 약간 밝게 빛나는 인상이 됩니다. 이로써 모든 과정을 마칩니다.

[NAME]

아키아카네

[PROFILE]

주로 일러스트, 캐릭터 디자인, 그래픽 디자인을 그립니다. 이외에도 의상 디자인이나 동영상 제작까지 여러 분야에서 폭 넓게 활동하고 있습니다. '아트 페어 도쿄' 출전 등 미술 분야로도 활동 거점을 넓히고 있습니다.

[CONTACT]

Twitter : @_akiakane Pixiv : https://www.pixiv.net/users/169098
HP : http://akiakane.net

[작업 환경]

펜 태블릿 : Intuos4, CLIP STUDIO PAINT

[Q&A]

Q1 눈 표현에 있어서 가장 주의하는 점

독창적이면서도 강렬한 눈빛과 입체감을 지닌 눈을 표현하기 위해 노력하고 있습니다.

Q2 지금의 표현 방법에 다다르기까지

실제 눈동자에 가깝게 표현하면서도 이차원 디자인이 지닌 고유의 매력을 갖춘 표현 방법을 찾고 있었습니다. 눈동자의 자료 사진을 살펴보던 도중에, 눈동자가 마치 태양과 닮은 형태라는 것을 느끼게 되었습니다. 이를 간략화해서 그려보니 제가 찾고 있던 표현과 딱 알맞았습니다. 눈동자의 표현이 중요한 작품에서는 항상 이를 염두에 두고 그리고 있습니다.

Q3 그림을 그리면서 가장 중요하게 여기는 것은

평소 습관대로 그리다가 어딘지 어색하다고 느끼면 다른 표현 방법을 찾아 시도해 보는 것입니다. 표현의 범위가 넓어지기에 좋은 방법이라고 생각합니다.

Q4 앞으로 도전하고 싶은 표현이나 작업

만화에 흥미가 있습니다. 흑백임에도 불구하고 눈빛이나 색상이 느껴지는 눈동자를 그려보고 싶습니다.

Q5 독자 여러분에게 메시지

이상적으로 여기는 표현 방법을 찾아서, 자유롭고 독창적인 표현 방법으로 그리게 되면 정말 즐거워질 것입니다. 제 작품이나 제작 과정이 조금이나마 도움이 되기를 바랍니다.

춍*

'발랄하고 귀여운 다케시타 거리'를 이미지해서 그렸습니다! 제가 좋아하는 하라주쿠의 다케시타 거리에 자리한 컬러풀한 매장에서 모티프를 얻어, 액세서리와 달콤한 과자라는 아이템을 귀여운 여자아이와 어우러지도록 일러스트에 담아보았습니다. 색감과 모티프를 통해서 두근두근 설레는 기분이 조금이라도 전해지기를 바랍니다.

01 러프 스케치부터 선화 그리기

무엇을 그릴 것인지 생각하면서 자유롭게 러프 스케치를 시작합니다. 이번 예시는 '발랄한 분위기', '다케시타 거리'를 이미지한 캐릭터와 아이템을 그리고자 합니다. 설레는 기분이 전달될 수 있는 일러스트를 상상하며 디자인을 모색합니다.

1 선화의 바탕인 러프 스케치 그리기

설정한 주제를 바탕으로 여러 가지 아이디어를 떠올리면서 러프 스케치를 그립니다. 저는 틀 잡기를 하지 않고 바로 윤곽선부터 그리는 편입니다. 러프 스케치를 그대로 선화로 사용할 것이기에 여러 선을 러프하게 그리기보다, 하나의 선을 신중하게 그립니다. 또한 작은 액세서리는 지금 과정에서 따로 그리지 않고 본격적으로 채색하는 과정에서 전체 균형을 살피면서 위치와 디자인을 결정합니다.

POINT

이따금 캔버스를 좌우반전하면서 올바른 형태로 그려지고 있는지 확인합니다. 만약 형태가 삐뚤어졌다면 **[자유 변형]** 도구로 수정합니다.

2 배색 계획하기

이번 예시는 작업 과정을 공유하는 것이 목적이기에 러프 컬러를 만들었습니다. 다만 평소에는 러프 컬러를 만들지 않고, 러프 스케치를 그리면서 머릿속으로 대략적인 배색에 대한 계획을 세우는 편입니다.

3 러프 스케치를 선화로 정돈하기

러프 스케치를 그리면서 상상한 이미지가 훼손되지 않도록, 러프 스케치의 선을 조정하며 그대로 선화로 만듭니다. [브러시: 붓]을 [브러시 사이즈: 6.0] 정도로 설정해서 선을 깔끔하게 정리하고, 옷 주름과 머리카락의 선화를 그립니다. 또한 브러시 설정에서 [필압 최저값]을 조절

하면, 굵기에 변화가 생기면서 선에 리듬감이 더해집니다. 저는 강약 차이가 없는 선보다 리듬감이 느껴지는 분위기를 좋아하기에, 러프한 느낌을 살리면서 대략적으로 선화를 만들었습니다.

4 작은 부분까지 꼼꼼하게 정리하기

머리카락을 딿은 부분은 깔끔하게 정리하고, 바람에 나부끼는 머리 끝부분은 움직임을 확실하게 묘사합니다. 이처럼 머리카락에 움직임을 더해주면 화면 전체가 화려하게 보입니다.

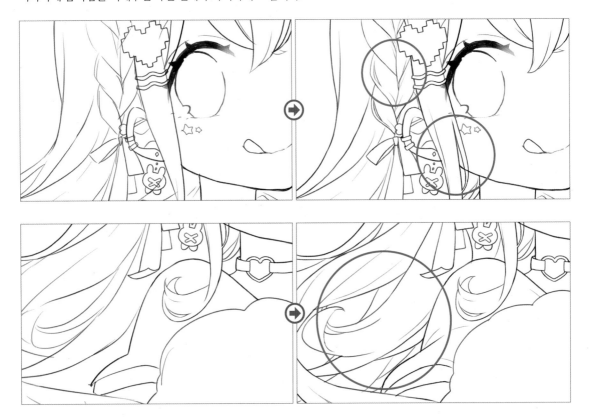

5 선화 완성

선 정돈을 마치면 선화가 완성됩니다. 예전에는 러프 스케치를 바탕으로 선을
고쳐 그리면서 선화를 만들었습니다. 그랬더니 러프 스케치 과정에서 상상했
던 이미지와 달라지는 경우가 몇 번 있었기에, 지금은 러프 스케치에서 그린
선을 조정하여 그대로 선화로 사용하고 있습니다.

러프 스케치 선화

완성된 선화

부분별로 바탕색 밑칠하기

러프 스케치 과정에서 정한 배색 계획에 따라 부분별로 레이어를 나누어 바탕색을 칠합니다. 이른바 '밑칠' 과정입니다. 이후 과정에서는 세부적으로 묘사하면서 동시에 채색까지 진행할 예정이기에, 지금 과정에서 꼼꼼하게 부분별로 나누어 바탕색을 밑칠합니다.

1 취향대로 바탕색 칠하기

선택 기능을 활용하면서 마음에 드는 색을 밑칠합니다. 이후 본격적으로 채색할 때, 다른 색으로 바꾸는 경우가 있을 수 있기 때문에 수정하기 수월하도록 부분별로 레이어를 나누어 작업합니다.

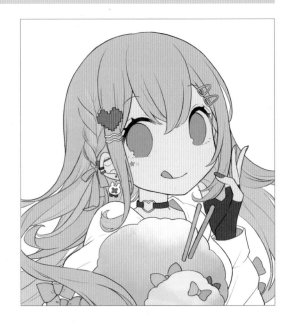

POINT

[자동 선택] 기능으로 바탕색을 밑칠할 부분을 대략적으로 선택하고 선택 범위를 만듭니다. 다만 완벽하게 선택 범위가 만들어지는 것은 아니기에, 작은 빈틈은 [선택 펜]으로 칠해서 선택 범위를 만듭니다. 이어서 신규 레이어를 만들고 [연필]이나 [채우기] 도구를 사용해서 선택한 부분에 바탕색을 채웁니다. 이 작업을 반복하면서 모든 부분에 바탕색을 밑칠합니다.

03 눈동자 그리기

부분별로 레이어를 나누어 바탕색 밑칠하기 과정을 마쳤으면, 질감 표현을 비롯해 본격적으로 채색 작업을 시작합니다. 얼굴이 완성되는 것만으로도 귀여운 분위기가 살아나기에 우선 눈동자부터 채색해 보겠습니다.

1 눈동자에 그러데이션 만들기

바탕색을 밑칠한 눈동자 레이어에 연한 핑크색을 입혀 그러데이션을 만듭니다. 우선 눈동자 아랫부분에 바탕색보다 연한 핑크색을 채색하고, [흐리기] 도구로 어우러지

도록 풀어줍니다. 흐리기의 브러시 사이즈는 [60]으로 조금 크게 설정하여 눈동자에 붓자국을 남깁니다.

연한 핑크색으로 그러데이션을 만듭니다.

2 눈동자에 그림자 그리기

눈동자 윗부분에 속눈썹 그림자를 그립니다. 바탕색을 밑칠한 레이어 위에 신규 레이어를 만들고 [아래 레이어에서 클리핑]으로 클리핑합니다. 이어서 [합성 모드: 곱하기]

로 설정하고, 눈동자 윗부분에 탁한 보라색을 입힙니다. 마지막으로 그림자가 반달 모양이 되도록 [지우개] 도구로 지우면서 형태를 정리합니다.

반달 모양으로 정리

3 어두운 그림자와 반사광 그리기

눈동자의 그림자 양쪽 끝부분에 보다 어두운 보라색을 덧칠해서, 그림자를 더욱 뚜렷하게 표현합니다. 이는 앞서 그린 [곱하기] 레이어에서 그대로 작업했습니다.

다음으로 눈동자 아랫부분에 반사광을 그립니다. 신규 레이어를 만들고 클리핑한 다음, [합성 모드: 스크린]으로 설정합니다. 이어서 [브러시: 마커]를 사용해서, 연한 핑크색으로 반사광을 반달 모양으로 그립니다. 눈동자는 사실적으로 표현하기보다 앙증맞고 발랄한 분위기로 표현하고 싶었기에, 그림자와 반사광의 위치를 복잡하게 생각하지 않고 자유롭게 그렸습니다.

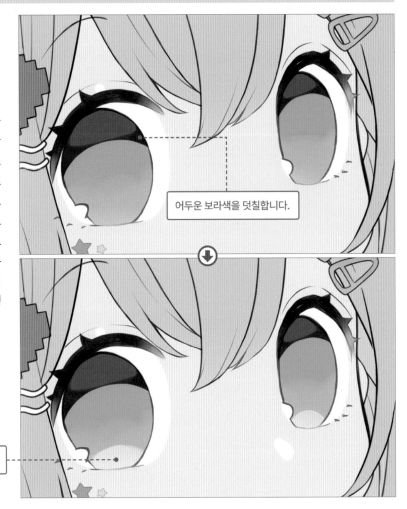

어두운 보라색을 덧칠합니다.

반사광을 그립니다.

4 마음껏 하이라이트 그리기

하이라이트도 그리고 싶은 대로 그렸습니다. 우선 가장 위에 신규 레이어를 만듭니다. 이어서 하얀색으로 설정한 [연필]로 하이라이트를 디자인합니다. 주제와 어울리는 모양이라면 하트는 물론이고 별이나 꽃으로 그려도 귀여울 듯하지만, 이번에는 다이아몬드 모양을 메인 하이라이트로 삼아 눈동자 한가운데에 커다랗게 배치했습니다.

5 서브 하이라이트 그리기, 홍채에 어두운 색 더하기

신규 레이어를 만들고 필압을 딱딱하게 설정한 **[브러시: 연필]**로 서브 하이라이트를 그립니다. 눈동자 윗부분에는 탁한 연보라색으로 그림자 층을 더하고 하늘색을 아주 조금만 덧칠해서, 눈동자에 밝은 인상을 줍니다. 또한 앞서 그린 다이아몬드 모양의 하이라이트 주변에 짙은

핑크색으로 동공을 그립니다.

다음으로 신규 레이어를 만들고, 동공 윗부분에 핑크색을 가볍게 찍듯이 덧칠해서 단계적으로 깊어지는 색감을 표현합니다.

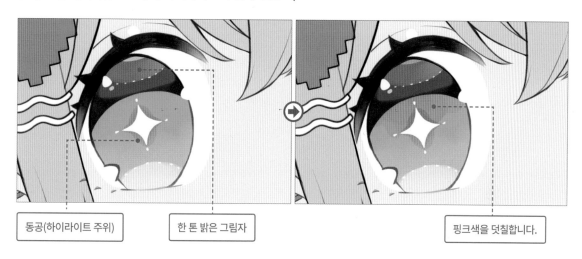

동공(하이라이트 주위) | 한 톤 밝은 그림자 | 핑크색을 덧칠합니다.

6 선화 색 조정하기

눈동자 윗부분의 핑크색 그림자가 밝아 보였기에 보라색을 덧칠해서 톤을 조정했습니다. 또한 눈 선화의 색을 눈동자 색과 어울리도록 조정했습니다. 그다음 눈 선화 레이어로 이동해서, 쌍꺼풀 선화를 검은색에서 보라색이 섞인 핑크색으로 바꾸었습니다. 이어서 눈동자 아랫부분의 선화도 보라색으로, 아랫눈썹은 핑크색으로 변경했습니다.

눈동자와 어울리는 색으로 변경

7 속눈썹에 하이라이트 그리기, 눈동자 경계선 그리기

선화 레이어 위에 신규 레이어를 만들고 윗눈썹에 핑크색으로 하이라이트를 그려서 반짝이는 효과와 투명감을 더합니다. 아랫눈썹에는 하얀색으로 작은 점을 찍어서 하이라이트를 그렸습니다. 또한 윗눈썹과 눈동자의 경계가 불분명했기에, 핑크색으로 얇은 선을 그려서 경계선을 만들었습니다. 경계선은 완만한 곡선이 아니라 물결선으로 그려서 발랄하고 통통 튀는 분위기를 표현했습니다.

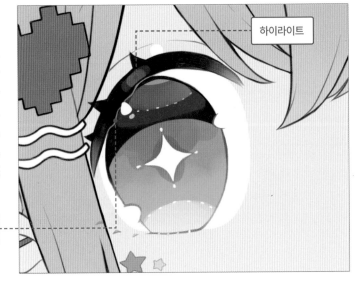

하이라이트

경계선 그리기

8 하이라이트 추가하고 눈동자 완성하기

마지막으로 전체 균형을 살피면서 홍채에 작은 하이라이트를 더합니다. 흔히 하이라이트는 원형을 떠올리지만, 선이나 점선을 사용해 자유로운 형태로 하이라이트를 디자인하면 눈동자를 더욱 개성적으로 표현할 수 있습니다. 마무리로 뺨에 가볍게 핑크색으로 치크를 올리고 코에 그림자를 더해서 얼굴을 완성합니다.

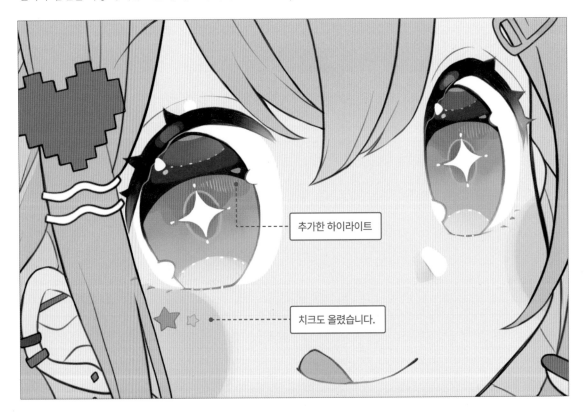

추가한 하이라이트

치크도 올렸습니다.

04 피부 그림자와 액세서리 그리기

피부 그림자와 액세서리를 그립니다. 그림자는 기본적으로 단색으로 채색하지만, 빛을 받는 정도에 따라 농담에 변화를 줍니다. 액세서리는 마무리 과정에서 전체 균형을 살피면서 수정할 계획이기에, 지금 단계에서는 대략적으로 그립니다.

1 피부에 그림자 그리기

신규 레이어를 만들고 [합성 모드: 곱하기]로 설정합니다. 앞머리에 가려서 생기는 어두운 그림자를 비롯해 머리카락에 가려지는 손가락, 목 주변, 귀 내부에 탁한 보라색으로 그림자를 그립니다. 특히 빛을 거의 받지 않는 부분에는 보다 어두운 색을 사용해서 입체감을 표현합니다.

어두운 그림자

목 주변

그러데이션

손가락

그림자 농담에 변화를 주어 입체감을 표현

귀 내부

어두운 그림자는 뚜렷하게

머리카락

2 액세서리 그리기

액세서리에 하이라이트, 반사광, 그림자를 더해서 질감을 표현합니다. 뚜렷한 하이라이트는 [표준] 레이어에서, 흐릿한 하이라이트는 [곱하기] 레이어에서 그려 질감 차이를 표현합니다. 액세서리에 지나치게 여러 가지 색을 사용하면 통일감이 나지 않습니다. 따라서 핑크색과 하늘색을 키 컬러로 삼고 두 색을 섞어가며 채색합니다.

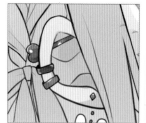

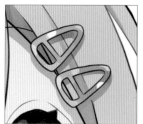
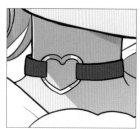

05 머리카락 질감 표현하기

머리카락 바탕색에 그림자와 하이라이트를 더해 윤기가 흐르는 매끈한 질감을 표현합니다. 예시는 바스트 업 구도에 머리카락의 움직임이 있는 헤어스타일이기에, 머리카락이 화면의 대부분을 차지합니다. 따라서 머리카락이 어색해 보이지 않도록 입체감과 색감 표현에 주의합니다.

1 색 조정하기

바탕색을 밑칠하는 과정에서 머리카락의 이너 컬러를 핑크색으로 채색했는데, 액세서리와 어울리도록 곳곳에 연한 하늘색을 입혀서 색조 차이를 표현했습니다. 또한 안쪽 머리카락의 선화를 탁한 빨간색으로 바꾸면, 머리카락의 바탕색과 어우러지면서 포근한 인상으로 보입니다.

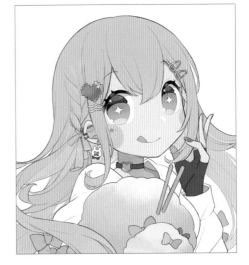

2 머리카락의 그림자 그리기

신규 레이어를 만들고 **[합성 모드: 곱하기]**로 설정하여 머리카락에 그림자를 그립니다. 머리카락의 흐름을 따라 선을 그리면 수월하게 그릴 수 있습니다. 머리카락이 겹치는 부분 외에도, 손가락이나 머리핀에 가려서 생기는 그림자도 잊지 않고 그립니다. 머리카락에 그림자를 그리면 단숨에 입체감이 두드러집니다.

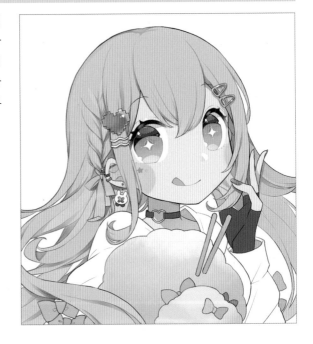

3 하이라이트 그리기

그림자 그리기를 마쳤으면, 신규 레이어를 추가하고 하이라이트를 그립니다. 머리카락의 하이라이트는 표준 레이어에서 그립니다. 광원의 위치는 왼쪽 위로 설정하고, 두상의 둥근 형태에 주의하면서 아주 연한 베이지색으로

그립니다. 다음으로 하이라이트 레이어 아래에 신규 레이어를 만들고 **[합성 모드: 곱하기]**로 설정합니다. 이 레이어에 하이라이트를 둘러싸듯 짙은 베이지색을 입혀서 매끈한 질감을 더해줍니다.

그러데이션

4 입체감 더하기

신규 레이어를 만들어 가장 뒤에 있는 뒷머리 부분에 탁한 보라색을 입히고 불투명도를 조절합니다. 이 부분의 선화도 엷은 색으로 바꾸면, 탁한 머리카락 채색과 예쁘게 어우러집니다. 이로써 머리카락 입체감 표현을 마칩니다.

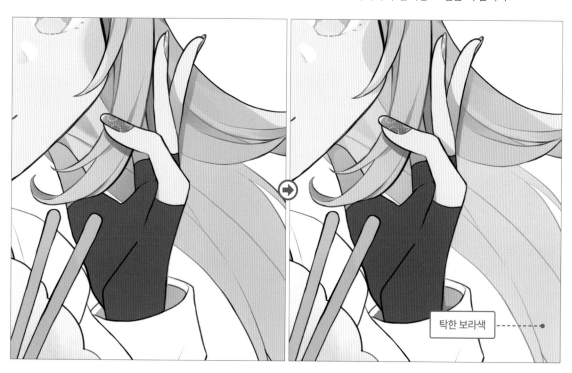

탁한 보라색

06 세부 조정하기

얼굴과 머리카락 채색을 마쳤으면, 앞선 과정에서 대략적으로 그렸던 액세서리를 비롯해 옷과 소품을 본격적으로 채색합니다. 또한 채색 작업을 진행하는 도중에 수정이 필요한 부분을 발견하면, 지금 단계에서 꼼꼼하게 조정하여 완성도를 높입니다.

1 옷과 액세서리에 그림자 그리기

옷, 장갑, 초커의 그림자를 각각 별도의 **[합성 모드: 곱하기]**로 설정한 레이어에서 그립니다. 옷의 그림자는 통일감을 주기 위해 키 컬러인 하늘색과 핑크색으로 그리고, **[흐리기]** 도구로 풀어주었습니다. 특히 셔츠의 그림자는 부드러운 질감을 강조하기 위해 윤곽이 뚜렷해지지 않도록 주의했습니다. 장갑과 초커의 반사광은 가까이에 있는 머리카락의 색(엷은 보라색)에서 가져왔습니다.

초커 부분을 확대한 그림

2 솜사탕 토핑 그리기

솜사탕에 별, 달 토핑 등 발랄한 텐션을 더해주는 아이템을 그립니다. 솜사탕에는 둥글둥글하고 부드러운 느낌으로 하이라이트를 더해서 폭신한 질감을 표현했습니다.

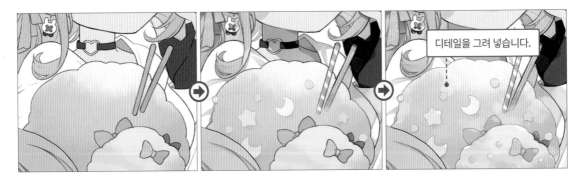

디테일을 그려 넣습니다.

3 눈의 위치 옮기기, 액세서리 채색하기

세부를 조정하면서 액세서리 채색을 마무리합니다. 우선 눈썹 굵기를 약간 두껍게 바꾸었습니다. 또한 오른쪽 눈의 위치가 지나치게 바깥쪽에 위치한 듯하여, **[자유 변형]** 도구를 사용해서 안쪽으로 옮겼습니다. 하트 모양의 액

세서리도 보다 짙은 핑크색으로 바꾸었습니다❶. 리본도 밋밋한 느낌이 들어 손톱에 그린 것과 같은 디자인 패턴을 더해주었습니다❷. 왼팔 뒤쪽의 빈 공간에는 뒷머리를 그려 넣었습니다❸.

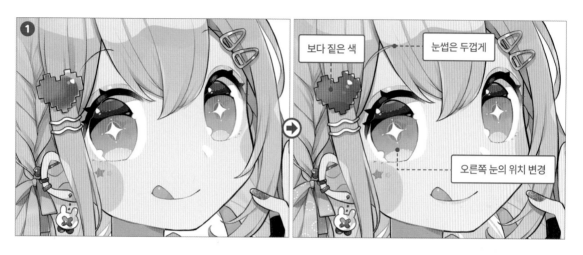

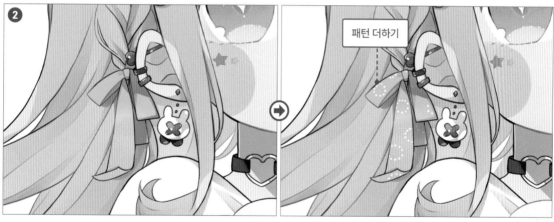

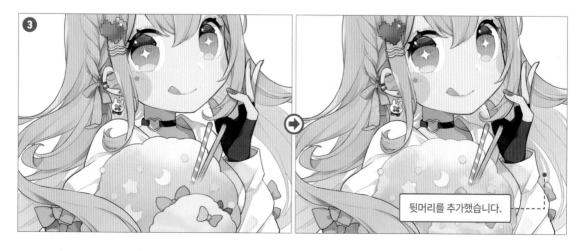

4 　머리카락 선에 존재감 더하기

머리카락 선이 채색에 묻히는 부분이 몇 군데 있었기에, 머리카락에 연한 하이라이트를 더해 선이 두드러지도록 조정했습니다. 또한 얇은 선을 두껍게 수정하는 등, 화면 을 전체적으로 확인하면서 세세한 부분의 조정 작업을 반복합니다.

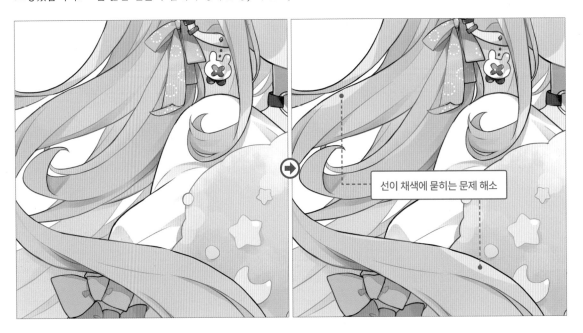

선이 채색에 묻히는 문제 해소

5 　오버레이로 색감 조정하기

머리카락 채색 레이어의 가장 위에 신규 레이어를 만들고 **[합성 모드: 오버레이]**로 설정합니다. 캐릭터를 향해서 오른쪽 윗부분과 왼쪽 아랫부분의 머리카락(머리)에 엷은 핑크색을 입혀서, 마치 핑크빛 조명을 받고 있는 듯한 분위기를 연출했습니다.

핑크색을 입히고 오버레이를 적용합니다.

07 배경 그리기

마지막으로 배경을 그립니다. 흔히 배경에는 소품을 그려 넣기도 하지만, 이번 예시에서는 캐릭터를 강조하기 위해 단순하게 처리했습니다. 배색도 캐릭터가 돋보이는 것을 최우선으로 고려했습니다.

1 캐릭터가 돋보이는 배경 그리기

시선이 우선적으로 캐릭터를 향하도록 배경은 단순하게 색을 채운 사각형으로 그렸습니다. 배경색은 베이지색 머리카락이 돋보이도록 민트색을 사용했습니다. 또한 주제인 발랄함을 표현하기 위해 젤리빈도 그려 넣었습니

다. 다만 젤리빈만으로는 지루한 느낌이 들어 곳곳에 흩날리는 색종이를 더해서 산뜻하고 활기차며 설레는 분위기가 느껴지도록 연출했습니다.

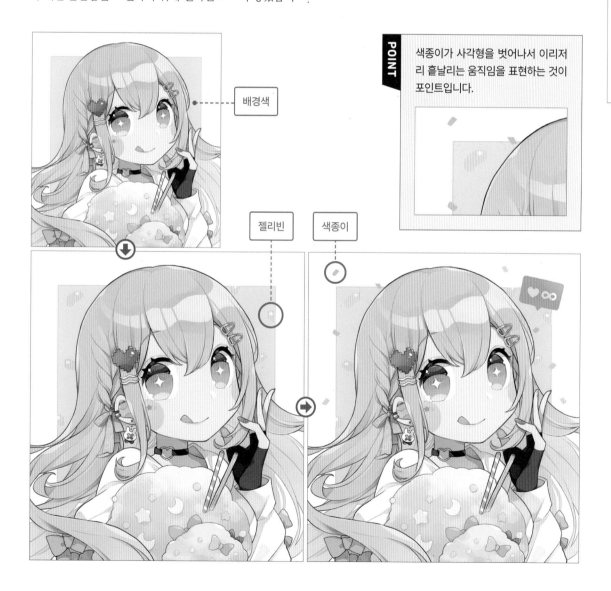

배경색

젤리빈

색종이

POINT

색종이가 사각형을 벗어나서 이리저리 흩날리는 움직임을 표현하는 것이 포인트입니다.



08 Photoshop으로 마무리하기

일러스트는 거의 완성되었습니다. 다만 전체적으로 색감이 엷은 느낌이 들어 마무리 보정 작업을 했습니다. 보정은 Adobe Photoshop에서 곡선과 레벨 기능을 사용하여 이상적인 색감으로 조정했습니다.

1 색 보정하기

보다 화사한 화면이 되도록 의식하면서 색채를 조정합니다. 우선 완성한 그림을 pds 형식으로 내보내고, Photoshop에서 불러들입니다. 보정 작업은 **[이미지]** 메뉴 아래에 있는 **[조정]** 항목의 기능(곡선, 활기, 레벨)을 사용했습니다. 뚜렷한 색감으로 조정하면 완성입니다.

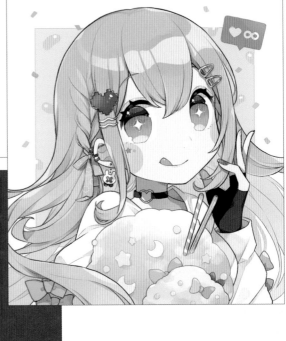

드래그해서 조절합니다.

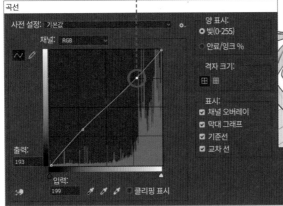

[곡선]의 선을 움직여서 콘트라스트를 강하게 조절합니다.

드래그해서 조절합니다

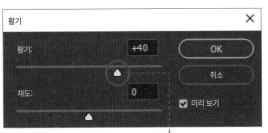

[활기]에서 채도가 낮은 색의 채도를 올립니다.

슬라이더를 좌우로 조절합니다.

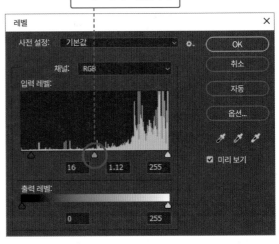

[레벨]에서 밝은 부분의 콘트라스트를 조정합니다.

106

[NAME]

쵸*

[PROFILE]

일러스트레이터. 팝 컬처를 적용한 컬러풀한 소녀 캐릭터를 그립니다. Vtuber 디자인, 빌리지 카드 협업, 의류 디자인 분야에서도 활동하고 있습니다. <ILLUSTRATION 2021>(쇼에이샤), <화가 100명 2022>(BNN) 작품 게재.

[CONTACT]

Twitter : @xx_Chon_xx Instagram : chon_mi105
Pixiv : https://www.pixiv.net/users/15158551

[작업 환경]

펜 태블릿 : Artist 13.3 Pro, SAI

[Q&A]

Q1 눈 표현에 있어서 가장 주의하는 점

인상을 깊게 남기면서도 가슴이 설레이는 디자인을 추구합니다. 무엇보다 제 자신이 즐겁게 그리는 것이 가장 중요하다고 생각해서, 사실적인 표현에 얽매이기보다 자유롭게 그리는 편입니다.
지금과 같은 눈동자로 표현하고 나서부터, 많은 분들이 제 이름을 기억해 주셨어요. 그렇기에 조금 독창성을 더해서 그리는 것도 중요하다고 느꼈습니다.

Q2 지금의 표현 방법에 다다르기까지

디자인 학교에서 배운 것들을 조금이라도 활용하고 싶었습니다. 사실적인 표현이나 깔끔한 일러스트보다, 디자인 요소가 들어간 컬러풀하고 발랄한 일러스트를 의식적으로 그리고 나서부터 지금과 같은 화풍이 되었습니다. 아직 시행착오를 거치고 있어요.

Q3 그림을 그리면서 가장 중요하게 여기는 것은

작품을 보시는 분이나 그림을 그리는 제 자신 모두 힐링할 수 있고 즐거운 기분이 드는 일러스트를 그리는 것.
픽시브나 인스타그램에서 일러스트를 나열했을 때, 색감이 통일되어 있을 것.
굿즈나 일러스트집 등 다른 매체에서도 손쉽게 사용할 수 있도록 사이즈는 조금 크게 그리는 것.

Q4 앞으로 도전하고 싶은 표현이나 작업

캐릭터 디자인이나 소설 표지를 그려보고 싶어요. 길을 걷는 도중에 어딘가에서 제 일러스트를 발견하게 되는 것이 꿈입니다.

Q5 독자 여러분에게 메시지

모든 분들이 자신만의 표현 방법으로 그리기를 바랍니다. 고정 관념에 얽매이지 않고 자유롭고 즐겁게 그림을 그렸으면 좋겠습니다.

콘페이토

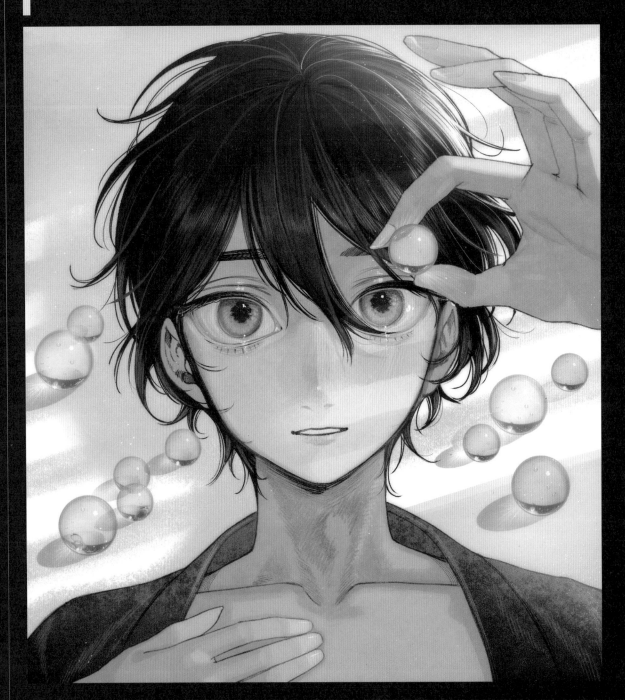

이번 예시의 주제는 빛 표현입니다. 특히 눈동자와 유리구슬에 반사되는 빛 표현에 주력했습니다. 그림자에 의한 입체감과 질감 표현에 집중하면서도 지나치게 구체적이지 않도록 묘사량을 조절했습니다. 다만 가장 보여주고 싶은 눈과 유리구슬은 시선을 사로잡을 수 있도록 꼼꼼하게 그렸습니다. 또한 눈과 유리구슬의 대비를 강조하기 위한 빛줄기 표현에도 부디 주목해 주시기 바랍니다.

01 구도를 정하고 밑그림 완성하기

우선 아이디어 스케치를 그리면서 주제와 구도를 정합니다. 이어서 밑그림, 선화, 밑칠 순서로 작업합니다. 아이디어 스케치를 바탕으로 밑그림을 그릴 때는 다시 한 번 시선을 모으고 싶은 아이템이나 부위를 살피고 수정하는 과정을 거치면서 작품의 전달력을 높입니다.

1 아이디어 스케치를 바탕으로 밑그림 그리기

구도, 배색, 주제를 대략적으로 정하면서 아이디어 스케치를 그립니다. 이번 예시는 누워서 유리구슬을 바라보는 캐릭터를 탑 앵글 구도에서 그리고자 합니다. 아이디어 스케치를 마쳤으면 시선을 모으고 싶은 부분을 염두에 두고 밑그림을 그립니다. 배색 계획을 포함해서 밑그림을 꼼꼼하게 그리면 이후 과정에서 방향을 잃지 않고 작업할 수 있습니다.

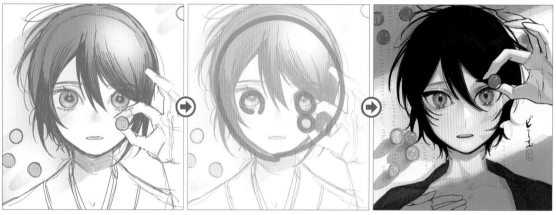

아이디어 스케치 시선을 모으고 싶은 부분 결정 밑그림

2 밑그림에서 선화 그리기

페인팅 툴에서 밑그림을 불러들이고 불투명도를 15%까지 낮춥니다. 이어서 신규 레이어를 만들고 밑그림을 바탕으로 선화를 그립니다. [브러시: 리얼G펜]을 [브러시 사이즈: 1.0] 정도로 설정해서, 얼굴 윤곽과 상반신의 선화를 그렸습니다. 또한 밑그림 과정에서 그리지 않았던 귀까지 더했습니다.

3 밑그림을 수정하고 선화 그리기

밑그림 과정에서 그린 머리카락에서 약간 위화감을 느꼈기에 수정합니다. 두상의 입체감과 머리카락의 흐름 표현에 주의하며 밑그림을 수정하고, 이를 바탕으로 다시

선화를 그립니다. 또한 정수리를 중심으로 머리카락의 흐름이 이루어지도록 가마를 그렸습니다.

4 손과 세부적인 선 그리기

손, 목 아래 그림자, 쇄골 등 세부적인 부분의 선을 그립니다. 손은 가능하면 실물 사진을 보면서 그립니다. 만약 참고할 만한 자료가 없다면, 3D 모델을 사용해서 그려보세요. 위화감이 들지 않는 손을 그릴 수 있으므로 추천합니다.

POINT

모든 선화는 기본으로 설치되어 있는 [리얼G펜]을 사용했습니다. 다만 부위에 따라 브러시 크기를 구분합니다. 머리카락 끝부분이나 목 아래 그림자처럼 가느다란 선으로 그려야 하는 부분은 0.1에서 0.7로 설정했고, 옷이나 윤곽선처럼 두꺼운 선으로 그려야 하는 부분은 0.8에서 2.0으로 설정했습니다.

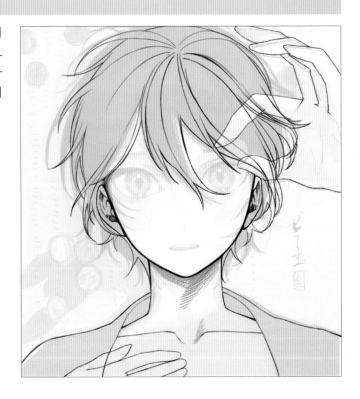

5 투명색 브러시를 사용해서 겹치는 선 지우기

손의 선화가 옷이나 머리카락과 겹치는 부분을 지웁니다. 우선 머리카락이나 옷 윤곽의 선화 레이어를 선택합니다. 이어서 레이어 팔레트에 있는 **[레이어 마스크 작성]** 을 클릭합니다. 마스크가 만들어지면, 브러시를 **[투명색]** 으로 설정하고 불필요한 선을 따라 그리면서 지웁니다.

투명색 선택

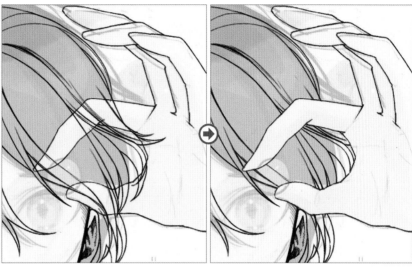

6 이목구비 선화 그리기

먼저 눈 주변부터 선화를 그립니다. 브러시는 계속해서 **[리얼G펜]**을 사용합니다. 윗눈썹은 먹칠하듯 색을 채워서 표현합니다. 그다음 아랫눈꺼풀에는 가느다란 선(브러시 크기는 0.5 정도)으로 눈꺼풀 안쪽의 분홍색 점막을 묘사해서, 아랫눈꺼풀과의 두께 차이로 입체감을 표현합니다. 눈구석과 애교 살에도 가느다란 선을 여러 겹 그립니다. 애교 살을 그리면 단숨에 귀여운 인상이 됩니다.

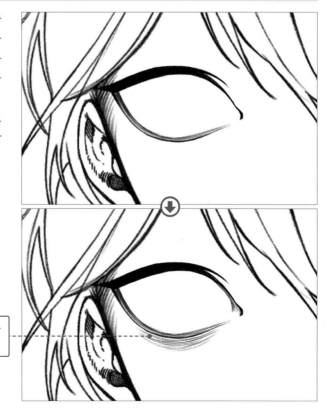

아랫눈꺼풀과 애교 살은 가느다란 선을 여러 겹으로 그립니다.

아랫눈썹은 아랫눈꺼풀의 윤곽을 따라 부챗살 모양으로 퍼지듯 짧은 선을 배치합니다. 윗눈꺼풀 부분에는 두 개의 선으로 눈썹 아래 움푹한 부분과 쌍꺼풀을 표현했습 니다. 눈동자는 이후 과정에서 구체적으로 그릴 예정이 므로 우선 윤곽선만 그려두었습니다.

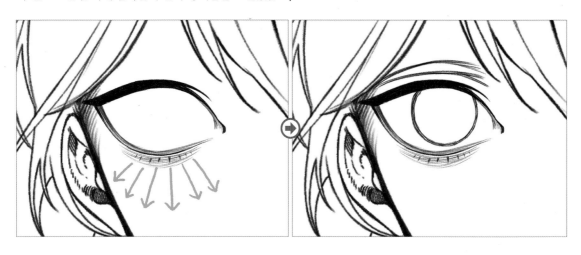

8 좌우반전해서 반대쪽 눈 그리기

반대쪽 눈을 그리기 전에, 앞서 그린 눈의 레이어를 전부 복제하고 결합해서 좌우 반전합니다. 이렇게 좌우 반전한 눈으로 위치를 정하고 참고하면서 반대쪽 눈의 선화를 그립니다.

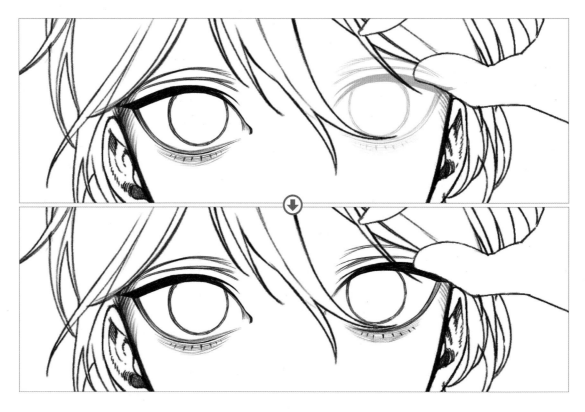

9 눈썹 가닥 방향에 주의하며 눈썹 그리기

우선 눈썹꼬리가 짙고 눈썹머리가 엷은 형태의 눈썹을 그립니다. 그 위에 눈썹이 자라난 방향을 따라 눈썹 가닥을 더합니다. 양쪽 눈썹을 그렸으면, 눈썹 레이어에 마스크를 만들고 손이나 머리카락과 겹치는 부분을 투명색 브러시로 따라 그리면서 지웁니다.

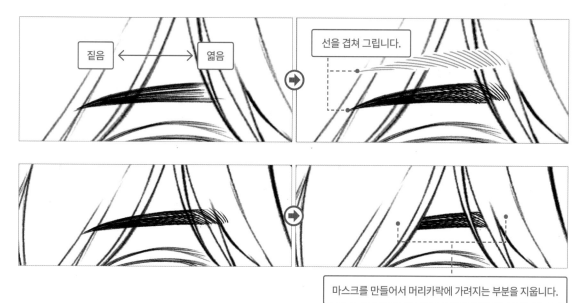

10 코와 입 그리기

얼굴 한가운데에 코의 기준선을 그려서 위치를 잡고, 이를 바탕으로 코와 콧날을 그립니다. 이어서 코의 위치를 염두에 두고 입까지 그립니다. 어색하다고 느끼는 부분이 있다면 바로 수정하면서 선화를 완성합니다.

POINT

얼굴 선화는 수시로 화면을 좌우반전하면서 균형을 살피며 그리는 것이 가장 중요합니다. 특히 이목구비는 실수하기 쉬운데, 레이어를 세세하게 나누어서 작업하면 언제라도 수정할 수 있으므로 편리합니다.

11 밑칠하고 머리카락에 그림자 그리기

피부, 손, 머리카락, 옷에 각각 바탕색을 밑칠합니다 ❶. 이어서 머리카락에 빛이 반사되는 부분의 러프 컬러를 만들고 ❷, 이를 바탕으로 머리카락을 세 단계로 나누어 채색하며 질감을 표현합니다 ❸.

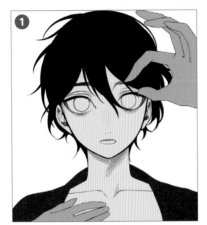

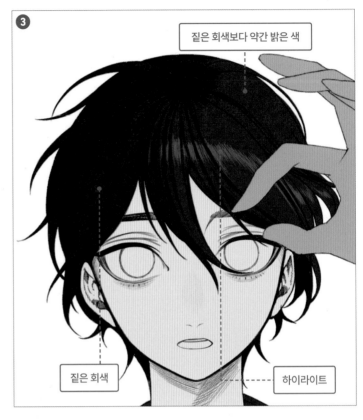

짙은 회색보다 약간 밝은 색

짙은 회색

하이라이트

12 피부에도 그림자 그리기

머리카락 밑칠 과정을 마치고, 이어서 피부에 탁한 베이지색으로 그림자를 그립니다. 눈썹 아래와 코의 그림자로 얼굴에 입체감을 표현합니다. 이어서 귀와 목 아래에 어두운 그림자를 그립니다. 그림자가 엷어지는 부분은 [흐리기] 도구를 사용해서 피부색과 어우러지도록 풀어줍니다.

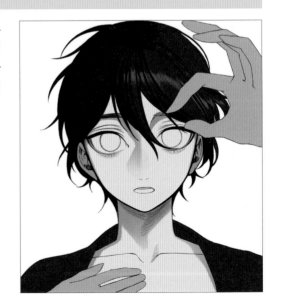

02 투명감이 느껴지는 눈동자 그리기

주요 모티프인 유리구슬과 쌍을 이루듯, 눈동자에 맑고 투명한 질감을 더합니다. 또한 눈꺼풀 안쪽의 점막까지 확실하게 묘사하여 보다 사실적이고 존재감이 있는 눈으로 표현합니다. 모든 부분은 세세하게 레이어를 나누어서 작업했습니다.

1 흰자와 동공 그리기

눈의 선화를 따라 흰자 부분에 연한 회색을 채색합니다. 점막은 브러시 크기를 가늘게 설정한 **[브러시: 리얼G펜]**으로 흰자의 가장자리에 핑크색으로 그립니다. 이어서 눈동자 부분을 엷은 녹색으로 채색하고 동공을 그립니다.

동공은 깔끔한 원형으로 그리지 않고, 여러 겹의 가느다란 선을 들쭉날쭉하게 겹쳐서 홍채의 투명한 질감을 표현합니다.

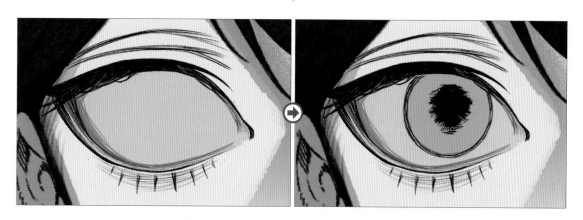

2 눈동자에 그림자 그리기

눈동자에 그림자를 그립니다. 그림자는 가장자리를 따라 그리면 입체감이 더욱 두드러집니다. 또한 전체 화면을 확인하면서 그림자마다 색, 브러시, 불투명도를 다르게 설정하여 디테일을 더합니다.

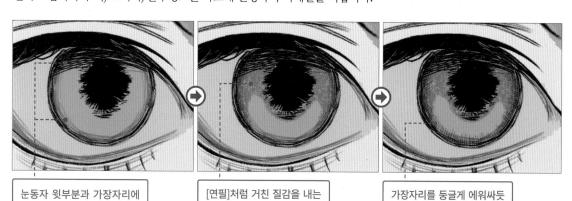

눈동자 윗부분과 가장자리에 가느다란 선을 겹칩니다.

[연필]처럼 거친 질감을 내는 브러시로 검은색을 칠하고 불투명도를 조절합니다.

가장자리를 둥글게 에워싸듯 방사형으로 선을 그립니다.

반사광과 하이라이트 그리기

[에어브러시: 스프레이]를 사용해서 눈동자의 바탕색보다 밝고 진한 녹색을 눈동자 왼쪽에 입혀서 반사광을 표현합니다. 이어서 동공 윗부분에는 하얀색으로 작은 원형의 하이라이트를 더합니다. 하이라이트는 동공 한가운데보다 윗부분에 배치하면 귀여운 인상이 되어서, 윗부분에 그릴 때가 많습니다.

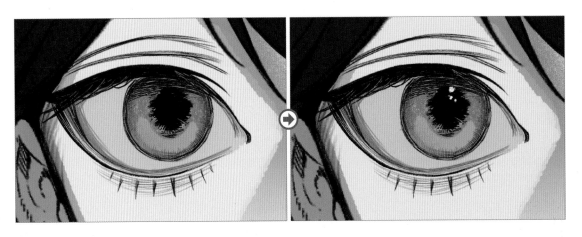

4 **갈색을 더해서 다채로운 눈으로 표현하기**

예시의 눈동자는 고양이의 눈동자를 참고하여 그렸기에, 동공 아래쪽에 갈색을 더했습니다. 한색 계통의 눈동자 바탕색에 난색 계통인 갈색이 더해지면서 더욱 귀여운 인상이 되었습니다.

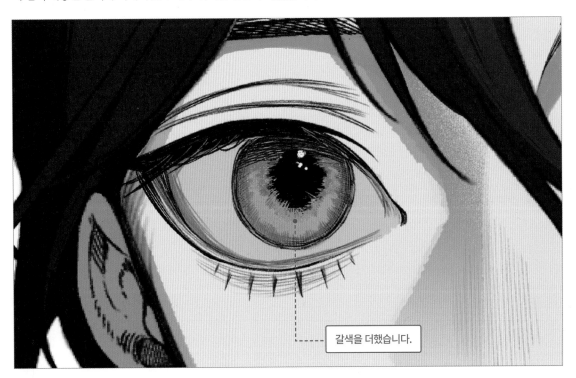

갈색을 더했습니다.

5 하이라이트로 눈에 입체감 더하기

각막의 광원이 반사되는 부분에 밝은 하늘색으로 하이라이트를 더합니다. 창틀이 반사되어 비치는 형태의 하이라이트로 인해서 눈이 더욱 둥그스름한 구체로 보이게

됩니다. 또한 눈동자 가장자리의 선화가 거칠어 보였기에, 깔끔하게 정리했습니다.

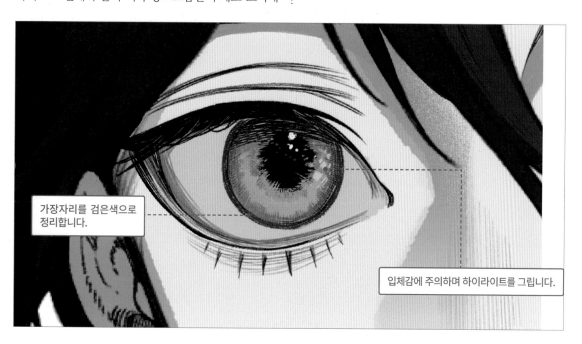

가장자리를 검은색으로 정리합니다.

입체감에 주의하며 하이라이트를 그립니다.

6 투명감 더하기

맑고 투명한 질감을 더하기 위해 눈동자 주변을 푸른색으로 감싸듯 채색합니다. 브러시는 [리얼 연필]을 사용해서 질감을 더해주었습니다. 예시에는 푸른색을 사용했지만 핑크색으로 그려도 귀여운 인상이 됩니다. 작업은 이

후 과정에서 수정하기 편하도록 별도의 레이어에서 하는 것이 좋습니다. 또한 눈동자 바탕색에 가까운 밝은 녹색으로 눈동자 아랫부분에 가볍게 선을 더해서 반사광을 표현했습니다.

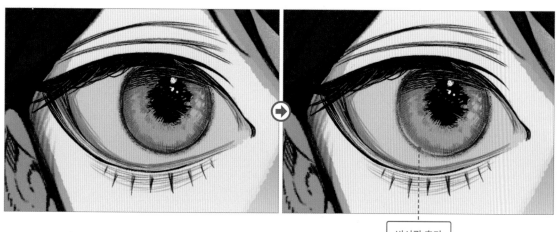

반사광 추가

7 홍채를 구체적으로 그리기

홍채에 베이지색으로 길고 짧은 선을 방사형으로 배치해서, 빛이 투과하는 듯한 분위기를 표현합니다. 그다음 눈의 가장자리에 위치한 점막도 채색해서 사실적인 질감을 강조합니다. 바깥쪽 점막은 어두운 톤의 빨간색 혹은 베이지색으로 그리면 피부와 자연스럽게 어우러집니다.

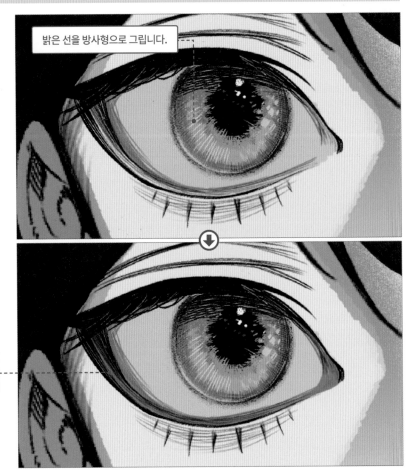

밝은 선을 방사형으로 그립니다.

점막은 어두운 베이지색으로 채색합니다.

8 애교 살 그리기

애교 살의 선화를 바탕으로 [브러시: 불투명 수채]를 사용하여 빨간색에 가까운 핑크색을 채색합니다. 눈물을 머금은 듯한 촉촉한 눈으로 표현하고 싶었기에 짙은 톤의 색을 사용했는데, 조금 지나치게 보일 수 있으므로 이후 과정에서 전체 균형을 살피며 수정합니다.

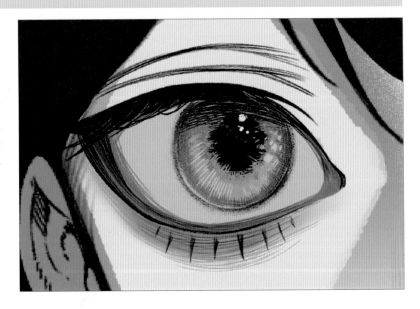

9 세부 조정하기

균형과 인상을 확인하면서 세부적으로 조정합니다. 우선 눈의 점막에 밝은 핑크색을 더해 혈색을 좋게 표현했습니다. 이는 눈의 선화 레이어 위에 신규 레이어를 만들고, 선화 위에 색을 입힌 것입니다. 다음으로 점막과 눈구석에 하얀색으로 작은 하이라이트를 그려서 반짝이는 효과를 냅니다.

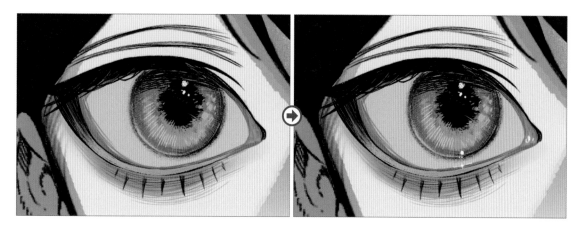

10 눈 완성

같은 방법으로 반대쪽 눈도 그리면 완성입니다! 이후 과정을 거치면서 자연히 어색하거나 부족하다고 느끼는 부분을 발견하게 됩니다. 따라서 거듭 말하지만 수정하기 편하도록 레이어는 세세하게 나누어서 작업하기를 추천합니다.

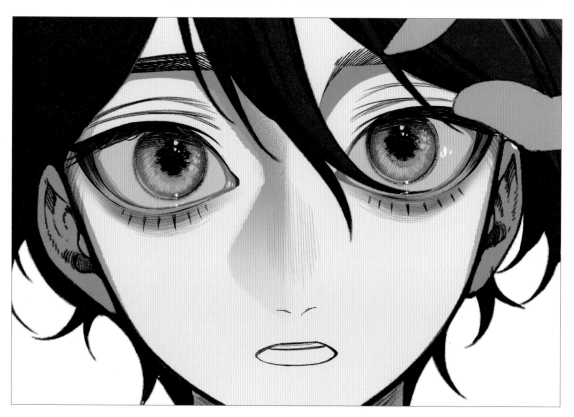

03 피부와 머리카락 디테일하게 그리기

눈을 더욱 투명하고 존재감 있게 표현하기 위해, 머리카락과 피부를 디테일하게 그리는 과정입니다. 머리카락은 밑그림 과정에서 대략적으로 그렸던 그림자를 참고하면서 다발감과 윤기를 표현합니다. 피부는 체온이 느껴지도록 표현하여 캐릭터에 생명력을 불어 넣습니다.

1 피부의 그림자 조정하기

피부의 그림자를 조정합니다. 눈언저리에 그림자를 추가했고, 앞머리에 가려서 생기는 어두운 그림자도 그렸습니다. 목 아래 그림자는 쇄골까지 넓혔습니다. 또한 선화 과정에서 입과 치아를 그렸지만, 치아 묘사는 생략했습니다.

2 머리카락에 움직임 더하기

굵기를 가늘게 설정한 [리얼G펜]으로 이리저리 뻗친 머리카락을 그리고, 어색한 부분은 조정합니다. 머리카락의 형태가 정해졌으면, 가마를 중심으로 머리카락의 흐름을 따라 갈색으로 그림자를 그립니다. [브러시: 연필]을 사용해서 선 하나하나 주의하며 그렸습니다.

3 하이라이트 더하기

검은색 머리카락에는 강한 하이라이트가 어우러지지 않을 우려가 있으므로, 단계적으로 색을 덧칠합니다. 우선 하이라이트를 표현하고 싶은 부분에 [브러시: 연필]로 하얀색을 입히고, 레이어 불투명도를 20%까지 낮춥니다. 그 위에 [브러시: 리얼G펜]을 사용해서 빛을 반사하는 머리카락을 한 가닥씩 신중하게 그립니다. 앞머리에도 두상의 입체감에 주의하면서 연한 하이라이트를 더해 머리카락의 윤기를 표현했습니다.

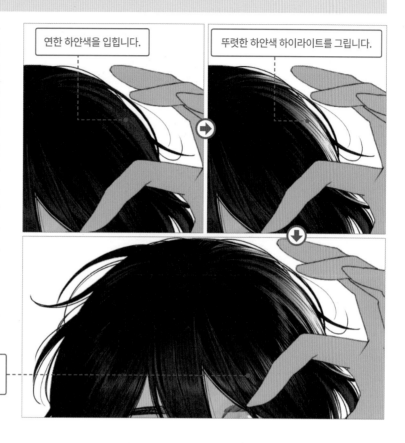

연한 하얀색을 입힙니다.

뚜렷한 하얀색 하이라이트를 그립니다.

두상의 입체감에 주의하며 하이라이트를 그립니다.

4 머리카락의 입체감 표현 더하기

입체감을 더욱 두드러지게 표현하기 위해, 가마에서 뻗쳐 나가는 머리카락을 갈색으로 그립니다. 또한 캐릭터를 향해서 오른쪽 부분은 빛을 직접 받는 곳이기에, 가느 다란 하얀색 선으로 빛을 반사하는 머리카락을 그렸습니다. 이 과정에서 그린 선은 모두 머리카락 위에 레이어를 만들고 작업했습니다.

5 애교 살과 아랫눈썹 조정하기

얼굴의 완성도를 높이기 위해 전체 균형을 살피다보니, 애교 살이 약간 짙어 보이는 느낌이 들었습니다. 따라서 피부와 어우러지도록 애교 살의 톤을 조정합니다. [브러시: 일본풍 번짐 펜]을 투명색으로 설정하고 농도를 70%까지 낮추어서 가볍게 닦아내듯 애교 살의 붉은 부분을 지웁니다. 또한 아랫눈썹이 지나치게 길어서 존재감이 강해 보였기에 짧게 고쳐 그렸습니다.

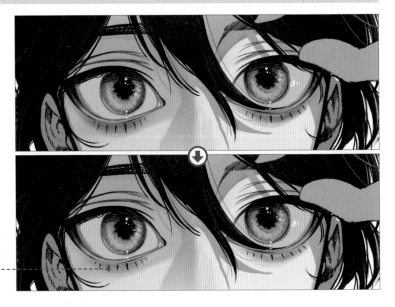

아랫눈썹 길이와 애교 살의 톤을 조정합니다.

6 피부에 체온 더하기

이후에 작업할 환경광에 의해서 반사되는 부분을 더욱 효과적으로 표현하기 위해 피부색을 약간 짙게 조정합니다. 피부를 채색한 레이어 위에 신규 레이어를 만들고 [브러시: 에어브러시(부드러움)]로 짙은 톤의 피부색을 입힙니다. 또한 쇄골 아래쪽까지 그림자를 넓혔습니다. 마지막으로 다시 [에어브러시(부드러움)]를 사용해 뺨, 코, 입에 핑크베이지색을 가볍게 입혀 혈색을 표현했습니다. 이로써 얼굴의 채색도 대체로 완성된 상태입니다.

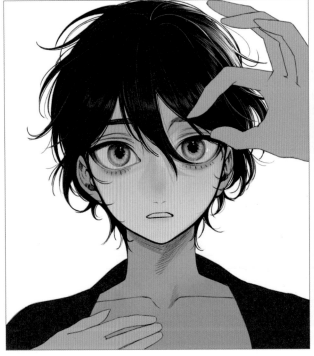

04 배경 그리기와 디테일 더하기

빛줄기가 쏟아져 들어오는 배경을 그립니다. 그다음 빛의 콘트라스트를 염두에 두고 명암을 조정합니다. 특히 시선을 모으고 싶은 눈동자는 주변을 의도적으로 어둡게 조정하여 하이라이트를 강조함으로써 입체감이 두드러지도록 표현했습니다.

1 빛과 그림자로 배경 그리기

배경은 단순하게 그리면서 '빛줄기가 쏟아져 들어오는 이미지'만 표현했습니다. 우선 브러시 크기를 크게 설정한 **[수채]** 혹은 **[연필]**을 사용해서, 회색으로 그림자에 해당되는 부분을 채색합니다. 이 그림자 위에 클리핑 레이어를 만들고, 오렌지색을 인혀서 빛줄기를 표현합니다.

2 눈이 더욱 두드러지도록 조정하기

맑고 투명한 질감으로 표현했던 눈을 어둡게 조정하여 하이라이트를 강조합니다. 흰자와 눈동자, 동공의 명도를 크게 낮추고 콘트라스트는 약간 낮추어서 눈이 어두워지도록 조정했습니다. 또한 아랫눈썹도 존재감이 두드러지지 않도록 선의 색을 검은색에서 적갈색으로 바꾸었습니다. 콧구멍 묘사도 선화에서 채색으로 수정했습니다.

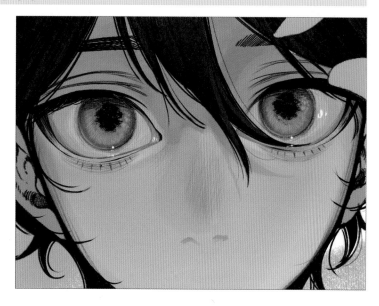

3 하이라이트 다시 그리기

눈의 입체감 표현에 주의하면서 동공의 하이라이트를 다시 그립니다. 앞선 과정에서 하이라이트를 여러 개 그렸는데, 하나로 정리하니 눈의 둥근 형태가 더욱 명확해 졌습니다.

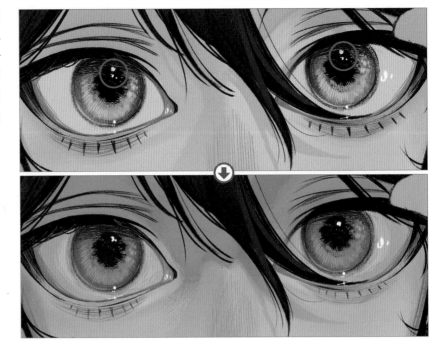

4 눈과 얼굴 윤곽 조정하기, 입 그리기

눈꼬리 가장자리의 검은색 선이 어색하게 느껴졌기에 피부색으로 바꾸고, 눈의 너비도 약간 넓혔습니다. 또한 약간 불룩한 오른쪽 얼굴 윤곽에 검은색 선을 더했습니다.

그다음 [브러시: 연필]을 사용해서 입과 목에 디테일을 더하면서 완성도를 높여갑니다.

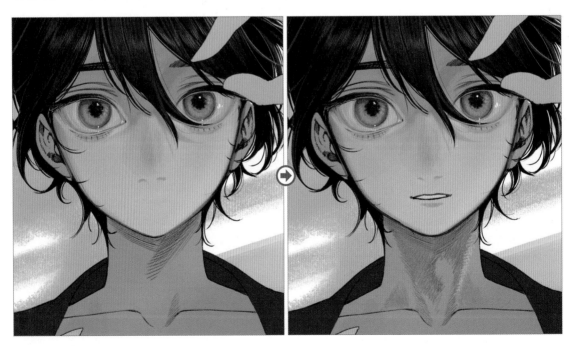

5 피부에 투명감 더하기, 반사광 표현하기

피부에 회색을 입히면 투명감이 더해집니다. 따라서 전체 균형을 살피면서 [에어브러시(부드러움)]로 회색을 얇게 입힙니다. 예시에는 턱, 이마, 목 주변을 가볍게 칠해 주었습니다. 다음으로 빛줄기의 반사광을 왼쪽 뺨에 그립니다. [투명수채2]를 사용해서 피부색을 입히고 레이어의 불투명도를 낮추면서 반사광을 표현합니다. 빛을 직접 받는 부분과 받지 않는 부분을 알 수 있도록 코를 기준으로 채색 범위를 나누었습니다.

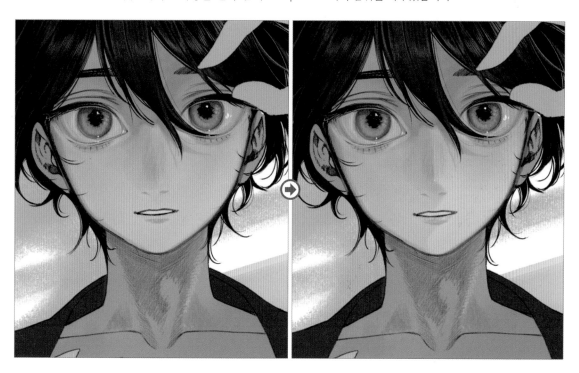

6 눈꺼풀에 하이라이트 그리기

윗눈꺼풀과 아랫눈꺼풀에 오렌지색이 섞인 피부색으로 하이라이트를 그려 윤기 있는 피부로 표현합니다. 또한 눈의 하이라이트와 눈꺼풀의 하이라이트를 직선상에 놓이도록 배치하면 눈이 더욱 입체적으로 보입니다.

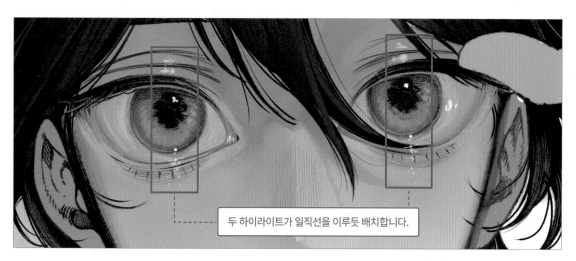

두 하이라이트가 일직선을 이루듯 배치합니다.

7 얼굴에 빛줄기 그리기

배경에 그린 빛줄기를 바탕으로 캐릭터의 얼굴에 비치는 빛줄기를 그립니다. 배경의 하얀 빛줄기가 연장된 형태로 캐릭터의 얼굴에 갈색으로 빛줄기의 선을 그리고, 레이어의 속성을 [더하기]로 설정해서 발광 효과를 냅니다.

브러시는 거친 질감을 표현하고 싶은 부분에는 [리얼 연필]을 사용했고, 그 외에는 [수채]로 그렸습니다. 마무리로 불투명도를 조절하면서 전체 균형을 잡습니다.

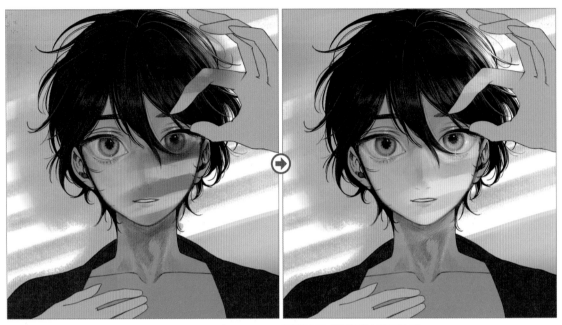

합성 모드는 [더하기]로 설정합니다.

8 유리구슬 밑그림 그리기

손에 들고 있는 유리구슬과 바닥에 놓인 유리구슬의 밑그림을 그립니다. 유리구슬은 위치를 옮기기 수월하도록, 하나하나 별도의 레이어에서 작업합니다.

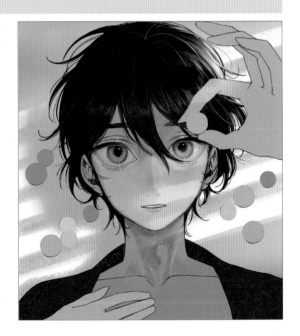

05 유리구슬 그리기

마지막 과정으로 주요 모티프인 유리구슬을 채색하고, 옷과 손에 디테일을 더해 일러스트를 완성합니다. 또한 빛을 반사하여 반짝거리는 유리구슬을 곳곳에 배치하여 화면 전체에 통일감을 높입니다.

1 유리구슬 그리기

[자] 도구를 사용해서 원형으로 유리구슬의 형태를 만들고, 연한 파란색으로 바탕색을 밑칠합니다. 여기에 지면과 주변의 색이 반사된 빛(예시에서는 연한 파란색과 피부색)을 그리고, 레이어의 불투명도를 낮춥니다❶. 이렇게 그린 유리구슬을 복제하고 [변형] 도구로 알맞은 크기로 변형시켜서 원하는 곳에 배치합니다. 이어서 주변 사물이 유리구슬에 반사되어 비치는 형태를 그립니다❷. 유리구슬 아랫부분에는 하얀색으로 강한 반사광을 그려서 빛의 반사를 표현하고, [브러시: G펜]을 사용해서 작은 기포를 그립니다. 광원의 위치에 주의하면서 작은 기포에도 하이라이트를 그리면 사실적인 분위기가 배가됩니다❸. 이후 전체 균형을 살피면서 화면 곳곳에 복제한 유리구슬을 배치하면 완성입니다❹. 복제한 유리구슬은 색, 크기, 주변 사물이 반사되어 비치는 형태를 미세하게 달리 묘사하면 더욱 좋습니다.

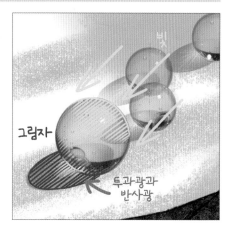

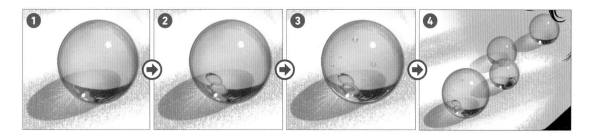

2 옷에 질감 더하기

옷에 질감을 표현하고 하이라이트를 그립니다. 검은색으로 바탕색을 밑칠한 옷의 레이어 위에 신규 레이어를 만들고 [리얼 연필]로 연한 회색을 입혀서 거친 질감을 더합니다. 이어서 옷깃 주변에도 회색을 입히고, 레이어의 불투명도를 조절하면서 음영을 표현합니다. 마지막으로 굵기를 가늘게 설정한 브러시로 옷깃에 바느질 자국과 하이라이트를 그립니다. 바느질 자국처럼 얇은 선으로 그려야 하는 부분에는 [브러시: G펜]을 사용했습니다.

3 손에 디테일 더하기

손의 주름과 음영을 채색으로 표현합니다. 빛
을 직접 받는 부분은 밝은 피부색으로 채색하
고, 빛을 받지 않는 부분을 향해 점점 어두워
지도록 그러데이션을 만듭니다. 손가락 마디
는 돌출되어 있으므로 가장 밝은 톤을 입혀서
손가락의 형태를 사실적으로 표현합니다. 또
한 빛이 투과되는 손가락 사이 부분을 채도와
명도를 높게 설정한 핑크색으로 채색하면 보
다 사실적인 분위기가 더해집니다. 유리구슬
을 쥐고 있는 손가락에는 유리구슬과 같은 녹
색을 사용해서 방사형으로 퍼지는 반사광을
그렸습니다.

빛을 직접 받는 귀는 선화의 색
을 빨간색으로 바꾸었습니다.

4 텍스처 적용하고 마치기

레이어를 결합했으면 마지막 가공 작업을 하고 모든 과
정을 마칩니다. 연한 회색 텍스처를 화면 전체에 적용하
고 불투명도를 낮추며 화면 전체의 채도를 조정합니다.
이어서 빛을 직접 받는 머리카락과 어깨에 하얀색을 가
볍게 입혀서 밝은 빛을 표현합니다. 합성 모드를 [발광 닷

지]로 설정한 레이어에서 얼굴과 손가락에도 아주 가볍
게 밝은 빛 표현을 더해주었습니다. 또한 신규 레이어를
[더하기(발광)]로 설정하고, 빛의 파편을 흩뿌리듯 그려서
반짝이는 효과를 더했습니다. 마지막으로 콘트라스트를
조정하면 완성입니다!

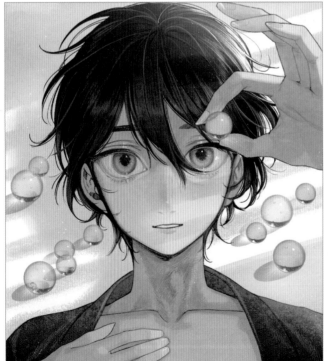

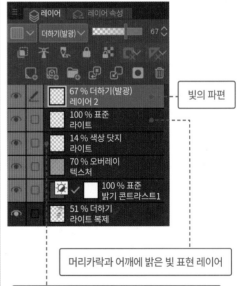

빛의 파편

머리카락과 어깨에 밝은 빛 표현 레이어

화면 오른쪽 위에 가볍게 입힌 밝은 빛(손과 얼굴)

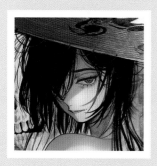

[NAME]

콘페이토

[PROFILE]
프리랜서 일러스트레이터. MV 일러스트와 Vtuber의 Live2D 일러스트 제작.

[CONTACT]
Twitter : @KONNPEITOU0_0 Instagram : konpeitou0_0
Pixiv : https://www.pixiv.net/users/37354724

[작업 환경]
펜 태블릿 : Wacom MobileStudio Pro 13, CLIP STUDIO PAINT

[Q&A]

Q1 눈 표현에 있어서 가장 주의하는 점

첫 번째로 자료를 확인하면서 그리는 것입니다. 사진을 보면서 그리면 보다 사실적으로 표현할 수 있고 그림에 설득력이 생깁니다. 특히 고양이 눈은 아주 예뻐서 자료로 추천합니다!
두 번째는 좌우 반전하면서 그리는 것입니다. 캔버스를 움직이면서 균형을 찾지 않으면 양쪽 눈이 비대칭이 되어버리거나 시선의 방향을 알 수 없는 그림이 되어버리기에 항상 주의하며 그립니다.

Q2 지금의 표현 방법에 다다르기까지

밝은 화면에서 입체감을 표현하기가 어려웠습니다. 때문에 빛이 깔끔하게 표현되어 있는 사진을 수집해서 참고하며 연습했습니다. 그 결과 표현의 범위가 넓어졌고, 예전보다 많은 분들에게 제 그림을 알릴 수 있게 되었습니다.

Q3 그림을 그리면서 가장 중요하게 여기는 것은

항상 염두에 두는 것은 위화감을 조금씩 지워나가는 것입니다. 한 장의 그림을 몇 번이고 처음부터 다시 그리고 수정을 거듭합니다. 다만 계속 그림을 그리다보면 위화감을 느끼지 못하기 때문에, 이따금 캔버스에서 벗어나 하루를 보냅니다. 그렇게 시간을 두고 그림을 보면 어색한 부분을 발견하게 됩니다.

Q4 앞으로 도전하고 싶은 표현이나 작업

도전하고 싶은 분야는 정말 많지만 특히 책 표지나 앨범 재킷 일러스트를 그려보고 싶습니다.

Q5 독자 여러분에게 메시지

작품을 감상해 주셔서 정말 감사드립니다!
눈 표현이 고민이신 분들에게 많은 도움이 되었으면 좋겠습니다!

SPIdeR.

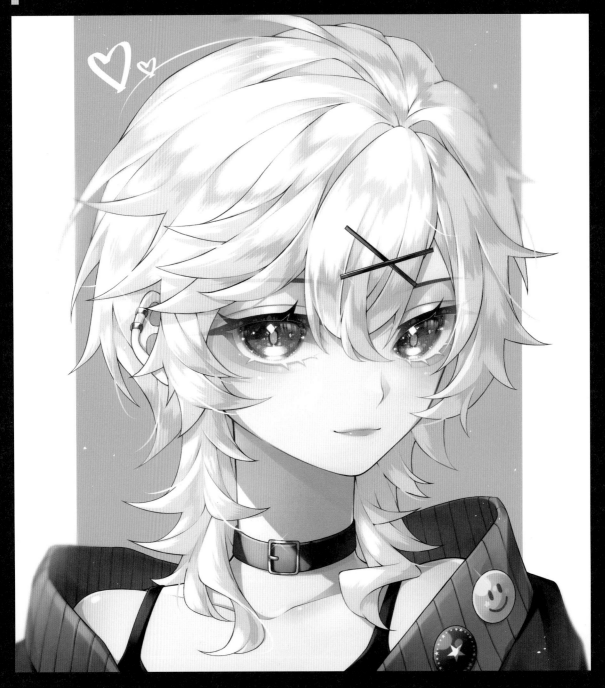

멋있으면서도 귀여운 분위기가 나타날 수 있도록 표현했습니다. 어슴푸레한 파란색 점퍼와 발랄한 이미지의 배지가 귀엽고, 은백색 울프컷 헤어스타일과 날카로운 눈초리는 멋있습니다. 특히 하얀 머리카락과 진홍색 눈동자는 강렬한 인상을 어필하기에 아주 좋은 조합이라고 생각합니다. 시선을 모으고 싶은 부분은 속눈썹과 피부가 비쳐 보이는 앞머리! 보는 순간 아름답다고 느끼셨다면 더할 나위가 없겠습니다.

01 러프 스케치를 바탕으로 선화 그리기

먼저 아날로그 환경에서 러프 스케치를 그리고, 이를 페인트 툴로 불러들여서 선화를 만듭니다. 밑그림 과정을 거치지 않고 바로 선화 과정에 들어가므로, 레이어의 불투명도를 조절하거나 불필요한 부분을 지우개 도구로 지우는 등 세심하게 조정하면서 선화를 완성합니다.

1 러프 스케치 그리기, 페인트 툴로 불러들이기

러프 스케치는 아날로그 환경에서 작업합니다. 우선 용지에 십자선을 그려 얼굴의 틀을 잡고, 균형을 살피면서 목과 어깨 순서로 그립니다. 눈은 동그라미로 위치를 잡고 나서 자세한 형태를 그리는 편입니다.

러프 스케치 과정을 마쳤으면 스캐너로 스캔하거나 카메라로 촬영해서 디지털 파일로 만들고, 이를 페인트 툴로 불러들여서 선화를 그릴 준비를 합니다.

2 러프 스케치를 참고하면서 선화 그리기

페인트 툴에서 러프 스케치의 불투명도를 50%로 낮춥니다. 그 위에 신규 레이어를 만들고 선화를 그립니다. 선화는 [브러시: G펜]을 사용하며, [브러시 크기: 3.0] 정도로 설정합니다. [G펜]은 긴 선을 그리기 편하고 뻣뻣하지 않아서 즐겨 사용하고 있습니다.

선화는 눈 주변(입 주변과 코를 포함)부터 그립니다. 러프 스케치를 바탕으로 전체 균형을 살피면서 가장 좋은 선을 찾습니다. 속눈썹과 눈썹은 윤곽선부터 그리고 채우기 도구로 빈틈없이 채웁니다. 또한 필요에 따라서 부분별로 레이어를 세세하게 나누어 작업합니다.

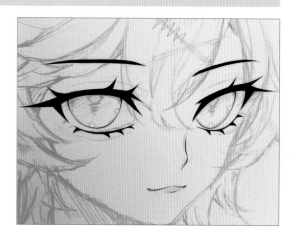

3 선화 조정하기

이목구비의 선화를 완성한 다음에는 가벼운 인상이 들도록 조정합니다. 눈동자를 아주 밝게 표현하고 싶었기에 **[지우개]** 도구를 사용해서, 빈틈없이 채운 윗눈썹을 가볍게 지웠습니다. 또한 쌍꺼풀과 애교 살은 각각 별도의 레이어로 나누어서 불투명도를 60%까지 낮춥니다. 이어서

[지우개(부드러움)] 도구로 쌍꺼풀과 애교 살의 양쪽 끝부분, 눈동자와 속눈썹, 눈썹과 코 끝, 입 가운데 부분을 부드럽게 지워서 선이 빼곡하게 그려졌던 이목구비를 보다 가볍게 표현합니다.

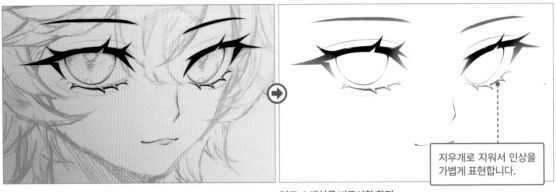

지우개로 지워서 인상을 가볍게 표현합니다.

러프 스케치를 비표시한 화면

4 선화 완성하기

눈의 선화 조정을 마쳤으면, 레이어를 결합하고 이름을 <선화 눈>으로 변경합니다. 이어서 신규 레이어를 만들고 이목구비 이외의 부분 선화를 그립니다. 이 레이어의 이름은 <선화 전체>로 정했습니다. 모든 선이 같은 굵기로 이어지면 리듬감이 느껴지지 않기 때문에 윤곽선은 두껍게 그리고 안쪽의 선은 얇게 그리면서 강약 조절을

더합니다.

마지막으로 눈의 선화(<선화 눈> 레이어)로 돌아와서, 머리카락에 가려지는 눈썹과 속눈썹 부분을 **[지우개(부드러움)]** 도구로 지워서 비쳐 보이도록 표현했습니다. 이로써 선화 과정을 마칩니다.

선화 레이어의 구조

눈과 눈 이외의 부분으로 나누었습니다.

02 바탕색 밑칠하기

본격적으로 채색하기에 앞서, 부분별로 레이어를 나누어 바탕색을 칠하는 밑칠 과정을 거칩니다. 밑칠은 선화를 그릴 때와 마찬가지로 '눈'과 '전체'로 폴더를 나누고, 폴더 안에서도 부분별로 레이어를 세세하게 나누어서 작업합니다.

1 레이어를 나누어서 밑칠하기

부분별로 폴더를 세분화하고 레이어를 정리하면서 바탕색을 밑칠합니다. 밑칠은 주로 **[브러시: 에어브러시(부드러움)]**를 사용합니다. 모든 부분에 바탕색을 밑칠했으면, 미처 칠해지지 않은 빈틈을 확인합니다. 하얀색이나 흐릿한 색을 사용한 부분이나, 선화와 선화 사이에는 빈틈이 생기기 쉬우므로 윤곽선 안쪽을 단색으로 채운 '실루엣' 레이어를 만들어서 확인합니다. '실루엣' 레이어는 <눈> 폴더와 <전체> 폴더를 표시하고, **[레이어]** 메뉴에서 **[표시 레이어의 복사본 결합]**을 선택해서 만듭니다. 또한 머리카락은 두상 부분과 목덜미 부분으로 레이어를 나누어서 작업했습니다. 이는 목덜미 부분의 머리카락에 투명감을 표현하거나 반사광을 그릴 때, 두상 부분의 머리카락에 영향을 끼치지 않기 위함입니다. 이처럼 레이어를 나누어서 작업하면 삐져나온 부분을 지우개로 지우지 않아도 되기에 수월하게 작업할 수 있습니다.

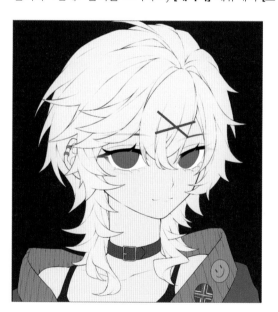

> 빈틈을 확인하기 위한
> 실루엣 레이어

이후 조정 작업이 수월하도록 폴더를 세분화해서 관리합니다.

POINT

피부에 바탕색을 밑칠할 때는 <눈> 폴더를 비표시하고 작업하세요. 빈틈없이 깔끔하게 밑칠할 수 있습니다(이 것이 눈 레이어를 별도로 나누어 관리하는 이유입니다!)

> 눈 레이어 비표시

> 피부는 확인하기 좋은 짙은 색을 먼저 칠하고, [투명 픽셀 잠금]한 다음에 밑칠합니다.

03 눈동자와 피부 채색하기

바탕색 밑칠을 마쳤으면 이어서 눈과 피부를 채색합니다. 눈은 둥근 구체 형태라는 점에 주의하면서 하이라이트를 흩뿌리듯 그려 반짝이는 눈동자로 연출합니다. 피부는 혈색을 입히고 하이라이트를 그려 윤기를 표현하는 것이 포인트입니다.

1 흰자에 그림자 그리기

흰자의 바탕색 레이어 위에 신규 레이어를 만들고 [아래 레이어에서 클리핑]으로 클리핑합니다. 이후 과정에서도 신규 레이어를 만들면 클리핑하고 채색합니다. 브러시는 [수채: 불투명수채2]를 사용합니다. 검은색이 섞인 빨간색으로 흰자에 그림자를 그리고, 불투명도를 70%까지 낮춥니다. 그다음 앞서 그린 검붉은 그림자가 가장자리만 보일 정도로 연한 파란색(하늘색)으로 그림자를 덧그립니다. 이 레이어는 불투명도를 30%로 설정합니다. 이로써 흰자에 생긴 그림자는 완성입니다.

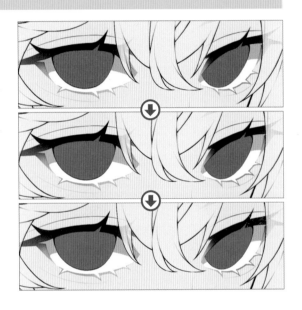

2 눈동자에 그림자 그리기

이번에는 눈동자의 바탕색 레이어 위에 신규 레이어를 만듭니다. 브러시는 [수채: 불투명수채2]를 사용해서, 흰자에 그린 그림자와 이어지는 형태가 되도록 짙은 빨간색으로 그림자를 그립니다.

눈동자에 그림자를 그린 레이어 위에 다시 신규 레이어를 만듭니다. 광원이 화면 오른쪽에 있다는 점에 주의하면서, 광원의 반대편에 있는 눈동자 끝부분에 어두운 빨간색을 가볍게 입혀 그러데이션을 만듭니다.

눈동자 그림자

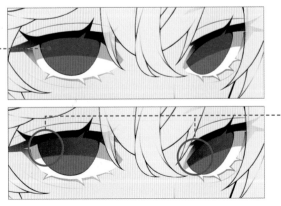

그러데이션

3 눈동자 테두리 그리기, 동공 그리기

신규 레이어를 추가하고 앞서 그러데이션에 사용한 빨간색보다 어두운(검은색이 섞인) 색으로 눈동자에 테두리를 두릅니다. 이어서 [지우개(부드러움)] 도구로 테두리의 아랫부분을 부드럽게 지웁니다.

다시 레이어를 추가하고 보다 검은색에 가까운 빨간색으로 눈동자의 테두리를 따라 그리면서 그러데이션을 만듭니다. 또한 시선 방향에 주의하면서 같은 색으로 동공까지 그립니다.

눈동자 테두리 색

아랫부분은 [지우개]로 부드럽게 지웁니다.

보다 어두운 색을 입혀서 그러데이션을 만들고 같은 색으로 동공을 그립니다.

4 홍채 그리기

신규 레이어에서 [브러시: G펜]을 [브러시 크기: 5.0]으로 설정해서 홍채를 그립니다. 동공을 둘러싸듯 방사형으로 배치하되, 선은 들쭉날쭉하고 드문드문 배치하는 것이 좋습니다. 이후 [지우개(부드러움)] 도구를 사용해서 아래에서 위로 부드럽게 지워주었습니다. 홍채를 더하고 보니, 눈동자의 그림자가 다소 연한 인상이 들어 조정했습니다. [합성 모드: 곱하기]로 설정한 레이어를 추가하고 [브러시: 에어브러시(부드러움)]로 그림자의 왼쪽 윗부분에 짙은 톤의 빨간색을 가볍게 입혀 그림자를 더욱 짙게 표현했습니다.

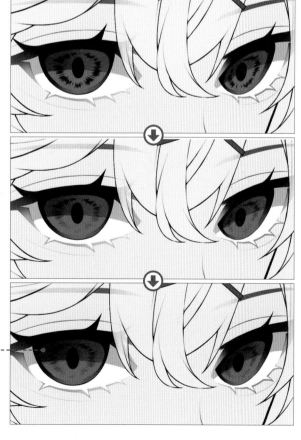

5 눈동자 질감 더하기

신규 레이어를 만들고 [합성 모드: 발광 닷지]로 설정합니다. 무료로 다운로드 받을 수
있는 [자작 흩뿌리기] 브러시로 연한 핑크색을 눈동자 전체에 입혀서 약간 거친 질감을
표현합니다. 레이어의 불투명도는 40%까지 낮추었습니다.

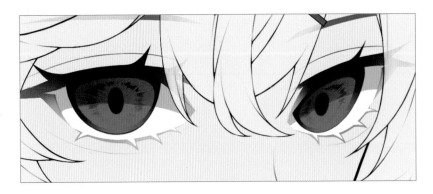

6 하이라이트 그리기

눈동자에 디테일을 더합니다. 앞서 [자작 흩뿌리기] 브러
시로 질감을 표현한 레이어 아래에 신규 레이어를 만듭
니다. [합성 모드: 더하기(발광)]로 설정하고, [브러시: 불투
명수채2]로 브러시 크기를 조절하면서 아래 그림처럼 연
한 핑크색으로 하이라이트를 그립니다. 눈동자의 테두
리가 가려지지 않도록 주의하면서 조심스럽게 그려 넣습
니다.

그다음 [자작 흩뿌리기] 레이어 위에 신규 레이어를 만들
고 [합성 모드: 더하기(발광)]로 설정합니다. 앞서 그린 하
이라이트와 같은 색으로 동공 안쪽과 주변에 원형과 삼
각형으로 하이라이트를 그립니다. 브러시는 [둥근 펜]을
사용했습니다. 동공 안쪽은 불투명도를 70%, 동공 주변
은 불투명도를 50%로 설정해서 하이라이트가 지나치게
두드러지지 않도록 풀어주었습니다.

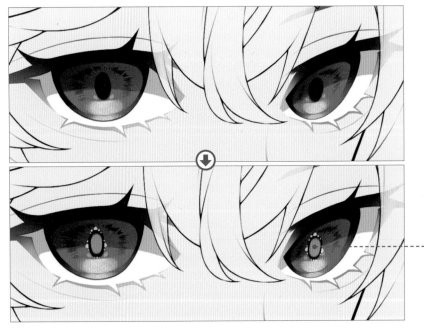

7 눈동자에 질감을 추가하여 더욱 인상적으로 표현하기

신규 레이어를 만들고 [합성 모드: 더하기(발광)]로 설정합니다. [브러시: 에어브러시(물보라)]를 선택한 다음, 앞서 사용한 것과 같은 연한 핑크색을 눈동자 전체에 흩뿌리고 불투명도를 50%까지 낮춥니다. 눈동자의 깊은 곳에서도 거친 질감이 느껴지며 눈이 더욱 인상적으로 보입니다.

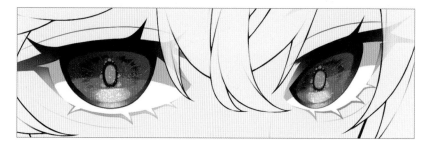

8 눈동자에 파란색 그림자 그리기

신규 레이어를 만들고 레이어 속성은 변경하지 않습니다. 눈동자 왼쪽 윗부분에 짙은 파란색을 입혀 그림자를 더합니다. 이어서 [지우개(부드러움)] 도구로 파란색 그림자의 오른쪽을 부드럽게 지우면서 그러데이션을 만듭니다. 마무리로 주변과 어우러지도록 불투명도를 60%까지 낮춥니다.

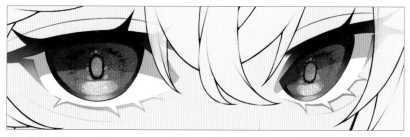

위 그림은 파란색 그림자를 확인하기 수월하도록 불투명도를 낮추기 전의 상태입니다.

9 눈동자의 입체감을 강조하는 하이라이트 더하기

레이어를 추가하고 [합성 모드: 더하기(발광)]로 변경합니다. 이어서 [브러시: 둥근 펜]으로 눈동자의 오른쪽 위에 연한 핑크색의 장방형 하이라이트를 그려 넣습니다. 각

막의 존재감을 표현하듯, 둥그스름한 눈의 형태에 주의하면서 하이라이트를 그리면 눈동자의 입체감이 더욱 강조됩니다.

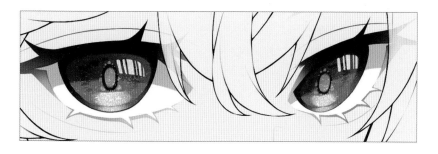

10 하이라이트에 흐리기 적용하기

하이라이트 레이어의 불투명도를 66%
까지 낮춥니다. 이어서 **[지우개(부드러
움)]** 도구로 하이라이트의 아랫부분을
흐릿하게 지워 그러데이션을 만듭니
다. 마지막으로 **[필터]** 메뉴에서 **[흐리
기]** 아래에 있는 **[가우시안 흐리기]**를 선
택하고, **[흐리기 범위: 3.50]**으로 설정하
여 하이라이트에 흐리기 효과를 적용
합니다.

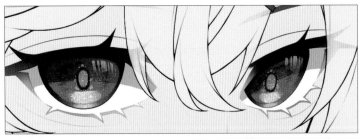

11 다양한 형태의 하이라이트로 반짝임 효과 표현하기

레이어를 추가하고 **[합성 모드: 더하기
(발광)]**로 설정합니다. **[브러시: 둥근 펜]**
을 선택하고 하얀색을 사용해서 눈동
자 윗부분에 다이아몬드 모양이나 장
방형으로 하이라이트를 그립니다. 이
어서 균형을 살펴면서 **[지우개(딱딱함)]**
도구로 형태를 정리합니다.

다시 **[합성 모드: 더하기(발광)]**로 설정
한 레이어를 추가합니다. 눈동자 가장
자리에 하얀색으로 물결 모양의 테두
리를 그립니다. 이번에는 **[지우개(부드
러움)]** 도구를 사용해, 눈동자 아랫부분
부터 부드럽게 지우면서 그러데이션을
만듭니다. 마무리로 레이어의 불투명
도를 30%로 설정하면 하얀색 물결 모
양의 테두리가 흐릿해지면서 눈동자와
어우러집니다.

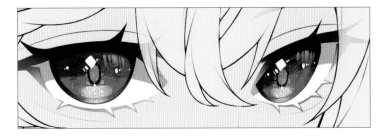

하이라이트를 한가운데나 가장자리에 그리고 불투명도를 조절합니다.

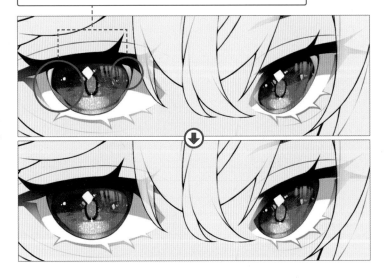

12 연한 핑크색을 입혀서 하이라이트를 더욱 밝게 강조하기

[합성 모드: 더하기(발광)] 레이어를 추가하고 **[브러시: 둥근 펜]**을 사용해서, 눈동자와 눈동자 테두리 안쪽에 작은 원형 하이라이트를 더합니다. 이 하이라이트는 어렴풋이 빛나는 정도로 표현하기 위해 불투명도를 31%로 낮추었습니다.

이 하이라이트 위에 **[합성 모드: 더하기(발광)]**로 설정한 레이어를 만듭니다. 이번에는 **[브러시: 에어브러시(부드러움)]**를 사용해서 밝게 표현하고 싶은 하이라이트 위에 연한 핑크색을 입혀 더욱 강한 빛을 내도록 표현합니다. 마무리로 불투명도를 63%로 낮추면 눈동자의 하이라이트는 완성입니다!

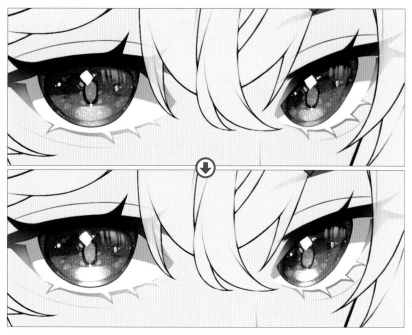

커다란 하이라이트 위에 **[더하기(발광)]** 레이어를 만들고 색을 입히면 아주 밝아집니다.

13 윗눈썹 선화의 색 조정하기

<선화 눈> 레이어 위에 신규 레이어를 만듭니다. 윗눈썹의 양쪽 끝부분과 아랫눈썹에 빨간색을 입힙니다(눈썹까지 약간 빨갛게 되어버렸지만 그대로 두었습니다). 다시 신규 레이어를 추가하고, 윗눈썹 왼쪽 윗부분에 파란색을 입힙니다. 불투명도는 70%로 낮추었습니다.

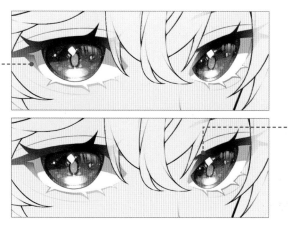

윗눈썹 양쪽 끝부분과 아랫눈썹

윗눈썹 왼쪽 윗부분

14 속눈썹에 빛 조각 더하기

세세한 조정 작업을 계속합니다. 우선 신규 레이어를 추가하고 **[합성 모드: 더하기(발광)]**로 설정합니다. **[브러시: 둥근 펜]**으로 윗눈썹 안쪽에 핑크색이나 연한 파란색으로 빛의 조각을 그려 넣습니다. 불투명도는 30%로 낮추어서 어슴푸레하게 어우러지도록 표현합니다. 그다음 표준

레이어를 추가하고 **[브러시: 둥근 펜]**으로 눈동자 아랫부분의 테두리 선화에 위화감이 들지 않을 정도로 핑크색을 입힙니다. 또한 아랫눈썹에도 작게 빛의 조각을 더했습니다.

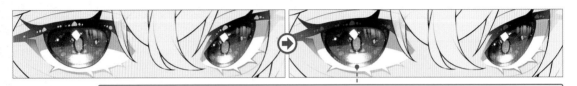

눈동자 아랫부분의 선화를 핑크색으로 조정했습니다. 아랫눈썹에도 빛의 조각을 그려 넣고 불투명도를 조절합니다.

15 덧칠하며 깊이감 표현하기

속눈썹 그림자와 눈동자 테두리에 여러 색을 겹쳐 입히면서 깊이감을 나타내고 더욱 강렬한 눈빛을 표현합니다. 우선 흰자를 채색한 <흰자> 폴더 위에 신규 레이어를 만들고 **[합성 모드: 곱하기]**로 설정합니다. 눈동자를 채색한 빨간색과 가까운 색을 선택해서, 흰자에 드리운 속눈썹의 그림자 부분에 부드럽게 색을 입혀 깊이감을 나타냅니다. 마무리로 불투명도는 45%로 낮춥니다.

그다음 표준 레이어를 추가하고 **[브러시: 불투명수채2]**를 사용해서 눈동자 가장자리의 바깥쪽에 테두리를 더합니다. 테두리 윗부분은 어두운 톤의 빨간색을 사용하고 아

래로 내려갈수록 연한 핑크색으로 그렸습니다. 또한 테두리 끝부분은 파란색을 아주 가볍게 입혔습니다. 정리하면 파란색→어두운 빨간색→연한 핑크색으로 변화하는 그러데이션을 만들듯 채색한 것입니다. 파란색 부분은 흰자까지 아주 약간만 삐져나오도록 채색하면 눈이 촉촉하게 보입니다.

마지막으로 불투명도를 80%로 낮춥니다. 이어서 눈동자 가장자리의 바깥쪽 테두리를 그린 레이어를 선택한 상태에서 **[가우시안 흐리기]**를 적용합니다. **[흐리기 범위: 7.85]**로 설정해서 눈을 더욱 촉촉하게 연출합니다.

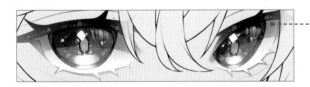

속눈썹 그림자에 빨간색을 입혀서 깊이감을 나타냅니다.

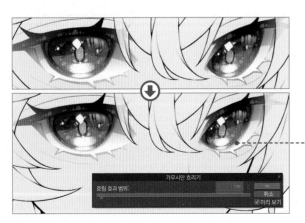

눈동자 테두리에 흐리기 필터를 적용해서 눈을 촉촉하게 연출합니다.

100 % 표준
레이어 29

100 % 표준
선화 눈

100 % 표준
눈동자

45 % 표준
레이어 33

100 % 표준
흰자

100 % 표준
전체

16 작은 하이라이트 추가하기

<눈> 폴더 안에서 가장 위에 신규 레이어를 만들고 눈의 입체감을 표현하기 위한 하이라이트를 그립니다. 이어서 불투명도를 40%로 낮추고, [지우개(부드러움)] 도구로 하이라이트의 아랫부분을 흐릿하게 지웁니다. 여기에 [가우시안 흐리기]까지 적용해서 하이라이트 전체를 흐리게 표현합니다. 다음으로 신규 레이어를 만들고 [합성 모드: 더하기(발광)]로 설정합니다. 이번에는 [브러시: 둥근 펜]으로 작은 점 형태의 하이라이트를 그려서 반짝임 효과를 냅니다.

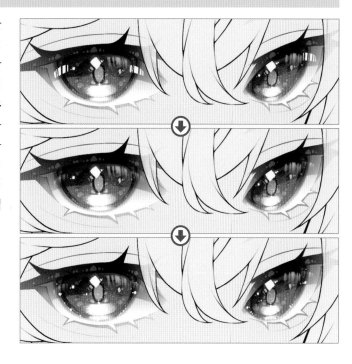

17 눈동자 조정 마무리하기, 속눈썹 경계 그리기

<눈> 폴더 위에 신규 레이어를 만들고 클리핑합니다. 레이어 속성을 [합성 모드: 비교(밝음)]로 설정하고, [브러시: 에어브러시(부드러움)]로 눈 전체에 흐릿한 파란색을 입힙니다. 이어서 불투명도를 50%까지 낮추면 눈동자가 더욱 맑아진 인상이 됩니다.

그다음 [합성 모드: 더하기(발광)]로 설정한 레이어를 추가합니다. [브러시: G펜]을 사용해서 윗눈썹 가장자리 아래쪽에 눈동자와의 경계가 명확하도록 또렷한 선을 그립니다. 이어서 불투명도를 72%까지 낮추고 전체 균형을 살핍니다. 이로써 눈은 완성입니다!

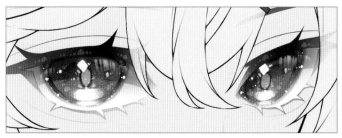

	50 % 비교(밝음) 레이어 36
>	100 % 표준 눈
>	100 % 표준 전체
	100 % 표준 실루엣
	100 % 표준 레이어 9

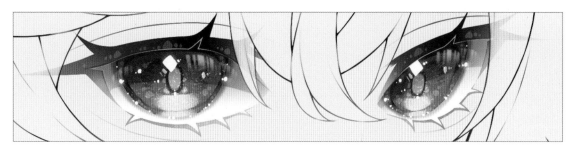

18 혈색 표현하기, 그림자 더하기

우선 <피부> 폴더에서 표준 레이어를 만들고 피부의 바탕색 레이어를 클리핑합니다. 이어서 [브러시: 에어브러시(부드러움)]로 눈 아래 애교 살, 귀 윗부분, 쇄골에 연한 핑크색을 가볍게 입혀 혈색을 표현합니다. 불투명도는 70%까지 낮추었습니다.

그다음 [둥근 펜] 혹은 [G펜]으로 머리카락, 옷, 눈썹 아래, 귀 내부, 목, 쇄골에 어두운 핑크색으로 그림자를 그립니다. 특히 어두운 부분인 귀 내부, 목, 애교 살에는 [곱하기]로 설정한 레이어에서 짙은 빨간색을 입혀 더욱 어둡게 표현하고 불투명도를 조절했습니다.

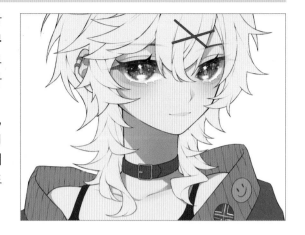

19 눈맵시 강조하기, 흰자 조정하기

신규 레이어를 만들고 [합성 모드: 곱하기]로 설정합니다. [브러시: 불투명수채2]를 선택하고 약간 짙은 핑크색을 눈 주변에 입혀서 눈맵시를 강조합니다. 입술과 어깨의 그림자 부분에도 빨간색을 가볍게 올려 혈색을 표현했습니다.

눈이 주변과 어우러지지 못하는 느낌이 들어서 흰자의 색을 조정했습니다. 흰자를 채색한 <흰자> 폴더 가장 아래에 신규 레이어를 만들고 [투명 픽셀 잠금]을 활성화합니다. 이어서 흰자에 피부와 비슷한 색을 입혔습니다.

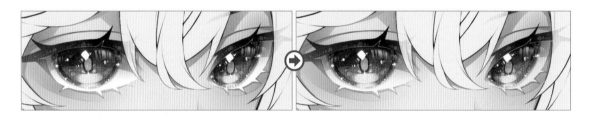

20 하이라이트로 윤기 있는 피부 표현하기

[합성 모드: 더하기(발광)]로 설정한 레이어를 만듭니다. 빛을 직접 받는 부분(왼쪽 얼굴, 목, 왼쪽 어깨)에 [브러시: 에어브러시(부드러움)]로 연한 핑크색을 가볍게 입혀 보다 밝게 표현하면서 입체감도 더합니다. 다음으로 다시 [더하기(발광)] 레이어를 추가하고, [브러시: 불투명수채2]를 사용해서 눈꺼풀 윗부분과 눈 주변, 뺨 부분과 코, 어깨에 연한 피부색으로 하이라이트를 그립니다. 하이라이트가 지나치게 두드러지지 않고 피부와 어우러지도록 불투명도는 4%로 낮추었습니다. 마지막으로 표준 레이어를 추가해서 입술에 핑크색을 입히고, [더하기(발광)] 레이어를 추가해서 아랫입술에 작은 점 형태의 하이라이트를 그려 마치 립글로스를 바른 듯한 표현을 더했습니다.

입술을 확대한 그림

04 옷과 액세서리에 입체감 더하기

옷과 액세서리에도 그림자와 하이라이트를 그려 입체감을 더합니다. 채색하는 방법(순서)은 크게 다르지 않기에 생략하고 설명하겠습니다. 그림자와 하이라이트는 '광원의 위치'에 주의하면서 그리는 것이 중요한 포인트입니다.

1 바탕색에 그림자와 광택 그리기

옷과 액세서리의 바탕색 위에 그림자, 반사광, 하이라이트를 그립니다. 채색 방법은 비슷하므로 자세한 설명은 생략하겠습니다. 기본적인 채색 방법은 아래와 같습니다.

● 바탕색 레이어 위에 **[합성 모드: 곱하기]**로 설정한 레이어를 추가하고 클리핑합니다. 광원의 위치와 인체의 굴곡에 주의하면서 그림자를 그리고 불투명도를 조절합니다.

● **[곱하기]**로 설정한 레이어를 추가합니다. 앞서 그림자를 그린 것과 같은 색으로, 보다 뚜렷하게 표현하고 싶은 그림자 부분에 색을 입혀 더욱 어두운 그림자를 만듭니다.

● 피부와 가까운 부분 또는 빛을 직접 받는 부분에 반사광을 그립니다. 표준 레이어를 만들고 **[브러시: 에어브러시(부드러움)]**로 피부색 또는 배경색을 부드럽게 입힌 다음 불투명도를 조절합니다.

● 광원의 위치에 주의하면서 하이라이트를 그립니다. **[합성 모드: 더하기(발광)]**로 설정한 레이어에 밝은 색을 입혀서 윤기를 표현합니다. 그다음 전체 균형을 살피면서 불투명도를 조절합니다.

위 과정을 거치면서 옷과 와펜, 목에 착용한 초커, 피어스, 머리끈을 그렸습니다.

옷깃 안쪽에 피부의 반사광을 그리는 것이 포인트입니다. 또한 하이라이트는 옷깃 윗부분 외에도 세로선에 그리면 입체감을 연출할 수 있습니다.

와펜은 디자인을 새로 그리고, 하이라이트도 둥그스름한 형태를 의식하며 그렸습니다.

귀걸이에도 가볍게 핑크색을 입혀서 귀의 반사광을 더했습니다. 또한 하이라이트는 **[더하기(발광)]** 레이어에서 피부색을 사용해서 그렸습니다. 초커는 피부의 반사광 외에도 재킷의 파란색 반사광을 양쪽 끝부분에 가볍게 더했습니다.

머리핀에는 하이라이트와 머리카락의 반사광을 그렸습니다. 이마에 닿는 부분은 핑크색으로 피부의 반사광을 그렸습니다.

05 다발감이 있고 윤기가 흐르는 머리카락 그리기

마지막으로 머리카락을 채색합니다. 머리카락을 은발로 정했기에, 최대한 윤기가 흐르는 머리카락으로 표현하기 위한 방법을 모색했습니다. 또한 앞머리 부분은 피부와 눈동자가 비쳐 보이도록 반사광의 색감을 조정하면서 하늘하늘한 느낌을 표현했습니다.

1 음영으로 윤기 표현하기

<머리카락>의 바탕색 레이어 위에 신규 레이어를 만듭니다. [브러시: G펜]으로 머리카락에 짙은 색으로 음영을 그려서 윤기를 표현합니다. 음영은 하이라이트의 위치를 고려하면서, 머리카락의 흐름을 따라 세세하게 그렸습니다. 또한 목덜미 부분은 [표준] 레이어에서, 두상 부분은 하이라이트가 두드러지도록 [곱하기] 레이어에서 그렸습니다. 불투명도는 두 레이어 모두 35%로 설정했습니다 ❶. 다음으로 윤기 표현을 강조합니다. [합성 모드: 곱하기] 레이어를 만든 다음 앞서 음영을 그린 부분에 다시 한 번 같은 색을 입힙니다 ❷. 이처럼 같은 색을 덧칠하면 어두운 부분을 더욱 깊이감 있게 표현할 수 있습니다. 불투명도도 동일하게 35%로 설정했습니다.

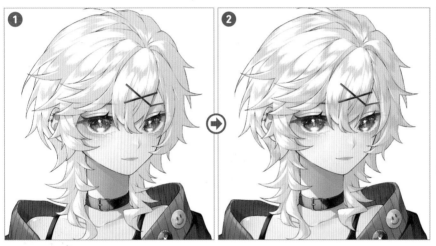

2 반사광으로 눈동자가 비쳐 보이도록 표현하기

레이어를 추가하고 얼굴과 목 주변의 머리카락 끝부분에 빨간색을 가볍게 입혀 반사광을 그립니다. 눈 주변의 머리카락은 눈동자의 색이 비치는 듯한 느낌입니다.

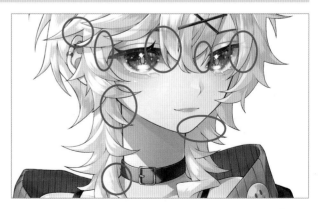

3 | 머리카락 윤기 강조하기

[합성 모드: 더하기(발광)] 레이어를 추가합니다. 정수리 오른
쪽과 목덜미의 머리 다발에 **[브러시: 에어브러시]**로 피부색을
어슴푸레하게 입혀서 보다 밝게 표현하면, 머리카락의 윤기
가 더욱 강조됩니다. 이번 예시의 캐릭터는 은발이기에 머리
카락이 흐르는 방향과 윤기 표현에 주의를 기울였습니다.

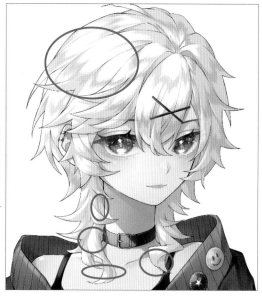

4 | 선화의 색 조정하기

마지막으로 머리카락이 하늘하늘하게 흔들리는 움직임
을 약간만 더해주기 위해 머리카락 선화에 색을 입힙니
다. 우선 선화 레이어 위에 신규 레이어를 만듭니다. 이어

서 전체적으로 연한 파란색을 입힙니다. 얼굴 주변(앞머
리의 중앙 부분)에는 핑크색 또는 연한 보라색을 입혀서,
검은색 선화 곳곳이 밝아지도록 조정했습니다.

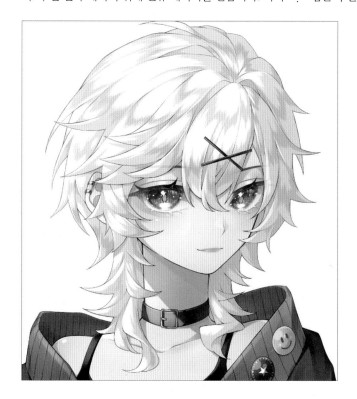

얼굴 주변의 선화는 핑크색이나 연한 보라색을
입혀 화사한 인상으로 표현합니다.

06 배경 채색하고 일러스트 완성하기

일러스트는 거의 완성 단계에 이르렀습니다. 이제 마지막으로 완성도를 높이기 위한 마무리 작업과 가공, 세부 조정 과정을 거칩니다. 가공 기법의 하나인 '글로우 효과'를 적용하면 발색이 더욱 좋아지며 마치 빛이 나는 듯한 효과를 얻을 수 있습니다.

1 배경 그리기

배경은 단순하게 핑크색을 사용하여 캐릭터에 시선이 집중되도록 했습니다. 하얀 여백을 남기고 핑크색으로 사각형을 그려서 배경을 만듭니다.

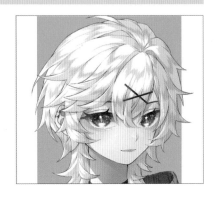

2 흐리기 레이어로 밝게 표현하기

<눈>과 <전체> 폴더와 <실루엣> 레이어만 표시 상태로 설정합니다. [레이어] 메뉴에서 [표시 레이어 복사본 결합]을 선택해서 캐릭터 일러스트의 복제 레이어를 만듭니다. 이렇게 결합하고 복제한 레이어를 다시 복제하고, 합성 모드를 [곱하기]로 설정합니다. 이어서 전체 화면의 색

농도를 확인하면서 불투명도를 8%까지 낮춥니다.
다음으로 [가우시안 흐리기] 필터를 화면 전체에 가볍게 적용합니다. 이처럼 흐리기 효과를 적용한 레이어를 겹쳐 올리면, 화면 전체가 부드럽게 밝아집니다.

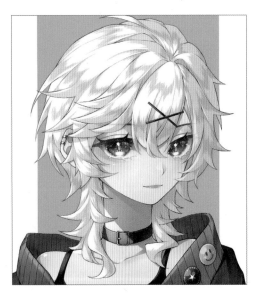

3 머리카락과 배경에 디테일 더하기

깔끔하게 정리되어 있는 머리카락을 보다 자연스러운 모습으로 표현하기 위해, 레이어를 추가하고 [브러시: G펜]으로 삐져나온 머리카락을 한 가닥씩 더해줍니다.
또한 배경이 약간 허전해서 [합성 모드: 더하기(발광)]로 설정한 신규 레이어를 만들고 [브러시: 에어브러시(물보라)]를 사용해서 배경에 하얀색 점을 가볍게 흩뿌렸습니다.

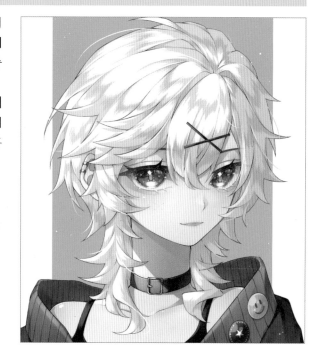

4 '글로우 효과' 적용하기 ① (색보정)

마지막으로 피부와 머리카락을 더욱 윤기 있게 표현하기 위해 '글로우 효과'를 적용합니다. 앞서 흐리기 레이어를 겹칠 때와 마찬가지로, 배경을 포함한 모든 레이어를 [표시 레이어 복사본 결합]으로 결합합니다. 결합하고 복제한

레이어를 다시 복제하고, [편집] 메뉴에서 [색조 보정] 항목에 있는 [레벨 보정]을 선택합니다. 화면에 다이얼로그 박스가 표시되면 입력 슬라이더를 오른쪽으로 옮겨서 색을 어둡게 바꾸어 줍니다.

❶ 삐져나온 머리카락을 그린 레이어
❷ 배경에 하얀색 점을 흩뿌린 레이어
❸ 모든 레이어를 결합하고 복제한 레이어
❹ 모든 레이어를 결합하고 복제한 레이어를 복제한 레이어(이 레이어에서 레벨 보정합니다)

5 '글로우 효과' 적용하기 ② (가우시안 흐리기 + [스크린] 모드)

레이어의 색을 어둡게 바꾸었으면, 이어서 흐리기 효과를 적용합니다. [필터] 메뉴에서 [흐리기] 항목에 있는 [가우시안 흐리기]를 선택하고, 흐리기 범위는 '21.18' 정도로 설정합니다. 이 상태에서 [합성 모드: 스크린]으로 설정하고, 불투명도를 20%로 낮춥니다. 이로써 글로우 효과가 적용되었으며, 화면 전체가 밝게 빛나듯 보입니다!

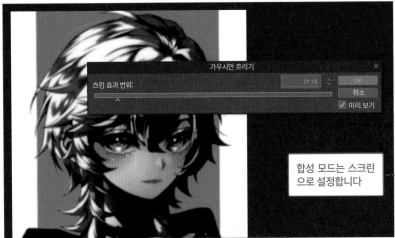

합성 모드는 스크린으로 설정합니다

6 마지막으로 조정하고 일러스트 완성하기

마지막 조정 작업을 합니다. 아래 그림처럼 머리카락 끝 부분과 옷 가장자리에 선택 범위를 만들고 [가우시안 흐리기]를 적용합니다. 이어서 흐리기를 적용한 부분은 배경과 어우러지도록 에어브러시를 사용해서 하얀색과 핑크색을 가볍게 입힙니다. 또한 귀걸이나 와펜과 같은 액세서리에 반짝이는 듯한 발광 효과를 그려주면 완성입니다!

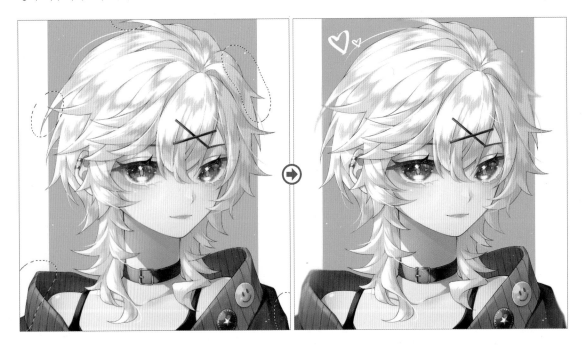

[NAME]

SPIdeR.

[PROFILE]

게임을 좋아합니다. 특히 즐겨 하는 게임은 <몬스터 헌터>와 <드래곤 퀘스트>입니다. 게임 회사에 취직하기 위해서 매일 정진하고 있는 학생이기도 해요. 취미는 영화 감상입니다(BL물 감상).

[CONTACT]

Twitter : @ru_a_le_01(본계정) / @ru_a_le_02(유상 작업 의뢰 전용 계정)

[작업 환경]

액정 태블릿: Wacom Cintiq 16, CLIP STUDIO PAINT PRO

[Q&A]

Q1 눈 표현에 있어서 가장 주의하는 점

일러스트에서 가장 먼저 눈길이 가는 곳은 눈이라고 생각합니다. 그래서 그림을 보자마자 첫 눈에 빠져들도록, 시선을 잡아 끌 수 있는 멋진 눈을 그리기 위해 매일 갈등하고 있습니다.

Q2 지금의 표현 방법에 다다르기까지

어느 누구와도 닮고 싶지 않다는 생각이 있어요. 고민하고 고민한 끝에 지금의 상태입니다.
여전히 고민할 여지가 남아 있고, 아주 작은 부분까지 고민하며 그리고 있습니다.
눈 하나 만으로 제가 표현하고 싶은 것을 전부 보여줄 수 있도록 그리고 싶습니다.

Q3 그림을 그리면서 가장 중요하게 여기는 것은

장식이나 눈에 띄지 않는 부분일수록 애정을 담아서 그립니다. '이런 부분까지 고민하고 그리는구나'라고 알아주셨으면 합니다.

Q4 앞으로 도전하고 싶은 표현이나 작업

장식 디자인을 좋아해서 액세서리 모음집을 내고 싶어요.
눈 주변의 묘사만으로 계절감이나 감정, 경치, 세계관을 표현했으면 합니다.
게임 캐릭터나 VTuber 캐릭터 디자인도 도전해 보고 싶은 분야입니다.

Q5 독자 여러분에게 메시지

정해진 정답은 없어요. 그저 순수한 마음으로 재미있는 것이나 좋아하는 것을 파고들다 보면 어떠한 형태가 만들어질 것이라고 생각합니다.
예를 들어 물과 같은 표현을 하고 싶으면 파도가 흔들리는 모양으로 윤곽을 그려보는 방식입니다.
눈은 캐릭터의 감정을 드러내는 부위라고 생각해요. 그래서 캐릭터의 감정을 그림으로 그린다고 생각하면 더욱 즐거워지고 애정이 생기지 않을까요. 그런 마음을 가지면 그림 그리기가 더욱 즐거워질 것이라고 생각합니다!

미즈키 마우

사용 페인팅 툴

ibisPaint

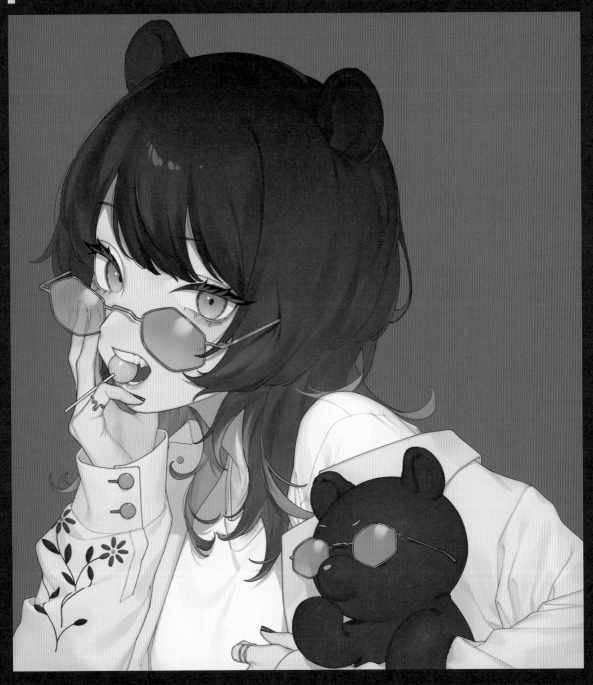

예전부터 곰의 귀를 그려보고 싶었습니다. 그렇기에 이번 예시는 곰과 벌꿀을 테마로 삼아서 그렸습니다. 색이 지닌 아름다움과 투명감 표현에 집중하면서, 사실적인 조형과 질감 표현은 물론 일러스트이기에 허용되는 표현까지 도입했습니다. 또한 일러스트 곳곳에 테마가 연상되는 모티프를 담아보았습니다. 기가 세 보이는 표정에서는 곰의 사나운 성질이 연상되며, 여성의 헤어스타일에는 곰의 복슬복슬한 이미지를 표현했습니다. 이처럼 여성과 곰이 연상되는 부분에도 주목해 주시면 기쁘겠습니다.

01 틀 잡기하고 러프 스케치 그리기

완성된 캐릭터의 크기를 염두에 두고, 대략적으로 형태를 그리면서 구도와 포즈를 검토합니다. 틀 잡기 과정에서는 캔버스를 확대하거나 세부적으로 묘사하지 않고, 전체적인 균형을 확인하면서 그립니다. 러프 스케치에서부터 어느 정도 선을 정리합니다.

1 틀 잡기를 바탕으로 러프 스케치 그리기

굵기가 균일한 펜으로 틀 잡기를 합니다. 포즈와 얼굴의 방향을 확인할 수 있는 정도면 충분합니다. 이번 예시는 얼굴로 시선이 향하도록, 얼굴 가까이에 손을 배치하는 포즈로 그렸습니다.

틀 잡기를 마쳤으면 신규 레이어를 만들고 전체 균형을 살피면서 러프 스케치를 그립니다. 러프 스케치도 굵기

가 균일한 펜을 사용합니다. 이후 밑그림과 선화 과정에서 보다 깔끔하게 그릴 수 있도록, 러프 스케치 단계에서는 생략하지 않고 모든 부분을 그립니다. 안경은 우선 정면에서 바라본 형태로 그리고, [변형] 도구를 사용해서 얼굴 방향에 맞춰 변형하면 원근감이 왜곡되지 않습니다.

2 컬러 러프 만들기

러프 스케치에 대략적으로 색을 칠해서 컬러 러프를 만듭니다. 특히 짙은 색이나 화려한 색은 실제로 칠해보면 생각했던 것과 전혀 다르게 보이거나 그림이 어수선해지기도 합니다. 따라서 선화를 그리기 전에 배색 계획을 세우고 균형을 살핍니다.

 POINT
예시에서는 광원의 위치를 순광(캐릭터의 정면)으로 설정했기에 지금 단계에서는 그림자를 그리지 않았습니다. 다만 역광처럼 그림자의 면적이 넓은 경우라면 대략적으로 그림자를 그려봅니다. 본격적으로 채색하는 과정에서 부분별로 레이어를 나누어 채색하면서 그림자의 형태를 고민하는 것보다, 사전에 완성된 이미지를 상상하면서 그림자를 그려보는 것이 작업하기 수월하기 때문입니다.

02 밑그림을 바탕으로 선화 그리기

선화를 그리기에 앞서 러프 스케치의 선을 정돈하는 '밑그림' 과정을 거칩니다. 이 과정에서 단계적으로 선을 가늘고 깔끔하게 정돈합니다. 선을 정돈하지 않고 바로 선화를 그리면, 러프 스케치에서 그렸던 것과 다른 모습이 되어버리는 실수를 저지를 수 있기에 반드시 밑그림 과정을 거칩니다.

1 러프 스케치를 정돈하며 '밑그림' 그리기

신규 레이어를 만들고 러프 스케치를 바탕으로 밑그림을 그립니다. 러프 스케치의 두꺼운 선에서 바깥쪽을 선택할 것인지, 안쪽을 선택할 것인지에 따라 인상이 크게 달라집니다. 그러므로 전체 화면에서 직접 확인하고 비교하면서, 선화로 그릴 선을 결정합니다.

펜은 강약 조절이 가능한 **[소프트 일본펜(블리드)]**을 취향에 맞게 조절해서 사용했습니다. 또한 선화와 구별하기 수월하도록 파란색으로 그렸습니다.

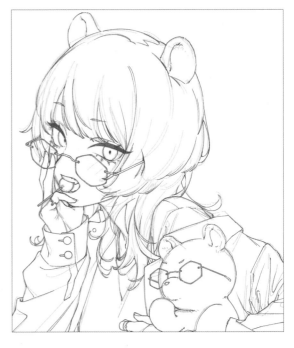

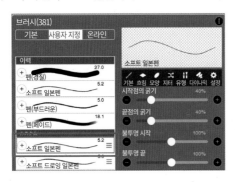

2 밑그림을 바탕으로 선화 그리기

1번 과정에서 그렸던 것과 같은 브러시를 사용해서 선화를 그립니다. 손떨림 보정 기능을 활성화하고, 우선 얼굴 주변부터 시작합니다. 선에서 리듬감이 느껴지도록 브러시의 굵기를 조절하면서 윤곽선은 두껍게, 눈썹과 같은 가느다란 부분은 얇게 그립니다. 얼굴과 상반신은 실제 인간의 조형과 화장법을 참고했습니다. 쌍꺼풀 선과 손바닥에 잡히는 주름은 피부의 얇은 질감을 표현할 수 있는 부분이기에 보다 얇은 선으로 그립니다.

> **POINT**
> 선글라스 렌즈 너머로 보이는 부분의 선화도 다른 부분보다 얇게 그려서 렌즈의 두께와 원근감을 표현했습니다.

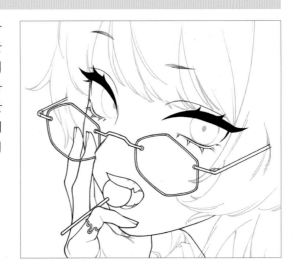

3 옷과 머리카락, 액세서리의 선화 그리기

선의 굵기를 조절하면서 계속해서 선화를 그립니다. 옷과 머리카락도 얼굴과 마찬가지로 윤곽선은 두껍게 그리되 머리카락의 흐름, 옷 주름, 바느질 자국은 얇은 선으로 표현합니다. 헤어스타일은 곰이 지닌 복슬복슬한 이미지를 표현하고 싶었기에, 머리카락 끝부분을 둥글게 말린 형태로 그려서 무게감을 표현했습니다. 또한 옷깃이 접히는 부분과 소매는 옷감의 두께 표현에 주의했습니다.

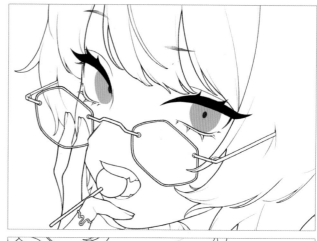

4 선글라스 작화 수정하기

안경테가 있는 선글라스를 그릴 생각이었는데, 안경다리와 브릿지가 렌즈에 직접 부착된 무테 구조로 그리고 말아서 선글라스의 작화를 수정했습니다.

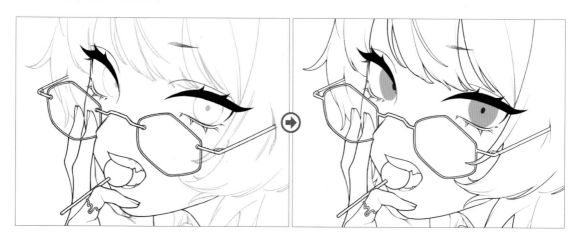

03 화장하듯 채색하기

부분별로 레이어를 나누고 바탕색을 밑칠하며 채색할 준비를 합니다. 모든 준비가 되었다면 피부에 화장을 하듯이 꼼꼼하게 채색합니다. 채색을 마치면 그림자를 그리거나 질감 표현을 더하는 등 세부적인 조정 과정을 거치고 일러스트를 완성합니다.

1 부분별로 레이어 나누고 밑칠하기

선화 레이어 아래에서 바탕색을 밑칠합니다. 레이어를 부분별로 나누어야 이후 과정에서 그림자를 그리기가 수월해 집니다. 따라서 배경, 피부, 입 안, 흰자와 치아, 눈동자, 티셔츠, 웃옷, 자수, 머리카락, 곰, 렌즈, 사탕, 금속

부분으로 레이어를 나누었습니다. 손톱과 이너 컬러는 색감을 조정할 때를 대비해서 [클리핑] 기능으로 별도의 레이어를 만들고 밑칠했습니다.

 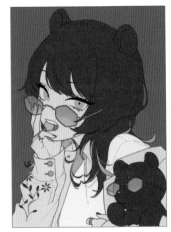

2 바탕색 정하기

피부 바탕색은 채도가 100%보다 약간 낮은 색을 선택합니다. 아무 색도 입히지 않은 현재 상태에서는 피부에 생기가 없어 보이지만, 여기에 붉은 톤을 올리거나 그림자를 그리면 혈색 좋은 피부와 투명감을 표현할 수 있습니다.

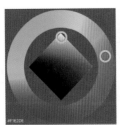

3 치크와 아이섀도 올리기

피부 바탕색 레이어 위에 불투명도를 100%로 설정한 레이어를 만듭니다. 그다음 **[브러시: 펜(페이드)]**으로 윗눈썹-눈꼬리-뺨으로 둥글게 이어지는 부분과 코 끝, 손가락 끝, 손바닥, 쇄골 부근 등 피부가 연한 부분에 가볍게 붉은 톤의 색으로 치크를 그려서 혈색을 표현합니다➊. 이어서 아이라인을 따라 눈꼬리 부분에 치크보다 채도가 조금 낮은 색으로 아이섀도를 그립니다➋. 아이라인을 두껍게 그렸으므로, 지나치게 진한 화장이 되지 않도록 아이섀도의 색은 극단적으로 채도가 높거나 낮은 색 또는 짙은 색은 피합니다.

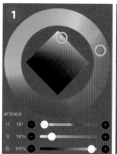

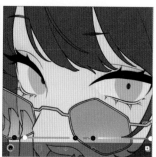

POINT
혈색을 표현한 색과 피부색이 지나치게 차이가 나면 자연스럽게 어우러지지 않습니다. 예시에서는 혈색을 자연스럽게 표현하기 위해 피부색에 가까운 오렌지색을 사용했습니다. 홍조를 강조하는 화장법처럼 혈색을 의도적으로 붉게 표현하려면, 우선 혈색의 바탕색으로 피부색에 가까운 색을 깔아줍니다. 이어서 가장 진하게 표현하고 싶은 부분에 빨간색에 가까운 색을 입히면 피부와 자연스럽게 어우러집니다.

4 입술 채색하기

3번 과정과 동일한 조건으로 레이어를 만들고, **[브러시: 펜(페이드)]**을 사용하여 입술에 색을 칠합니다. 윗입술은 윤곽선을 따라 그리는 단순한 방법으로 채색했습니다. 이목구비의 형태를 간략하게 묘사한 화풍일 경우, 지나치게 구체적으로 채색하면 다른 부분과 조화를 이루지 못합니다. 따라서 예시에서는 윗입술의 정보량을 억제하여 간략하게 채색했습니다. 다만 윗입술을 간략하게 채색했다면, 아랫입술은 조금 더 확실하게 채색하더라도 위화감이 들지 않습니다. **[펜(페이드)]**은 시작점의 선과 끝점의 선이 부드러운 펜입니다. 입술의 윤곽을 따라 채색하면 지우개나 다른 펜으로 수정하는 수고를 들이지 않아도 되기에 작업이 수월합니다. 또한 입술 구석 부분은 색을 뚜렷하게 남기지 않고 부드럽게 처리하면 피부와 자연스럽게 어우러집니다.

04 피부에 음영 표현하기

인체 굴곡에 의해서 생기는 연한 그림자와 빛이 물체에 가려져 생기는 어두운 그림자, 두 종류의 음영을 그립니다. 음영의 표현법에 따라서는 앞선 과정에서 그린 선화를 지우기도 합니다.

1 눈꺼풀에 그림자 그리기

[블렌드 모드: 곱하기] 레이어를 만들고 불투명도를 50%로 설정합니다. 색은 회색과 연한 빨간색의 중간색을 선택합니다 ❶. 펜은 선이 가늘고 색을 고르게 칠할 수 있는 [만년필(경질)]을 사용하며, 불투명도는 20~30%로 설정합니다. 이어서 쌍꺼풀은 선화의 위에, 윗눈꺼풀은 눈꺼풀의 가장자리를 따라 색을 입혀 그림자를 그립니다 ❷. 이처럼 선화를 따라 음영을 그리면 색이 번지듯 보이며 투명감을 낼 수 있습니다. 동일하게 설정한 펜으로, 이번에는 눈꼬리를 향해서 짙어지는 형태가 되도록 아랫눈

꺼풀에도 색을 입히고 피부와 어우러지도록 눈구석 쪽에 [흐리기]를 적용합니다 ❸❹. 양쪽 눈에 동일하게 채색하면 완성입니다 ❺. 예시에서는 예전에 유행했던 '병약미 메이크업'이나 최근 흔하게 볼 수 있는 '지뢰계 메이크업'의 눈화장을 참고하여 아랫눈꺼풀까지 색을 입혔습니다. 애교 살을 자연스럽게 표현하고 싶지만 애교 살 부분만 유독 입체적으로 보이고 간략하게 묘사한 선화나 채색과 어우러지지 못한다면, 이러한 채색 방법을 추천합니다.

POINT 불투명도를 낮게 설정한 펜을 사용해서 연한 색을 겹칠하면 부드러운 느낌을 표현할 수 있습니다.

2 얼굴에 디테일 더하기

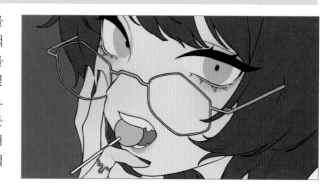

쌍꺼풀과 이어지는 형태로 콧날을 따라 그림자를 그립니다. 그림자 색은 눈꺼풀과 마찬가지로 '회색과 연한 빨간색의 중간색'을 선택했고 불투명도를 조절했습니다. 다만 코를 두드러지게 표현하고 싶지 않았기에 그림자의 농도는 흐릿하게 했습니다. 윗입술은 앞선 과정에서 채색한 부분에 덧칠하듯 색을 입혔고, 아랫입술은 입술의 가장자리에서부터 그러데이션이 되도록 채색했습니다. 입꼬리에는 색을 뚜렷하게 남기지 않고 부드럽게 채색했습니다.

3 윤곽선에 그림자를 그려서 입체감 표현하기

얼굴과 손의 윤곽선을 따라 그림자를 그립니다. 화면 안쪽으로 위치한 검지와 손바닥 부분은 얼굴이 두드러지도록 콘트라스트를 낮춥니다. 콘트라스트가 낮은 부분은 높은 부분에 비해 불투명도를 낮게 설정하거나 어두운 색을 입혀서 표현합니다.

윤곽선을 따라 그립니다.

4 어두운 그림자 그리기

불투명도를 100%로 설정한 펜을 사용해서 어두운 그림자를 그립니다. 이어서 브러시 불투명도가 낮은 펜을 사용해서 그림자와 피부가 어우러지도록 풀어줍니다. 3번 과정과 마찬가지로 얼굴이 두드러지도록 목 부분의 콘트라스트를 낮춥니다. 불투명도를 10~20%로 설정하고 아주 연한 색을 목 전체에 입힙니다.

어두운 그림자

5 그림자 덧칠하기

[블렌드 모드: 곱하기] 레이어를 만들고 불투명도를 50%로 설정합니다. 3번과 4번 과정에서 그린 그림자에 색을 입힙니다. 얼굴을 두드러지게 하는 가장 좋은 방법은 얼굴의 콘트라스트를 가장 강하게 표현하는 것입니다. 또한 피부에 부드러운 질감을 더하기 위해 손바닥 주름과 옷깃의 선화를 생략했습니다. 쇄골 부분도 피부의 매끈한 질감과 입체감을 강조하기 위해 선화가 아닌 채색으로 표현했습니다.

05 피부색 조정하기

피부색도 세세하게 조정합니다. 미세한 색 변화 표현부터 작은 하이라이트까지 더해 완성도를 높입니다. 언뜻 보기에는 알아차리기 힘들 정도로 미세한 변화라고 하더라도, 전체적인 인상에 커다란 영향을 미칩니다.

1 피부(눈꺼풀)를 보다 밝게 표현하기

불투명도를 40%로 설정한 [블렌드 모드: 화면] 레이어를 만듭니다. 이어서 밝은 갈색으로 눈 꺼풀을 더욱 밝게 표현합니다. 이처럼 눈구석 부근을 밝게 표현하면, 눈구석에서 눈꼬리를 향해 그러데이션이 만들어지며 눈에 투명감이 더해집니다. 앞서 화장하듯 채색하는 과정에서 눈꺼풀까지 붉은 톤의 색을 입혔던 것은 여기서 그러데이션을 만들기 위함이었습니다.

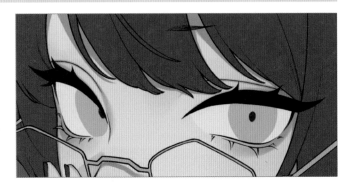

2 코와 입 주변도 밝게 표현하기

코끝에서부터 콧날까지 삼각형 영역을 만들고 색을 채웁니다. 이어서 코끝을 제외하고 위쪽 절반을 피부와 어우러지도록 흐려줍니다. 앞서 화장하듯 채색하는 과정에서 코에도 붉은 톤의 색을 입혔기에, 지금 과정에서 색을 입힌 부분이 더욱 밝게 보입니다.

그림자와 입술의 색을 강조하고 입체감을 표현하기 위해, 입꼬리와 입술 아랫부분에 도 밝은 색을 더해주었습니다.

3 │ 눈, 입술, 네일에 하이라이트를 그려서 윤기 표현하기

[블렌드 모드: 추가] 레이어를 만듭니다. 1번과 2번 과정에서 사용한 것과 같은 색을 선택해서 윤기를 표현하고 싶은 부분에 하이라이트를 그립니다. 눈 주변에는 쌍꺼풀, 윗눈꺼풀, 아랫눈썹에 작은 하이라이트를 더했습니다. 입술의 윤기는 꿀의 질감을 표현하고 싶었기에, 입술의 세로 주름을 따라 가볍게 하이라이트를 그렸습니다. 또한 손톱에도 결을 따라 가늘고 긴 하이라이트를 그렸습니다.

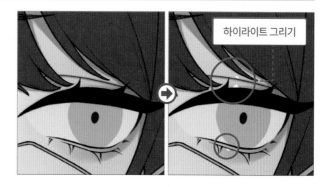

하이라이트 그리기

4 │ 눈꺼풀과 코를 보다 밝게 표현하기

[블렌드 모드: 추가] 레이어를 만들고 불투명도를 20%로 설정합니다. 2번과 3번 과정에서 사용한 것과 같은 색을 코와 눈꺼풀에 입혀서 보다 밝게 표현합니다. 다만 [추가] 레이어에서 넓은 면적에 색을 입히는 경우, 불투명도가 높으면 지나치게 밝아지므로 주의하세요. 눈꺼풀은 1번 과정처럼 눈구석 주변을 밝게 표현했습니다. [추가] 레이어는 [화면] 레이어에서 표현하기 어려운 발광하는 듯한 윤기를 표현할 수 있습니다. 코도 2번 과정처럼 삼각형 영역에 색을 입히고 코끝을 제외한 위쪽 절반을 피부와 어우러지도록 흐립니다.

5 피부의 그림자 색 조정하기

[블렌드 모드: 오버레이] 레이어를 만들고 불투명도를 50%로 낮춥니다. 이어서 밝은 부분과 접하고 있는 그림자의 가장자리에 난색 계통의 채도가 높은 색을 입힙니다. 색은 통일감을 주기 위해 선글라스의 동계색인 오렌지색을 사용했습니다. 뺨에 생긴 선글라스의 그림자에도

오렌지색을 입히면 빛이 렌즈를 투과하는 것처럼 표현할 수 있습니다. 반면 빛을 직접 받지 않는 부분의 그림자에는 한색 계통의 채도가 낮은 색을 입힙니다. 이 그림자에도 통일감을 주기 위해 배경색인 보라색과 가까운 색을 사용합니다.

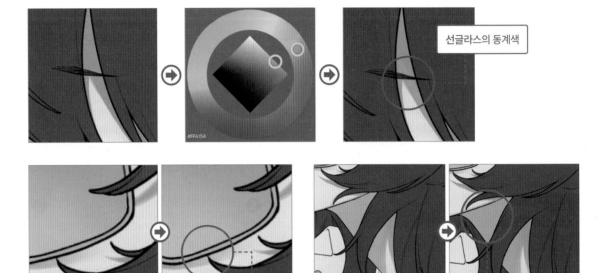

선글라스의 동계색

#FFA154

선글라스의 동계색

한색 계통의 채도가 낮은 색

POINT

밝은 부분과 접하고 있는 그림자의 가장자리에 난색을 입히면, 빛을 직접 받아 피부가 발그스름하게 보이는 모습을 표현할 수 있습니다. 반면 빛을 직접 받지 않는 부분에 한색을 입히면 지면을 비롯한 주변 환경의 분위기를 표현할 수 있고, 투명감이 드러납니다. 광원의 색이나 주변 환경에 따라 차이가 있을 수 있지만, 특별한 특징이 없는 경우라면 난색과 한색으로 간단하게 주변 환경의 분위기를 표현할 수 있습니다. 또한 한 가지 색으로 그림자를 그리는 것보다 여러 색을 사용하는 만큼 화면도 화려해 집니다.

6 색감 조정하고 피부 채색 마치기

현재 상태로는 그림자가 배경색에 묻히게 되므로 조정합니다. 그림자를 그린 **[곱하기]** 레이어의 불투명도를 50%에서 60%로 올립니다. 덧붙여 모든 부분은 피부의 콘트라스트를 기준으로 채색했습니다. 이처럼 피부의 콘트라스트를 다른 부분에 비해 강하게 표현하면, 얼굴로 시선을 유도하기가 수월해 집니다. 이로써 피부의 채색은 완성입니다.

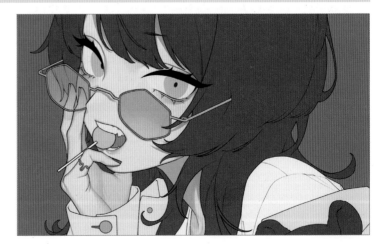

06 입과 치아의 질감 표현하기

입 내부의 촉촉한 질감과 치아의 윤기를 표현합니다. 크기가 작은 부위이지만 입과 치아는 캐릭터의 생동감을 표현할 수 있는 부위입니다. 또한 정보량이 많지 않은 일러스트는 입 내부의 디테일 묘사에 따라 인상이 크게 달라집니다.

1 입 내부에 그림자 그리기

[블렌드 모드: 곱하기] 레이어를 만들고 불투명도를 90%로 낮추어서 그림자를 그립니다. 입 내부 그림자를 지나치게 구체적으로 그리면 어수선한 인상이 되어버립니다. 따라서 불투명도를 100%로 설정한 펜을 사용해서 입 내부에 색을 채우듯 그림자를 그립니다. 빨간색 하나만 사용하면 원근감이 느껴지지 않기에 [오버레이] 레이어를 만들어서 가장 안쪽에 파란색 계통의 색을 입혔습니다.

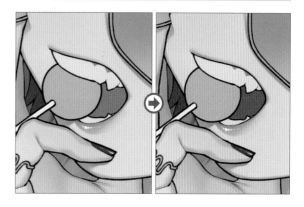

POINT 입 내부의 점막은 채도가 높지 않은 부분입니다. 따라서 바탕색으로 회색과 빨간색의 중간색을 사용했습니다. 또한 빛을 직접 받는 부분이 아니기에, 피부의 그림자보다 채도가 낮고 차분한 인상의 색으로 그림자를 그립니다.

2 흰자와 치아에 그림자 그리기

불투명도를 50%로 낮춘 [블렌드 모드: 곱하기] 레이어에서 눈꺼풀과 속눈썹에 가려서 생기는 그림자를 흰자에 그립니다. 우선 불투명도를 100%로 설정한 펜으로 아이라인을 따라 그림자를 그립니다. 이어서 불투명도를 20~30%로 설정한 펜을 사용해서 그림자의 가장자리를 흰자와 어우러지도록 풀어줍니다.

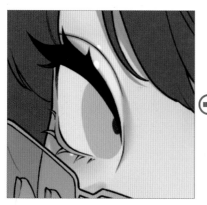

다음으로 치아에 입체감을 표현합니다. 어금니에서 앞니를 향해 연하게 색을 입혀 그러데이션을 만듭니다. 이어서 빛이 거의 들지 않는 어금니는 어두워지도록 치아의 굴곡을 따라 그림자를 그립니다.

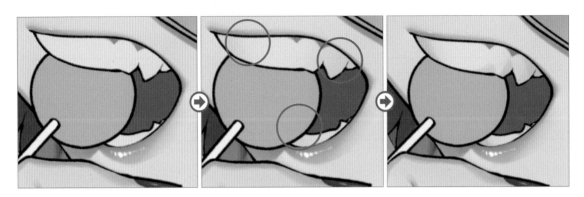

POINT

보다 사실적으로 표현하기 위해 흰자와 치아의 바탕색은 완전한 흰색이 아니라 오렌지색에 회색을 약간 섞은 부드러운 인상의 색을 사용합니다.

잇몸의 바탕색은 입 내부의 바탕색과 비슷한 색을 사용합니다. 또한 잇몸과 치아의 명암 차이가 두드러지지 않도록, 어슴푸레한 색을 불투명도가 낮은 펜으로 윤곽을 따라 그려줍니다.

난색 계통의 색이 피부와 잘 어우러지기에, 흰자와 치아의 그림자는 오렌지색과 회색을 섞은 색을 사용해서 그렸습니다.

3 그림자를 덧칠하고 색감 조정하기

2번 과정에서 그린 흰자와 치아의 그림자에 동일한 색을 덧칠합니다. 다만 회색 계통의 색은 덧칠하면 탁해 보이므로, [블렌드 모드: 오버레이] 레이어에서 색감을 조정합니다. 통일감을 주기 위해 다른 부분에도 기존의 색과 동일한 색을 덧칠합니다. 빛을 직접 받는 부분에는 난색 계

통인 오렌지색을 입히고, 빛을 받지 않는 부분에는 배경색으로도 사용한 한색 계통의 보라색을 입힙니다. 또한 오렌지와 회색의 중간색으로 치아에 하이라이트를 그립니다. 치아의 굴곡을 묘사하듯이 작게 하이라이트를 그리면 윤기 있는 질감을 표현할 수 있습니다.

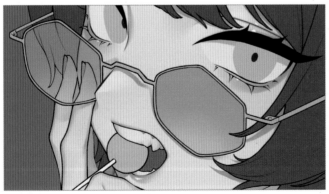

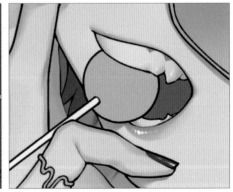

07 눈 그리기

눈은 캐릭터의 인상을 크게 좌우하는 아주 중요한 부위입니다. 캐릭터의 눈동자를 오렌지색으로 표현하면서, 단조롭게 보이지 않도록 색 조합에 주의했습니다. 또한 눈은 간략한 형태로 그렸지만 세세한 부분까지 섬세하게 조정했습니다.

1 홍채 그리기

[블렌드 모드: 곱하기]로 설정한 레이어를 만들고 불투명도를 80%로 낮춥니다. 화사한 오렌지색을 선택하고, 눈동자의 위에서 아래로 그러데이션을 만듭니다. 우선 불투명도를 낮게 설정한 펜으로 가볍게 눈동자를 그린 이후, 색이 겹치는 부분을 풀어주면 깔끔하게 그러데이션을 만들 수 있습니다. 다음으로 불투명도를 20~30%로

설정한 펜으로 눈동자에 테두리를 그립니다. 눈동자를 내부까지 구체적으로 표현하지 않는 만큼, 테두리는 얼룩덜룩한 형태로 그려서 정보량을 높입니다. 동공 둘레에도 색을 입히면 동공이 눈동자와 어우러지면서 투명감을 표현할 수 있습니다. 이어서 눈동자 테두리 윗부분은 눈동자와 어우러지도록 윤곽을 흐립니다.

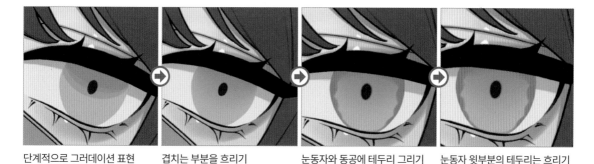

단계적으로 그러데이션 표현 겹치는 부분을 흐리기 눈동자와 동공에 테두리 그리기 눈동자 윗부분의 테두리는 흐리기

2 색을 덧칠하며 깊이감 더하기

[블렌드 모드: 곱하기]로 설정한 레이어를 만들고 불투명도를 70%로 낮춥니다. 앞서 그린 눈동자의 테두리를 중심으로 오렌지색을 입혀서 깊이감을 더합니다.

3 눈동자 아랫부분을 밝게 표현하기

[블렌드 모드: 추가]로 설정한 레이어를 만들고 불투명도를 30%로 낮춥니다. 이번에는 눈동자 아랫부분을 밝게 표현합니다. 불투명도가 낮은 펜을 사용해서 타원형을 그려 색을 입히고, 윤곽선을 흐려서 풀어줍니다. 반대색

으로 그려보면 재미있을 듯해서 보라색을 사용했습니다. 오렌지색 계통으로 가득했던 눈동자에 밝은 보라색이 더해지며 투명감이 강조되었습니다.

4 수축색으로 더욱 선명하게 표현하기

일반 레이어를 만들고 채도가 낮은 짙은 색으로 눈동자의 테두리를 둘러서 수축시킵니다. 우선 펜의 불투명도를 20~30%로 낮춥니다. 이어서 1번과 2번 과정에서 그린 눈동자의 테두리 안쪽에 채도가 낮은 색을 입힙니다. 채도가 낮은 색과 채도가 높은 색을 배열하면 색이 더욱 선명하게 보입니다.

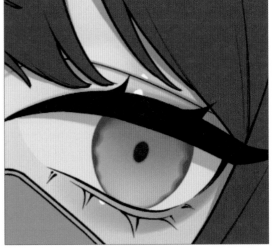

5 일반 레이어에서 반사광 그리기

일반 레이어를 만들고 아이라인 아래에 보라색으로 반사광을 그립니다. 만약 눈동자가 어두운 색이라면 블렌드 모드를 **[추가]**나 **[화면]**으로 설정해도 되지만, 예시처럼 노란 톤이 강한 경우에는 색감을 표현하기 어렵기 때문에 일반 레이어에서 그렸습니다.

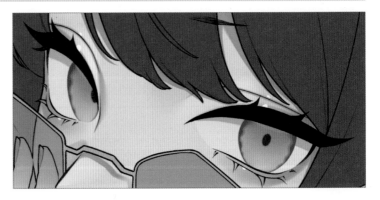

6 눈에 디테일 더하기

눈을 더욱 인상적으로 표현하기 위해 작은 디테일을 더합니다. 우선 오른쪽 눈의 눈구석에 선화를 그려서 테두리를 이어주었습니다. 이어서 눈동자 채색에 사용했던 오렌지색을 입히고, 불투명도를 100%로 설정한 [추가] 레이어에서 하이라이트를 그렸습니다. 또한 눈동자의 테두리를 두른 색이 여전히 선명하지 못하고 흐릿한 인상이 들어서, 수축색의 명도를 15%로 낮추었습니다.

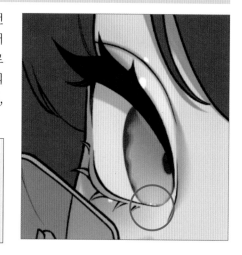

> **POINT**
> 눈동자를 촉촉하고 반짝이는 질감으로 표현하고 싶었기에 윤기가 확연하게 드러나도록 어슴푸레한 보라색으로 하이라이트를 그렸습니다. 노란색 계통의 밝은 눈동자이기에, 노란색 이외의 색이나 채도와 명도가 낮은 색을 사용하면 색을 입히기가 수월합니다. 이처럼 원색으로 하이라이트를 그리는 것도 컬러풀하고 재미있습니다.

7 눈동자와 흰자가 어우러지도록 표현하기

눈동자 레이어 아래에 일반 레이어를 만듭니다. 흰자와 눈동자가 어우러지도록 눈동자 둘레를 회색에 가까운 갈색으로 두릅니다. 눈동자를 채색하기에 앞서 바탕색에 가우시안 흐리기를 적용하는 방법도 있지만, 흐리기 기능을 사용하지 않고 손으로 그리면 보다 샤프한 인상을 남길 수 있습니다.

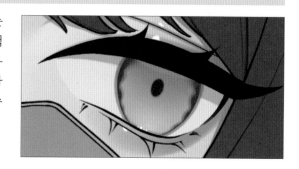

8 속눈썹을 그리고 밝기 조정하기

선화 레이어 위에 불투명도를 100%로 설정한 일반 레이어를 만들고 속눈썹을 그립니다. 펜의 불투명도를 40% 전후로 낮추고 아이라인에 색을 덧입히듯 그려서 속눈썹을 표현합니다. 속눈썹의 색은 통일감이 나도록 배경색과 가까운 보라색 계통의 색을 사용했습니다. 다만 아이라인과의 콘트라스트가 강해서 속눈썹이 지나치게 두드러져 보였기에, [알파 잠금]을 활성화하고 약간 어두운 색을 입혔습니다.

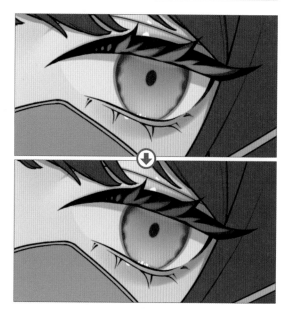

> **POINT**
> 속눈썹을 그릴 때는 캔버스를 상하반전하고, 뿌리에서 끝으로 손을 움직이면 깔끔하게 그릴 수 있습니다.

머리카락 질감 표현하기

08

머리카락의 흐름을 그리고 그림자와 하이라이트를 더해 입체감을 표현합니다. 예시처럼 얼굴을 크게 보여주는 구도일 경우, 얼굴에서 멀리 떨어진 부분까지 구체적으로 채색하면 시선이 분산됩니다. 따라서 얼굴을 제외한 주변 부분의 콘트라스트와 정보량을 의도적으로 낮춥니다.

1 이너 컬러를 바꾸고 그러데이션 적용하기

처음 배색 계획에서는 머리카락의 이너 컬러를 노란색으로 정했지만, 얼굴과 머리카락 두 부분에 노란색을 배치하니 시선이 분산되어 보였습니다. 따라서 레이어 설정에서 **[알파 잠금]**을 활성화하고 차분한 인상의 보라색으로 바꾸었습니다. 이어서 밑칠 레이어 위에 불투명도를

50%로 낮춘 일반 레이어를 만들고, 정수리 부분에는 짙은 색을 칠하고 머리끝 부분에는 연한 색을 칠해서 머리카락 전체에 그러데이션을 만듭니다. 두 부분에 사용한 색은 스포이트 도구로 바탕색을 선택하고, 명도를 약간 바꾸어서 사용했습니다.

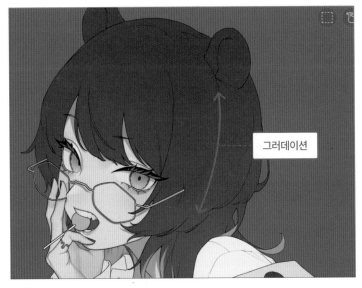

그러데이션

2 머리카락에 그림자 그리기

[블렌드 모드: 곱하기] 레이어를 만듭니다. 불투명도를 60%로 낮추고 머리카락에 그림자를 그립니다. **[펜(페이드)]**을 사용해서 머리의 윤곽을 따라 그리듯 색을 입히고 흐리기로 풀어줍니다. 앞머리의 머리끝도 마찬가지로 윤곽을 따라 그립니다. 머리카락의 바탕색이 너무 어두워서 색이 잘 나타나지 않았기에, 명도를 5% 올렸습니다.

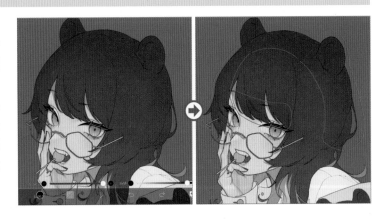

3 │ 머리카락의 흐름과 그림자 그리기

같은 레이어에서 머리카락의 흐름과 그림자를 그립니다. 피부의 그림자를 그릴 때 사용했던 **[브러시: 만년필(경질)]**을 선택하고 불투명도는 20~30%로 설정해서 색을 입히듯 그린 다음, 군데군데 흐려서 풀어줍니다. 모든 부분을 흐리면 밋밋하고 무거운 인상이 들며, 흐리지 않아서 색

경계가 분명하면 부드러운 인상이 들지 않습니다. 따라서 군데군데 흐리면서 샤프함과 부드러움을 표현합니다. 흑발에 그림자를 그릴 때는 색이 잘 보이지 않지만, **[레이어 색상 반전]** 기능을 사용해서 바탕색을 일시적으로 반전시키면 어두운 그림자를 그리기가 수월해 집니다.

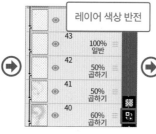

레이어 색상 반전

⊙	43	100% 일반
⊙	42	50% 곱하기
⊙	41	50% 곱하기
⊙	40	60% 곱하기

POINT
눈 색과 메이크업 색을 고려해서, 머리카락의 바탕색은 오렌지색이 약간 섞인 어두운 회색을 사용했습니다. 또한 보라색 이너 컬러가 탁하게 보이지 않도록 그림자는 보라색이 섞인 회색으로 그렸습니다.

4 │ 얼굴 주변을 어둡게 조정하기

[블렌드 모드: 곱하기] 레이어를 만들고 불투명도를 50%로 낮춥니다. 얼굴에 시선이 집중되도록, 2번 과정에서 그린 음영 부분을 비롯해 얼굴 주변에 색을 입혀 어둡게 조정합니다. 여기에 불투명도를 50%로 낮춘 **[곱하기]** 레이어를 추가해서 더욱 어둡게 강조합니다. 이어서 불투명도를 100%로 설정한 일반 레이어에서 이너 컬러 부분에 머리카락을 추가해서 그립니다. 음영에 색을 입히면서 삐져나가지 않도록 주의하는 것이 번거롭게 느껴졌기에, 이처럼 이너 컬러 부분을 나중에 그렸습니다.

머리카락을 더한 부분

5 │ 하이라이트 그리기

[블렌드 모드: 추가] 레이어를 만들고 머리카락에 하이라이트를 그립니다. 통일감을 주기 위해 배경색에 가까운 색을 사용합니다. 참고로 채도가 낮은 부분에는 채도가 높은 색을 사용해서 하이라이트를 그리고, 어느 정도 채도가 있는 부분에는 다른 색으로 그리면 재미있는 색 배합이 됩니다. 덧붙여 파란색은 어느 색과도 잘 어울리며, 투명감을 표현하기에도 수월해서 즐겨 사용하는 색입니다.

그러데이션 그리기

[블렌드 모드: 추가]로 설정한 레이어를 만들고 불투명도를 30%로 낮춥니다. 머리카락 그림자의 윤곽에 색을 입히고 그러데이션을 만듭니다. 또한 앞머리는 둥글게 말린 형태를 표현하기 위해서, 머리 끝 부분을 확실하게 어둡게 조정해야 했기에 그림자를 그리지 않은 부분에도 색을 입혔습니다. 오른쪽 그림에서 빨간선이 그려진 부분에 색을 입히고 화살표 방향을 따라 흐리면 자연스럽게 어우러지면서 깔끔한 그러데이션을 만들 수 있습니다. 그러데이션은 하이라이트에 영향을 미치지 않도록 채도가 낮은 보라색을 사용했습니다.

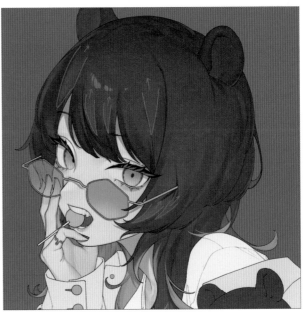

반사광을 그리고 오버레이로 색감 조정하기

6번 과정을 작업한 레이어에서 반사광을 그립니다. 화면 안쪽으로 보이는 머리카락에 배경색과 가까운 짙은 보라색을 입힙니다. 이어서 불투명도를 50%로 낮춘 **[오버레이]** 레이어를 만들고, 머리카락의 색감을 조정합니다. **[브러시: 펜(페이드)]**을 사용해서 화면 안쪽에 가볍게 보라색을 더해주면 일체감이 한층 살아납니다. 또한 빛을 직접 받지 않는 부분에도 배경색인 보라색을 더해주면 마치 배경의 반사광이 비춘 듯하게 보입니다.

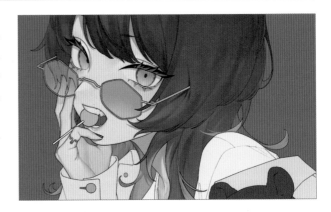

가느다란 머리카락 그리기

모든 레이어 위에 일반 레이어를 만들고 가느다란 머리카락을 그립니다. 우선 머리카락을 그려 넣고 싶은 부분과 가까운 곳의 머리카락 색을 스포이트 도구로 선택하고, 이를 사용해 가느다란 선으로 그립니다. 이때 가느다란 머리카락이 너무 많이 삐져나오게 되면 부수수하게 헝클어진 머리가 되므로, 지나치지 않도록 주의합니다.

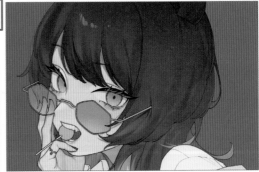

09 액세서리 마무리하기

선글라스, 반지, 사탕 등 소품을 채색합니다. 선글라스의 렌즈는 빛의 반사와 투과를 표현하고
사탕은 광택이 나도록 조정합니다. 모든 소품은 비슷한 계통의 색상을 사용하여 통일감을 주는
것이 포인트입니다.

1 선글라스 렌즈에 그러데이션 만들기

그러데이션이 들어간 렌즈를 그립니다. 우선 불투명도를
80%로 낮춘 일반 레이어에서 바탕색인 노란색을 밑칠
하고, 불투명도를 60%로 낮춘 일반 레이어에서 오렌지
색을 입혀 그러데이션을 만듭니다. 렌즈 너머로 얼굴, 손
가락, 머리카락이 비쳐 보이도록 표현하려면 불투명도는
100%보다 낮게 설정해야 합니다. 다만 밑칠 위에서 채색

해 보니, 노란색과 오렌지색이 모두 채도가 높은 색이어
서 색 조합이 만족스럽지 못했습니다. 또한 그러데이션
의 변화도 부드럽지 못했기에 바탕색을 약간 탁한 노란
색으로 바꾸었고, 그러데이션은 채도가 높은 오렌지색을
사용했습니다.

2 렌즈에 하이라이트를 그려서 광택 표현하기

[블렌드 모드: 추가] 레이어를 만들어 불투명도를 80%로
낮추고 하이라이트를 그립니다. [펜(페이드)]을 사용해서
렌즈 가장자리에서 한가운데를 향해 밝은 색을 여러 차
례 덧칠하고, 렌즈 한가운데에 가까워질수록 렌즈 색과
어우러지도록 흐려줍니다. 바탕색의 불투명도가 100%
가 아닌 경우에는 클리핑 기능을 사용하면 색을 입히기
가 어렵습니다. 따라서 선택 기능을 사용해서 하이라이

트를 그리고 싶은 범위에만 색을 입힙니다. 또한 창문이
나 하늘과 같은 주변 환경의 반사광을 더하면 보다 사실
적인 분위기를 연출할 수 있지만, 이번 예시에서는 배경
이 단색이므로 하이라이트도 심플하게 그렸습니다. 하이
라이트의 색은 렌즈와 동계색인 노란색으로 하면 발광
표현이 되지 않기에 채도가 약간 낮은 보라색을 사용했
습니다.

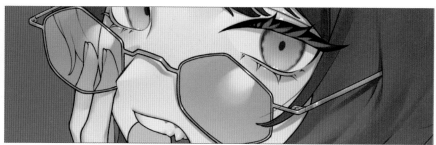

3 반사광 더하기

[블렌드 모드: 화면] 레이어를 만들고 불투명도를 40%로 낮춥니다. 이어서 하이라이트를 그렸던 것과 같은 펜과 색을 사용해서 빛을 직접 받지 않는 부분에 반사광을 그립니다. 렌즈에 반사광을 그리면 보다 매끄러운 질감을 더할 수 있습니다. 다만 하이라이트와 달리 반사광은 두드러지지 않게 표현하기 위해서 어두운 톤의 보라색으로 그렸습니다. 곰이 착용하고 있는 선글라스도 같은 방법으로 그리면 완성입니다.

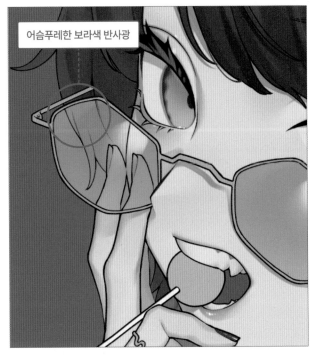

어슴푸레한 보라색 반사광

4 금속 질감 표현하기

곰이 착용한 선글라스의 렌즈 너머로 보이는 안경다리의 색을 조정합니다. 스포이트 도구로 렌즈의 색을 선택하고, 불투명도를 60%로 낮춘 일반 레이어로 클리핑해서 색을 입힙니다❶. 이어서 선글라스의 프레임과 반지에 금속 질감을 표현합니다❷. 불투명도를 60%로 낮춘 [블렌드 모드: 곱하기] 레이어를 만들고, 불투명도를 20~30%로 설정한 펜으로 그림자를 그립니다. 하이라이트와 가까울수록 짙게, 멀수록 옅게 채색하면 금속 특유의 광택을 표현할 수 있습니다. 이는 금속뿐만 아니라 에메랄드나 광택이 강한 벨트 등 표면이 매끄러운 소재의 질감을 표현하기에 좋은 채색 방법입니다.

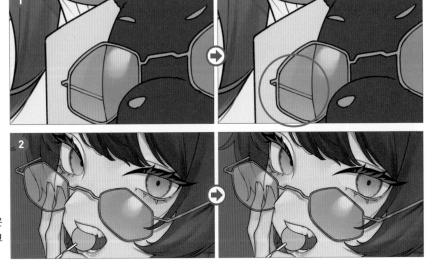

하이라이트와 가까운 부분은 겹칠해서 짙은 그림자로 그립니다.

선글라스의 프레임은 렌즈의 색과 어울리도록 금테로 정했습니다. 바탕색으로는 채도가 낮은 노란색을 사용했고, 그림자는 채도가 낮은 오렌지색이 섞인 회색을 사용했습니다.

이어서 **[블렌드 모드: 추가]** 레이어를 만들고 하이라이트를 그립니다. 아주 뚜렷한 하이라이트로 금속 특유의 광택을 표현합니다. 하이라이트의 색은 배경색과 어우러지도록 동계색인 보라색을 사용합니다. 또한 **[오버레이]** 레

이어를 추가해서 불투명도를 50%로 낮추고, 화면 안쪽으로 돌아 들어가는 선글라스의 안경다리 부분에 보라색을 입힙니다.

5 사탕 질감 표현하기

사탕에 투명감을 더합니다. 사탕알의 바탕색을 어슴푸레한 노란색으로 바꾸고, 채도가 높은 짙은 노란색을 입혀 그러데이션을 만듭니다❶❷. 이어서 불투명도를 60%로 낮춘 **[블렌드 모드: 곱하기]** 레이어에서 그림자를 그리고, 사탕알이 둥근 형태로 보이도록 빛을 직접 받지 않는 부분은 그림자를 흐립니다❸. 그다음 사탕알이 탁해 보이지 않도록 채도가 높은 오렌지색을 입히고, 막대에는 오렌지색과 회색의 중간색을 입힙니다. 이제 하이라이트를 그립니다. 불투명도를 40%로 낮춘 **[추가]** 레이어를 만들

고 통일감을 주기 위해 보라색을 사용합니다❹. 사탕알의 색이 약간 탁해 보였기에, 채도를 약간 올려서 보다 노란색에 가까운 색으로 조정했습니다❺. 마지막으로 색감을 조정합니다. 불투명도를 50%로 낮춘 **[오버레이]** 레이어를 만듭니다. 그림자에서 빛을 직접 받는 부분과 가까운 쪽에는 난색을 입히고, 어두운 쪽에 한색을 입히면 투명감과 화사함이 더해집니다❻. 또한 사탕알의 그러데이션에 오렌지색을 더하면 그러데이션이 더욱 선명해지며 색의 농도가 강조되고 투명감이 생깁니다❼.

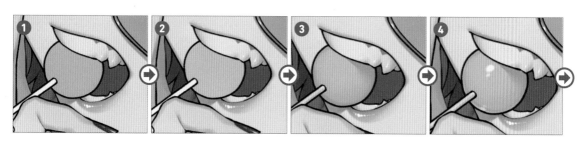
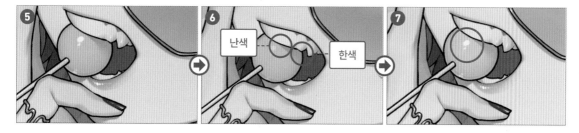

10 곰과 옷을 마무리하고 완성하기

마지막 과정으로 곰과 옷의 질감을 표현합니다. 곰이 지닌 복슬복슬한 감촉은 채색만으로 표현합니다. 또한 아주 미세한 부분이기는 하지만, 옷의 자수에도 입체감을 표현하며 작은 부분까지도 주의 깊게 디테일을 더합니다.

1 입체감 연출 : 펜으로 그림자 그리기

불투명도를 60%로 낮춘 [블렌드 모드: 곱하기] 레이어를 만듭니다. [펜(페이드)]을 사용해서 보라색이 섞인 회색으로 가볍게 그림자를 그리고 어우러지도록 윤곽을 흐립니다. 이어서 브러시를 [만년필(경질)]로 바꾸고, 같은 레이어에서 복슬복슬한 털의 촉감을 표현합니다. 짧은 스트로크로 점을 찍듯 그림자를 그리면, 곰 털이 지닌 질감을 표현할수 있습니다. 그림자를 그려보니 왼쪽 귀 내부의 선화는 필요하지 않다고 생각되어 생략했습니다.

2 레이어 기능으로 명암과 질감 표현하기

[블렌드 모드: 곱하기]로 설정한 레이어를 만들어 불투명도를 50%로 낮추고, 그림자를 덧칠합니다. 이어서 불투명도를 30%로 낮춘 [화면] 레이어를 추가합니다. 이 레이어에서 [펜(페이드)]으로 입체감을 표현하고, [만년필(경질)]로는 보라색을 사용하여 털의 질감을 표현합니다. 계속해서 불투명도를 100%로 설정한 [추가] 레이어를 만들고, 코에 하이라이트를 그려서 플라스틱 질감을 표현합니다. 또한 빛을 직접 받지 않는 부분에는 가볍게 반사광을 그립니다. 마지막으로 색감을 조정합니다. 불투명도를 50%로 낮춘 [오버레이] 레이어를 만들고, 반사광에 보라색을 입혀서 배경과의 통일감을 연출합니다. 또한 선글라스의 그림자 부분에 오렌지색을 입혀서 투명감을 표현합니다.

3 옷 마무리하기 (티셔츠)

천으로 만든 옷은 새하얀 색으로 보이지만, 엄밀히 말하면 완전히 하얀색은 아닙니다. 보다 사실적으로 표현하기 위해 소량의 빨간색과 회색을 섞은 색을 사용했습니다. 불투명도를 50%로 낮춘 **[곱하기]** 레이어를 만들고 티셔츠에 그림자를 그립니다. 머리카락에 음영을 표현할 때와 마찬가지로, 우선 주름에 의해 생기는 연한 그림자는 불투명도를 낮춘 **[만년필(경질)]**로 그리고 흐리기 도구로 풀어줍니다. 머리카락 혹은 인체에 가려서 생기는 어두운 그림자는 불투명도를 100%로 설정한 펜으로 색을

채우듯 그립니다. 바느질 자국을 따라 연한 그림자를 그리면, 자연스럽게 주름이 잡힌 형태를 표현할 수 있습니다. 티셔츠는 투명감이 느껴지는 하얀색으로 표현하고 싶었기에, 파란색이 섞인 회색으로 그림자를 그렸습니다. 한 차례 그림자 그리기를 마치고, 같은 색을 덧칠합니다. 이처럼 옷의 콘트라스트를 낮추고 목 아래 어두운 그림자 외에는 연하게 색을 덧칠하며 톤을 낮추면, 일러스트를 보는 사람의 시선이 자연스럽게 얼굴로 향하게 됩니다.

4 [화면] 레이어에서 밝기 조정하고 완성하기

티셔츠의 바탕색이 밝은 색이므로, 다른 부분을 작업할 때보다 불투명도가 높은 50%의 **[화면]** 레이어를 만듭니다. **[펜(페이드)]**을 사용해서 가슴과 어깨에 가볍게 색을 입혀 입체감을 표현합니다. 색은 채도가 높은 보라색을 사용했습니다. 그림자에도 색을 입히면서 티셔츠의 바탕색과 그림자색의 채도 차이를 맞춥니다. 이어서 불투명도를 50%로 낮춘 **[오버레이]** 레이어를 만들어서 색감을 조정합니다. 어두운 그림자 부분에는 넓게 보라색을 입히고, 주름이나 굴곡에 생긴 연한 그림자 부분에는 아주 가볍게 오렌지색을 입힙니다. 이로써 티셔츠 채색을 마칩니다.

5 웃옷 완성하기

불투명도를 50%와 40%로 낮춘 **[블렌드 모드: 곱하기]** 레이어에서 그림자를 그립니다. 티셔츠와 마찬가지로 어두운 그림자는 색을 채우듯 그리고, 주름에 생긴 연한 그림자는 불투명도를 낮춘 **[만년필(경질)]**로 겹칠하고 **[흐리기]** 도구로 풀어줍니다. 지금까지의 채색 작업과 마찬가지로 질감을 우선시하며, 불필요한 선화는 생략하거나 투명감을 주거나 명암을 더하면서 입체감을 표현합니다. 마지막으로 **[오버레이]** 레이어에서 색감을 조정합니다. 옷의 가장자리나 어두운 그림자 부분에는 가볍게 보라색을 입히고, 화사하게 표현하고 싶은 부분에는 오렌지색을 더했습니다.

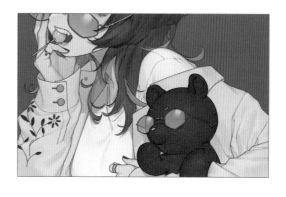

6 자수에 입체감 표현하기

자수를 사실적으로 표현하기 위해 미세한 부분까지 조정합니다. 우선 자수의 가장자리는 얇은 펜을 사용해서 바느질한 방향을 표현하듯 들쭉날쭉하게 그리고 안쪽에는 색을 채웁니다. 그다음 불투명도를 60%로 낮춘 [블렌드 모드: 곱하기] 레이어를 만들고, 옷 주름의 높낮이에 주의하면서 짙은 색으로 그림자를 그립니다. 이어서 불투명도가 100%인 [곱하기] 레이어에서 자수의 가장자리에 테두리를 둘러 자수가 돌출된 형태를 나타냅니다. 계속해서 하이라이트로 질감을 표현합니다. 불투명도를 30%로

낮춘 [추가] 레이어를 만들고, 바느질한 방향을 따라 얇은 선으로 한 가닥 한 가닥에 광택을 더해주듯 하이라이트를 그립니다. 하이라이트는 반짝이며 빛나는 광택이 되지 않도록 노란빛이 도는 짙은 회색을 사용했습니다. 마지막으로 불투명도를 50%로 낮춘 [오버레이] 레이어를 만들고, 웃옷과 자수가 어우러지도록 그림자 부분에 한 색을 입혀서 색감을 조정합니다. 또한 선화가 자수 위를 지나가는 부분은 선화 위에 자수를 덧그려서 마무리합니다.

7 마지막으로 조정하고 일러스트 완성하기

마지막으로 완성도를 한층 높이기 위해 미세한 부분까지 색감을 조정하고 하이라이트를 더합니다. 우선 선화의 색감을 조정합니다. 피부, 머리카락, 액세서리, 곰 선화에서 가장 짙은 색을 스포이트 도구로 추출하고, 그보다 명도가 낮은 색을 선택해서 입힙니다. 다음으로 눈동자에 하이라이트를 더합니다. [추가] 레이어를 만들고 짙은 보

라색으로 크기가 작은 하이라이트를 하나 그립니다. 여기에 하이라이트의 가장자리만 어렴풋이 보일 정도로 어슴푸레한 파란색으로 하이라이트를 덧그립니다. 마지막까지 고민했던 부분이지만 이중 구조의 하이라이트를 더했더니 눈이 더욱 투명하게 느껴집니다. 이로써 일러스트가 완성되었습니다!

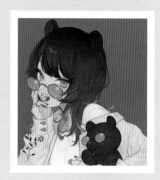

[NAME]

미즈키 마우

[PROFILE]

취미로 팬 아트나 오리지널 일러스트를 그리던 것을 시작으로, 2020년 10월부터 일로써 그림을 그리게 되었습니다. 지금까지 맡았던 작업은 아이콘, 캐릭터 그래픽, Live2D용 일러스트 등이 있습니다. 이번 기회로 종이 매체에 데뷔하게 되었습니다. 취미는 좋아하는 게임의 공략 동영상을 보는 것과 형사 드라마 감상입니다.

[CONTACT]

Twitter : @Siketa_Matti
Pixiv: https://www.pixiv.net/users/14213350

[작업 환경]

iOS(iPAD Pro), ibisPaintX

[Q&A]

Q1 눈 표현에 있어서 가장 주의하는 점

눈동자가 지닌 아름다운 색감 표현과 더불어 아이라인을 아름답게 그리는 것입니다. 눈동자는 투명감이 나도록, 아이라인은 매끈하고 아름다운 곡선이 되도록 항상 주의하고 있습니다.

Q2 지금의 표현 방법에 다다르기까지

이전에는 눈동자의 윤곽을 선으로 그릴 뿐이었습니다. 하지만 눈동자를 채색만으로 표현하는 작품을 보고 충격을 받았어요. 이를 계기로 지금과 같은 화풍으로 방향 전환하게 되었습니다. 여러 작가님들의 색감 표현을 참고하거나, 더욱 아름답게 보이도록 일러스트를 그릴 때마다 조금씩 개선을 거듭하여 지금의 화풍에 이르게 되었습니다.

Q3 그림을 그리면서 가장 중요하게 여기는 것은

내가 그리고 싶은 그림을 그리는 것, 무의식적으로 그리지 않고 그림을 그리면서 개선점을 찾고 깨닫는 것, 타협하지 않는 것.

Q4 앞으로 도전하고 싶은 표현이나 작업

도전하고 싶은 표현 방법은 실사에 가까운 사실적 표현입니다. 아직 경험이 부족해서 다양한 분야에 도전하고 싶지만, 그 중에서도 특히 게임 캐릭터의 일러스트와 관련된 작업에 흥미가 있습니다.

Q5 독자 여러분에게 메시지

어렵게 생각할 필요 없이 우선 좋아하는 것을 즐겁게 그리고, 좋아하는 작가의 일러스트를 마음껏 즐기세요. 스스로 귀엽고, 멋있고, 아름답다고 여기는 감각과 취향을 소중히 여기기를 바랍니다. 그러면 스스로 이상적으로 생각하는 표현이 점점 눈에 보이게 되고, 그리고 싶은 것을 끝없이 그리면서 개성이 확립되고, 개선점이 보이게 되지 않을까요.
이렇게 말하는 저도 아직 갈 길이 멀어요. 다 함께 힘내봅시다!

저자 프로필(Part1)

스에도미 마사나오
일러스트레이터. 일러스트를 그리면서 전문 학교에서 강사로 10년 이상 근무.
주로 만화 배경, 인물(골격, 근육, 포즈, 의상 등) 수업을 담당함.

표현력을 극대화하는
눈 일러스트 테크닉

1판 1쇄 | 2022년 8월 29일
지 은 이 | 스에도미 마사나오 (PART 1)
　　　　　아키아카네 · 훙* · 콘페이토 · SPIdeR. · 미즈키 마우 (PART 2)
옮 긴 이 | 서 지 수
발 행 인 | 김 인 태
발 행 처 | 삼호미디어
등　　록 | 1993년 10월 12일 제21-494호
주　　소 | 서울특별시 서초구 강남대로 545-21 거림빌딩 4층
　　　　　www.samhomedia.com
전　　화 | (02)544-9456(영업부) / (02)544-9457(편집기획부)
팩　　스 | (02)512-3593

ISBN 978-89-7849-664-3 (13600)

Copyright 2022 by SAMHO MEDIA PUBLISHING CO.

출판사의 허락 없이 무단 복제와 무단 전재를 금합니다.
잘못된 책은 구입처에서 교환해 드립니다.